# MMCA 이건희컬렉션 특별전　이중섭

MMCA Lee Kun-hee Collection　　LEE JUNG SEOP

# MMCA 이건희컬렉션 특별전　이중섭

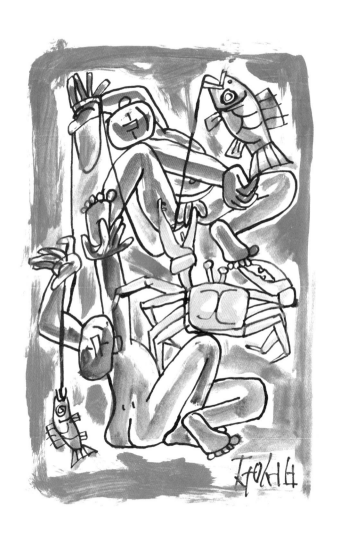

MMCA Lee Kun-hee Collection
LEE JUNG SEOP

**일러두기**

도판 설명은 작품명, 제작연도, 재료, 크기, 소장처 순입니다.

작품 크기는 세로×가로 순입니다.

고유명사는 저작권자와 원저작물에 따라 표기하였습니다.

이중섭의 영문명은 원저작물에 맞춰 사용하였기에 본 전시의 표기법과 다를 수 있습니다.

**Notes to the Reader**

The description on the plate is title of work, date, medium, size and collection.

The size of the artwork is in length and width.

Proper nouns were used according to the copyright holder and original work.

The English name of the artist was used from the original work, which may be different

from the name used in this exhibition.

# 차례

# Contents

朱仲麗

1916 - 1956

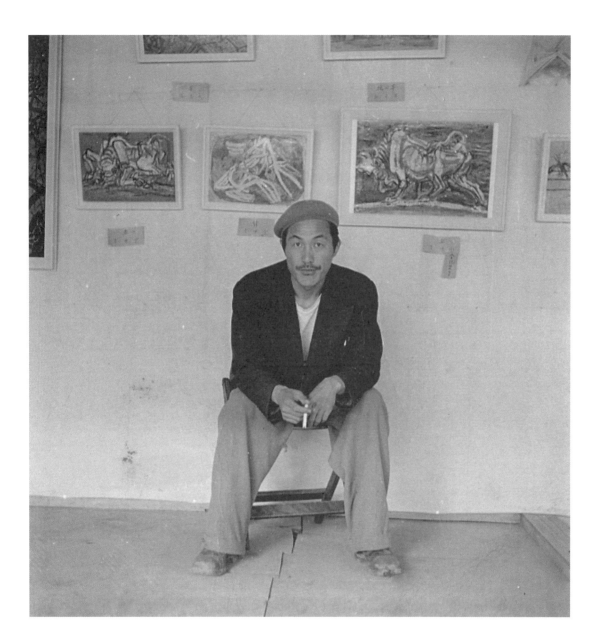

이중섭 Lee Jungseop(1954)

# 인사말

윤범모
국립현대미술관 관장

## 《MMCA 이건희컬렉션 특별전: 이중섭》을 열면서

이중섭은 '국민화가'라고 불릴 만큼 대중적으로 사랑받는 화가입니다. 그의 독특한
예술세계와 생애는 지금도 많은 이들의 심금을 울리고 있습니다. 1930년대 이후
이중섭은 개성적인 작품을 발표하면서 20세기 전반부의 어두운 세월을 통과했습니다.
그는 일제강점기 시기에 유학 생활을 했고 해방기를 거쳐 한국전쟁을 겪었습니다.
한국전쟁은 이중섭 작품의 소실이라는 비극을 낳았고 그는 피란 생활을 하며 참담한
세월을 맞이해야 했습니다. 그는 서귀포 시절 이후 가족을 일본으로 보내고 통영
등을 떠돌면서 홀로 보내야 했고 그에게 1950년대 전반기는 고행과 다름없었습니다.
하지만 비록 가시밭길일지라도 이중섭은 숱한 명품을 남겼고 이는 오늘날 감동의
원천으로 남게 되었습니다. 불과 40년의 생애 동안 그가 남긴 주옥같은 작품은
글자 그대로 보석과 다름없습니다.

국립현대미술관은 2016년 덕수궁에서 《이중섭, 백년의 신화》를 개최해 커다란
반향을 일으킨 바 있습니다. 게다가 지난해 우리 미술관은 이건희컬렉션을
다량으로 기증받는 획기적인 사태를 맞았습니다. 2021년에는 기증품 가운데 명작
일부를 선별해 《MMCA 이건희컬렉션 특별전: 한국미술명작》을 마련했습니다.
코로나19 난국 시기였던만큼 국립현대미술관 서울에서 개최한 이 전시는 인원을
제한했음에도 약 25만 명에 이르는 관객이 운집했습니다. 서너 시간 이상 줄을
서서 기다리던 관객의 열기가 미술관을 가득 메웠습니다.

이제 《MMCA 이건희컬렉션 특별전: 이중섭》을 개최합니다. 이건희컬렉션 기증품
가운데 이중섭의 대표작 〈황소〉와 같은 작품을 비롯해 엽서화와 은지화 등 100여
점이 포함되어 있었기에 이 전시가 가능했습니다. 일제강점기 시기 유존작이 별무한
상태에서 엽서화는 귀중한 자료로 꼽히고, 은지화 역시 한국전쟁 시기 피란처에서
제작한 작품이어서 귀중한 사례에 해당합니다. 이번 《MMCA 이건희컬렉션 특별전:
이중섭》은 새로운 각도에서 작가의 예술세계를 살필 수 있어 또 다른 감동을 자아낼
것입니다. 이와 같은 기회를 주신 이건희 회장의 유족께 다시 한 번 감사의 말씀을
올립니다. 더불어 이번 전시를 꾸미느라 노고를 아끼지 않은 국립현대미술관
직원들에게도 감사의 말씀을 전합니다.

# Foreword

Youn Bummo

Director, National Museum of Modern and Contemporary Art, Korea

**Opening the exhibition *MMCA Lee Kun-hee Collection: LEE JUNG SEOP***

Lee Jungseop is an artist widely loved by the public, enough to be called
a 'national artist.' His distinctive world of art and lifetime touches the
heartstrings of many people even now. Since the 1930s, Lee Jungseop created
unique works to pass through the dark times of the first half of 20th century.
He studied abroad during the Japanese colonial period, went through the
liberation period and suffered the Korean War. The Korean War tragically
caused the destruction of Lee Jungseop's works, and living a life of refuge
he had to endure through miserable times. Following their life in Seogwipo,
his family was sent to Japan, and the early half of the 1950s that he spent
wandering alone around cities like Tongyeong were no different from self-
torture. But despite the thorny path, Lee Jungseop left multiple masterpieces,
which at present time remain as a source of emotions. The precious works
that he left behind from his 40 years of life are literally gems itself.

In 2016, the National Museum of Modern and Contemporary Art,
Korea(MMCA) held *The 100th Anniversary of Korean Modern Master: Lee
Jung-Seob* at Deoksugung, causing a great sensation. On top of that, last
year our museum welcomed a groundbreaking multiple donations from Lee
Kun-hee. In 2021, several masterpieces were selected among the donations
to prepare *MMCA Lee Kun-hee Collection: Masterpieces of Korean Art*.
During the difficult COVID-19 circumstances, even though the number
of visitors were restricted, this exhibition held at MMCA Seoul gathered
approximately 250 thousand visitors. The heat of visitors waiting in line for
3-4 hours filled the museum.

Now, *MMCA Lee Kun-hee Collection: LEE JUNG SEOP* is open. This
exhibition was possible because *Bull* by Lee Jungseop, a masterpiece from the
Lee Kun-hee collection, as well as some 100 pieces of postcard paintings and
tinfoil paintings were included. Works that remain from the colonial period
are almost non-existent, making the postcard paintings valuable pieces, and
the tinfoil paintings that were created during the Korean War period at the

refuge shelters are also considered precious. *MMCA Lee Kun-hee Collection: LEE JUNG SEOP* will provide the means to observe the art career of the artist from a new perspective and will further stimulate different emotions. Once again I send my gratitude to the bereaved family of President Lee Kun-hee for providing this opportunity. In addition, I would like to give my appreciation to the MMCA staff members for putting in their hard work in preparing this exhibition.

# 이건희컬렉션으로 본 이중섭

우현정

국립현대미술관 학예연구사

이중섭(李仲燮, 1916-1956)은 힘들고 어려웠던 삶 속에서도 그림에 대한
열정을 놓지 않았던 정직한 화공이자[1] 일제강점기부터 '소'를 그려낸 민족의
화가로 오랜 시간 대중의 사랑을 받아온 국민화가라 할 수 있다. 1956년
만 40세의 나이로 요절한 '비운의 천재 화가' 이중섭은 타계 15주년을 맞아
열린 《15주기 기념 이중섭 작품전》(현대화랑, 1972.3.20.-4.9.)이 큰 주목을 받으며
사람들에게 알려지기 시작했다.[2] 그 후 이중섭을 주제로 한 영화, 연극, 소설
등이 생산되면서 예술가 이중섭뿐 아니라 인간 이중섭에 대한 관심이 높아졌고,
이중섭의 삶과 예술을 둘러싼 수많은 이야기와 기록들이 쌓이며 이중섭
신화가 완성되었다. 그런 가운데 국립현대미술관은 이중섭 탄생 100주년을
기념해 《이중섭, 백년의 신화》(국립현대미술관 덕수궁, 2016.6.3.-10.3.)를 개최했다.
국립현대미술관은 총 60개 소장처로부터 빌린 200여 점의 작품과 100여 점의
자료를 총망라하고, 이중섭의 삶의 궤적에 따라 전시를 구성했다. 이 전시는
25만 명의 관람객이 다녀가며 이중섭 신화의 건재함을 확인하는 동시에
학술대회 '이중섭 작가론, 어떻게 쓸 것인가-신화에서 역사로'(2016.9.30.)를 열어
이중섭을 둘러싼 신화를 걷어내고 그에 관한 연구가 확장되는 데 기여했다.
한편 2015년부터 2018년까지 진행된 이중섭 전작도록 사업을 통해
이중섭 작품 및 자료 전수 조사, 목록화, 편년 확인, 범주화가 이뤄지면서
이중섭에 대한 연구의 지층은 한층 두터워진 상태다.[3] 이처럼 대중적으로도,
학술적으로도 이중섭은 여타 작가에 비해 넓고 깊게 다뤄져 왔다.

《MMCA 이건희컬렉션 특별전: 이중섭》(국립현대미술관 서울, 2022.8.12.-2023.4.23.,
이하 《이중섭 특별전》)은 국립현대미술관에서 개최하는 이중섭에 관한 두 번째

---

1   이중섭은 아내 야마모토 마사코에게 보낸 1954년 9월 편지에서 자신을 '정직한 화공'이라 칭했다.
　　　이중섭, 『이중섭 편지』, 양억관 옮김(서울: 현실문화, 2015), 142.

2   이 전시와 함께 발간한 작품집에는 〈황소〉, 〈도원〉을 비롯해 총 91점이 수록되어 있다.

3   (재)예술경영지원센터의 사업으로 2015년 11월부터 2018년 5월까지 한국근현대미술사학회와
　　　이중섭미술관이 컨소시엄을 이뤄 진행했다. 보다 자세한 내용은 다음 자료를 참고할 것. 목수현,
　　　「이중섭 카탈로그 레조네 연구 보고」, 『한국근현대미술사학』 제36집(2018).

전시이자 소장품 전시로 고(故) 이건희 삼성그룹 회장이 기증한 미술품을
활용해 양질의 한국미술 작품을 선보이고, 대중에게 희소가치가 높은 작품의
관람 기회를 제공하기 위해 마련되었다. 이번 전시는 2021년 4월 이건희 회장의
유족으로부터 기증받은 1,488점 중 이중섭의 작품 90여 점과 국립현대미술관의
이중섭 기소장품 10점을 모아 100여 점으로 구성된다.[4] 그러나 국립현대미술관이
소장하고 있는 이중섭의 작품은 생애주기에 맞춰 균질하게 분포되어 있지 않기에
이중섭의 전체상을 담아내기에는 어려움이 있다. 이런 여건 속에서도 이번
전시는 이중섭의 1) 초기 활동을 확인할 수 있는 엽서화, 2) 통영, 서울, 대구에서
그린 전성기의 작품 및 은지화, 3) 정릉에서 제작한 말기 회화 등 재료와
연대를 조합해 예술가 이중섭과 인간 이중섭을 고루 반영하고 이중섭의 면면을
보여주고자 했다. 비어 있는 시기와 작품에 대한 정보는 《이중섭, 백년의 신화》
개최 이후 국립현대미술관 과천 미술연구센터에서 소장하고 있는 미술자료,
이중섭 전작도록 사업팀의 연구 성과물, 유족의 사진 자료 등을 통해 보완했다.

출품작으로 살펴본 이번 전시의 특징은 크게 네 가지로 요약할 수 있다.
첫째, 이중섭의 1940년대 연필화 4점을 《이중섭 드로잉: 그리움의 편린들》
(삼성미술관Leeum, 2005.5.19.-8.28.)에 이어 한자리에서 볼 수 있게 되었다. 여인상
2점, 소년상 2점으로 구성된 연필화는 해방공간 원산에서 그려진 것으로 1940년대
이중섭의 작품 세계를 보여주는 매우 중요한 작품들이다.[5] 훗날 아내가 되는
야마모토 마사코(山本方子, 1921- ) 여사를 모델로 한 〈여인〉(1942)은 폴 고갱(Paul
Gauguin)의 타히티 시절을 연상케 하고, 〈소와 여인〉(1942)은 인격화한 소와 여인의
사랑을 초현실적으로 풀어내어 이중섭이 일본 유학 시절 접한 서구 미술의
영향을 엿볼 수 있다. 이와는 다르게 〈소년〉(1942-1945)과 〈세 사람〉(1942-1945)은
일제강점기 말미의 암울한 현실을 반영한 리얼리즘 시각을 담고 있어 앞선
여인상들과는 대비를 이룬다.

---

4   이건희컬렉션 중 이중섭의 작품은 총 104점이며, 해외 미술관과 지역 미술관 전시에 출품되는
    10여 점의 작품은 이번 전시에서 제외되었다. 이중섭은 이건희컬렉션에 포함된 작가 중 유영국,
    파블로 피카소에 이어 기증 작품의 규모가 가장 크다. 유영국의 작품은 대부분 판화 작품이고
    피카소의 작품은 도자기 작품으로만 구성되어 있다는 점에서 이건희컬렉션에서 이중섭의
    중요성을 확인할 수 있다.

5   여인상 2점은 〈소와 여인〉, 〈여인〉으로 《제7회 미술창작가협회전》(일본미술협회, 1943.3.25.-4.1.)에
    출품한 작품 9점 중 일부이다. 〈소년〉과 〈세 사람〉은 1945년 10월에 열린 《해방기념미술전람회》
    (덕수궁미술관, 1945.10.20.-10.30.)에 출품하기 위해 이중섭이 원산에서 가져왔으나 시일이 늦어
    출품하지 못했다고 알려진 작품이다. 여인상 2점은 이건희컬렉션으로 2021년 소장되었고,
    나머지 2점은 《이중섭, 백년의 신화》 이후 2017년 소장되었다.

둘째, 이중섭이 남긴 엽서화의 40%에 해당하는 37점이 출품된다.[6] 이중섭은 연애 시절 야마모토 마사코 여사에게 다수의 엽서를 보낸 것으로 알려져 있다. 1940년부터 1943년까지 보낸 엽서 중 현재 남아 있는 것은 88점이며 국립현대미술관에 기증된 작품 수는 40건(41점)이다. 이번 전시에서는 엽서화를 4종류로 구분해 도상의 특징, 기법 등을 확인할 수 있게 했다. 특히 초현실주의, 야수파, 추상미술의 영향뿐만 아니라 새, 물고기, 연꽃 등의 전통적 소재의 활용도 볼 수 있다. 기법 면에서는 먹지를 이용한 밑그림 완성, 구륵법과 몰골법을 섞은 전통화법의 변용 등도 눈여겨볼 만하다.[7] 엽서화는 공간의 대담한 무시, 자유자재의 공간 구성, 단순화된 형태, 원색의 사용, 정제된 선묘 등[8] 1950년대 완성된 이중섭 작품의 특징을 선취했다는 점에서 미술사적 가치가 높다.

셋째, 이중섭이 반복적으로 그렸던 화목(畵目)에 따라 1950년 이후의 회화 작품을 묶었다. 이중섭은 일부 작품에만 제작연도와 사인을 남겼고, 제목도 짓지 않은 것이 대다수다. 여러 도시를 옮겨가며 작업하는 가운데 도상을 반복적으로 사용함으로써 작품 제작 시기의 선후를 확인하기도 어렵다. 결정적으로 남아 있는 주요 작품들이 1954년부터 1956년 사이에 제작되었기에 이번 전시에서는 선형적 시간보다는 이중섭이 집중했던 도상을 기준점으로 삼았다. 새와 닭, 소, 가족, 아이들, 풍경과 같은 도상이 이중섭의 작품 세계에서 가지는 의미를 형식적 실험 및 생애사와 연결해 해석했는데 각 구성의 대표작으로는 〈투계〉(1955), 〈황소〉(1950년대 전반), 〈춤추는 가족〉(1950년대 전반), 〈두 아이와 물고기와 게〉(1950년대 전반)가 있다.

넷째, 출판미술인으로서 이중섭의 면모다. 이중섭은 1946년 원산문학가동맹 기관지 『응향』(凝鄕)의 표지화를 그렸다고 알려져 있고, 1947년 오장환의 두 번째 시집 『나 사는 곳』의 속표지를 설화에 빗대어 그렸다. 1952년에는 구상의 저서 『민주고발』의 표지화 시안을 제작하고, 『자유예술』과 『문학예술』 등에 다수의 삽화를 남겼다. 이처럼 이중섭은 표지화 제작 후 같은 그림을 편지에 동봉해 보내거나, 표지화로 남긴 그림을 변용해 그리는 등 비슷한 작품을 여럿 남겼다. 이처럼 이중섭은 회화와의 연장선에서 출판미술에 참여하며 자신의 작품 세계를 확장하는 계기를 마련했다. 이번 전시에서는 문중섭 대령의 전투수기

---

6  엽서화가 처음 공개된 《이중섭 작품전》(미도파백화점 화랑, 1979.4.15.-5.15.) 88점, 《30주기 특별기획 이중섭전》(호암갤러리, 1986.6.16.-8.17.) 80점, 《이중섭 드로잉: 그리움의 편린들》 41점에 이어 가장 많은 작품을 한 전시에서 선보이는 것이다.

7  이준, 「선묘의 미학 - 이중섭 드로잉의 재발견」, 『이중섭 드로잉: 그리움의 편린들』 전시 도록 (서울: 삼성미술관Leeum, 2015), 14 참조.

8  유홍준, 「엽서그림」, 『30주기 특별기획 이중섭』 전시 도록(서울: 중앙일보사, 1986), 128 참조.

『저격능선』(1954)의 표지화와 관련된 두 작품과 함께[9] 국립현대미술관 과천 미술연구센터에서 소장하고 있는 이중섭의 삽화가 실린 간행물 20여 점을 전시한다.

《이중섭 특별전》은 이건희라는 인물, 국립현대미술관이라는 두 개의 렌즈를 거쳐 완성되었다.《이중섭, 백년의 신화》가 산발적으로만 확인할 수 있었던 이중섭의 원작을 한자리에 모으고, 이중섭 전작도록 사업팀이 이중섭과 관련한 파편들을 최대한 끌어모아 이중섭의 모습을 최대한 복구하는 데 힘썼던 것과는 출발점이 다르다.[10] 이들의 노력이 이중섭을 거대한 성운으로 만드는 것이라면,《이중섭 특별전》은 선행 연구들을 발판 삼아 그려낸 비정형의 성좌라 할 수 있다. 하지만 이 전시를 통해서도 우리는 이중섭의 삶과 예술을 충분히 이해할 수 있는데, 이중섭의 작품 하나로도 그의 삶을 관통하는 듯한 경험을 할 수 있기 때문이다. 이중섭은 소를 그리기 위해 수없이 많은 소를 관찰하고, 두 아들에게 똑같은 그림을 그려 보내며, 자신의 작품을 구매한 사람들에게 더 좋은 작품을 그리면 그것으로 바꿔주겠노라 약속하던 화가였다. 그는 작품 하나를 완결로 보지 않았다. 이중섭의 그림은 다음을 위한 습작이면서 이전 그림에서 한 걸음 나아가 현재 진형형의 상태를 담고 있다. 그렇게 우리는 한 작품을 통해 다른 시간대의 이중섭을 만난다.

《이중섭 특별전》은 국립현대미술관의 소장품으로 이중섭을 다시 보는 시도다. 100여 점이 넘는 작품과 이전 전시에서 남긴 풍부한 자료 덕에 소장품으로도 한국 미술의 주요 인물에 관한 개인전이 가능할 수 있었다. 공공기관의 미술품 수집과 연구 기능을 전시로 풀어냄으로써 소장품에 대한 이해와 활용도를 높이는 기회가 되었다고 생각한다. 모쪼록 비루한 현실에서도 이상을 그려낼 줄 알았던 화가 이중섭의 삶과 예술이 이건희컬렉션을 통해 더 많은 사람에게 가닿기를 희망하며, 나아가 이 전시가 이중섭에 관한 후속 연구가 만들어지는 데 밑거름으로 활용될 수 있기를 바란다.

---

9  이중섭이 처음 그린 것은 피 묻은 새가 산을 나는 모습이었으나 이 안은 거절당하고, 반인반마의 인물이 칼을 들고 달리는 장면이 책에 실렸다. 처음 그린 〈새〉(1950년대 전반)는 이후 1957년 9월호 『자유문학』의 표지로 쓰였고, 『저격능선』 표지화와 비슷한 작품이 〈꿈에 본 병사〉(1950년대 전반)라는 이름으로 남아 있다.

10  이중섭 전작도록 사업팀이 2018년 5월까지 파악한 이중섭의 작품은 총 676점이다. 국립현대미술관 미술아카이브에서 열람할 수 있는 이중섭 전작도록 DB에는 이중섭의 작품 561점이 목록화되어 있다. 회화·소묘 296점, 은지화 136점, 엽서화 88점, 출판미술 40점, 입체 1점이다.

# Lee Jungseop Seen through the Lee Kun-hee Collection

Woo Hyunjung

Curator, National Museum of Modern and Contemporary Art, Korea

Lee Jungseop(1916-1956) was an honest painter,[1] who did not let go of his passion for paintings even when his life was harsh and difficult. As a civic painter that drew 'bull' paintings since the Japanese colonial period, he can be referred to as a national artist loved by the public for a long time. The 'misfortunate genius painter' Lee Jungseop who died young at the age of 40 in 1956, began to get known to the public when *The 15th Anniversary of Lee Jungseop Exhibition*(Hyundai Hwarang, Modern Art Gallery, March 20-April 9, 1972) received great attention,[2] held in commemoration of the 15th anniversary of his death. Since then, movies, theater plays, novels about Lee Jungseop were produced, raising the interest of not only artist Lee Jungseop but also Lee Jungseop as a human being. As various stories and records on Lee Jungseop's life and art piled up, the Lee Jungseop myth was complete. In the midst of that, to celebrate the 100th anniversary of the birth of Lee Jungseop, the National Museum of Modern and Contemporary Art, Korea(MMCA) held *The 100th Anniversary of Korean Modern Master: Lee Jung-Seob*(MMCA Deoksugung, June 3-October 3, 2016). MMCA fully included 200 works and 100 materials borrowed from a total of 60 collectors, and the exhibition was curated to follow the traces of Lee Jungseop's life. 250 thousand visitors came to the exhibition, confirming that the Lee Jungseop myth was alive and well. At the same time, the conference *How to Write about Lee Jungseop, from Myth to History*(September 30, 2016) was held, which cleared away the myth surrounding Lee Jungseop and contributed to broadening the research about him. Meanwhile through the Catalogue Raisonné project of Lee Jungseop executed between 2015 and 2018, a comprehensive study, cataloging, chronology check, categorization of Lee Jungseop artworks and materials were accomplished, and the research terrain

---

1   In the letter Lee Jungseop sent to his wife Yamamoto Masako in September 1954, he called himself an honest painter. Lee Jungseop, *Letters of Lee Jungseop*, trans. Yang Eokgwan(Seoul: Hyunsil Books, 2015), 142.

2   The catalogue published together with this exhibition includes a total of 91 pieces, including *Bull* and *Peach Blossom*.

on Lee Jungseop has grown much stronger.[3] In this manner, Lee Jungseop is treated publicly and academically much more wider and deeper than other artists.

*MMCA Lee Kun-hee Collection: LEE JUNG SEOP* (MMCA Seoul, August 12, 2022-April 23, 2023) is the second exhibition hosted by MMCA on Lee Jungseop, as well as a collection exhibition prepared to display superior Korean art pieces donated by the late Lee Kun-hee, president of Samsung Group, and to provide the visitors an opportunity to see artworks high in scarcity value. Putting together 90 works by Lee Jungseop among the 1,488 pieces donated by the bereaved family of President Lee Kun-hee in April 2021, and 10 works by Lee Jungseop from the MMCA collection, this exhibition comprises of roughly 100 pieces.[4] But the MMCA collection of Lee Jungseop is not homogenously dispersed to match his life cycle, so there remained some difficulty in capturing the overview of Lee Jungseop. Amidst these conditions, this exhibition assembled the material and chronology of 1) postcard paintings that verify his early activities, 2) tinfoil paintings and prime artworks created in Tongyeong, Seoul, Daegu, 3) later paintings created at Jeongneung; aiming to evenly reflect artist Lee Jungseop and human Lee Jungseop, and to display the various sides of Lee Jungseop. Information on the void periods and artworks were supplemented through the art materials collected by the Art Research Center, MMCA Gwacheon following *The 100th Anniversary of Korean Modern Master: Lee Jung-Seob*, the research outcome of the Catalogue Raisonné, and photo materials from his bereaved family.

The characteristics of this exhibition based on the selections can be summarized into four parts. First, succeeding from *Lee Joong-Seop Drawings: Fragments of Yearning* (Leeum, Samsung Museum of Art, May 19-August 28, 2005), the four pieces of pencil drawings by Lee Jungseop from the 1940s can be seen together in one place. The pencil drawings consist of two woman pieces and two boy

---

3   As a Korea Arts Management Service project, the Association of Korea Modern & Contemporary Art History and Lee Jungseop Art Museum formed a consortium between November 2015 to May 2018. Refer to the following material for more information. Mok Soohyun. "A Research Report on Catalogue Raisonné of Lee Jung-seop's Works," *Journal of Korea Modern & Contemporary Art History*, no. 36(2018).

4   Among the Lee Kun-hee collection, a total of 104 pieces are Lee Jungseop works, and 10 pieces that are being exhibited at foreign and local museum exhibitions were excluded from this exhibition. Among the artists included in the Lee Kun-hee collection, Lee Jungseop takes up a large portion of the donations after Yoo Youngkuk and Pablo Picasso. The fact that Yoo Youngkuk works are mostly prints and Picasso works are all ceramic pieces, this shows the significance of Lee Jungseop within the Lee Kun-hee collection.

pieces, drawn at Wonsan where he stayed after the independence, and these are very important works that display Lee Jungseop's world of art in the 1940s.[5] *Woman*(1942) which models his future wife Yamamoto Masako, is reminiscent of Paul Gauguin's Tahiti days; *Bull and Woman*(1942) which unravels the surreal love between a woman and a personified bull, gives a peek into the Western art influence on Lee Jungseop while he studied abroad in Japan. On the flip side, *A Boy*(1942-1945) and *Three People*(1942-1945) embody the perspective of realism reflecting the dismal reality of the late Japanese colonial period, which is in contrast to the preceding woman images.

Second, 37 pieces which correspond to 40% of the postcard paintings left by Lee Jungseop are exhibited.[6] It is known that Lee Jungseop sent numerous postcards to Yamamoto Masako during their dating period. Among the postcards sent between 1940 and 1943, 88 pieces currently remain, and the number of works donated to MMCA is 40 cases(41 pieces). At this exhibition, the postcard paintings are classified into 4 types, to identify the techniques and characteristics of icons. The influence from not only surrealism, fauvism and abstract art, but also the usage of traditional items such as bird, fish, lotus flower can be found. Technique wise, the use of carbon paper to complete the rough sketch, and the transformation of traditional painting techniques that mix fine-line brush technique(*gureukbeop*) and boneless brush technique(*molgolbeop*) is worth noticing.[7] The postcard paintings are high in artistic value in that it preempts the characteristics of Lee Jungseop's works that were completed in the 1950s, such as the bold ignorance of space, unrestricted spatial construction, simplified format, use of primary colors, refined line drawing and so on.[8]

5    The two woman pieces are *Bull and Woman, Woman,* which are a part of the 9 pieces he entered for *The 7th Exhibition of Creative Artists Association*(Japan Artists Association, March 25-April 1, 1943). *A Boy* and *Three People* are known as works that Lee Jungseop brought from Wonsan to submit to *The Art Exhibition in Commemoration of Liberation*(Deoksugung Museum, October 20-October 30, 1945) in October 1945, but was unable to enter because he missed the deadline. The two woman pieces joined the collection since 2021 through the Lee Kun-hee collection, and the two boy pieces joined the collection since 2017 through *The 100th Anniversary of Korean Modern Master: Lee Jung-Seob*.

6    In succession of the 88 pieces of postcard paintings that were first introduced at *The Lee Jungseop Exhibition*(Midopa Department Store Art Gallery, April 15-May 15, 1979), 80 pieces at *The 30th Anniversary Special Lee Jungseop Exhibition*(Ho-Am Gallery, June 16-August 17, 1986), 41 pieces at *Lee Joong-Seop Drawings: Fragments of Yearning*, this is the most number of pieces being displayed at one exhibition.

7    Lee Joon, "Aesthetics of Lines: Rediscovering Lee Joong-Seop's Drawings," in *Lee Joong-Seop Drawings: Fragments of Yearning,* exh. cat.(Seoul: Leeum, Samsung Museum of Art, 2015), 14.

8    Yoo Hongjoon, "Postcard Paintings," in *The 30th Anniversary Special Lee Jungseop*, exh. cat.(Seoul: JoongAng Ilbo, 1986), 128.

Third, in accordance with the repetitive artwork types created by Lee Jungseop, the paintings after the year 1950 were grouped together. Lee Jungseop left the production year and signage on just a few of his works, and majority of them were left untitled. As he moved through different cities and continued his work, he used icons repetitively, making it difficult to identify the artwork production period. Certainly, the major works that remain were created between 1954 and 1956, therefore this exhibition benchmarks the icons which Lee Jungseop focused on, rather than linear time. The significance of icons such as bird, chicken, bull, family, children and landscape in Lee Jungseop's world of art are interpreted by connecting his form of experimentation and life history, and major works from each component include *Fighting Fowls*(1955), *Bull*(1950s), *Dancing Family*(1950s), *Two Children and Fish and Crab*(1950s).

Fourth, the aspect of Lee Jungseop as an artist for publications. Lee Jungseop is known to have drawn the cover of Wonsan Writers Alliance Journal *Eunghyang* in 1946, and the title page of Oh Janghwan's second collection of poems *Where I Live* in 1947, drawn in reference to the narrative. In 1952, he created the draft sketch for the cover page of *Accusation of Democracy* a book by Ku Sang, and left many illustrations for *Liberal Arts* and *Literary Arts*. Lee Jungseop left behind many similar works; once completing a cover page illustration he enclosed the same drawing in his letters, or he transformed the cover art to draw into others. In this manner, Lee Jungseop took part in publication art as an extension of paintings, providing him the opportunity to expand his art career. In this exhibition, along with the two pieces associated with the cover page of colonel Moon Joongsob's memoirs from battle *Sniper Ridge*(1954),[9] around 20 pieces of Lee Jungseop's illustrations printed in publications owned by Art Research Center, MMCA Gwacheon are exhibited.

*MMCA Lee Kun-hee Collection: LEE JUNG SEOP* was completed through the two lenses of Lee Kun-hee the figure and MMCA. This exhibition has a completely different starting point from *The 100th Anniversary of Korean Modern Master: Lee Jung-Seob*, which brought together the scattered original works of Lee Jungseop, and the project team of Catalogue Raisonné, who

---

9   Initially Lee Jungseop painted a bleeding bird flying over the mountains, but this version was rejected, and the scene of a half-human half-horse figure running with a knife in hand was selected for the book. The initial painting *Bird*(1950s) was later used as the cover of the September 1957 edition of *Freedom of Literature,* and a work similar to the cover of *Sniper Ridge* remains in the title of *Soldier in my Dream*(1950s).

did their best to gather fragments of Lee Jungseop in order to restore the identity of Lee Jungseop as much as possible.[10] Their efforts were to make Lee Jungseop a gigantic nebula, whereas *MMCA Lee Kun-hee Collection: LEE JUNG SEOP* takes the preceding research as stepping stones to draw up an atypical constellation. Yet the life and art of Lee Jungseop can also be fully understood through this exhibition, and that is because a taste of his life penetrating experience can be felt from just a single work by Lee Jungseop. To draw the bull, Lee Jungseop was a painter that observed countless bulls, sent the same paintings to both of his sons, and he was a painter that promised to give exchanges to the people that bought his work if he ever drew a better piece. He did not consider one artwork as a completed piece. Lee Jungseop's paintings were a study for the next one, a version that takes one step further from the prior, possessing the status of an existing formation. In this manner, we meet the different time periods of Lee Jungseop through a single artwork.

*MMCA Lee Kun-hee Collection: LEE JUNG SEOP* is an attempt to look at Lee Jungseop in another way through the MMCA collections, thanks to the 100 works and the voluminous materials left by the previous exhibition, it was possible to hold a solo exhibition of a central figure in Korean art through just collections. Unraveling the artwork collection and research function of a public art museum into an exhibition, it has become an opportunity to increase the understanding and usage of collections. I hope that the life and works of artist Lee Jungseop, who drew ideals while going through shabby reality, reaches many more people through the Lee Kun-hee collection, and further on, look forward to having this exhibition being used as a foundation for the follow-up studies on Lee Jungseop.

---

10   Lee Jungseop pieces identified by Catalogue Raisonné by May 2018 was a total of 676 pieces. Within the Lee Jungseop full works catalogue DB, which can be viewed at the MMCA Art Archive, 561 pieces of Lee Jungseop works are catalogued. These are 296 pieces of paintings · drawings, 136 pieces of tinfoil paintings, 88 pieces of postcard paintings, 40 pieces of publication art, 1 piece of sculpture.

# 이중섭 예술의 형성과 조형적 특징

윤범모
국립현대미술관 관장

1916년-1956년, 이중섭 인생 만 40년. 너무나 짧은 생애였지만 그는 민족과 함께
시대고(時代苦)의 복판에서 영혼을 불태운 화가였다. 일제강점기 시기, 그는 식민지의
신민(臣民)으로 태어나 해방과 분단, 그리고 전쟁과 궁핍을 온몸으로 겪어야 했다.
한국전쟁과 피란을 겪으며 결국 가족과 생이별을 해야 했지만 그는 예술혼을
불태우며 이중섭 예술의 근원을 이루었다. 비록 그의 생애는 민족사적으로는
불운했지만 개인사적으로는 행운도 없지 않아 자신의 예술세계를 구축하는 데
커다란 도움을 받기도 했다.

현존하는 이중섭 작품은 한국전쟁 시기, 월남한 이후 유목민처럼 여러 곳을 떠도는
와중에 그린 것들이 대부분이다. 제작 기간은 불과 5년가량으로 너무나 짧았다.
하지만 그의 주옥같은 작품은 우리 미술사에 찬란하게 빛난다. 이중섭 전작도록
사업에 의하면 현존하는 이중섭 작품 내역은 다음과 같다. 유화 및 채색화 240여 점,
소묘화 50여 점을 포함해 총 670점가량이 이중섭 작품의 본령을 이루고 있다.
고난의 시대에 이뤄진 산물이어서 그런지 작품은 대개 작은 소품이 많아 아쉽게
느껴지기도 한다. 특히 은지화와 엽서화가 다수 남아 있지만, 엽서화는 일제강점기
말 연인 야마모토 마사코에게 개인적으로 내밀하게 보낸 엽서인 데다 구성이나
필력 등에서 아직 '이중섭다움'과 거리가 있다는 한계도 있다.

## 이중섭 예술의 조력자

이중섭이 작가적 형성기에 만난 많은 인물 가운데 직간접적으로 영향을 준
'조력자'들이 적지 않다. 실존 인물이 대부분이지만 특정 지역이나 역사적 현장과 같은
공간도 있다. 이들 가운데 대표적인 인물과 공간을 다음과 같이 살펴볼 수 있다.

**평양과 전통미술** 평양 공립종로보통학교 시절은 이중섭이 고구려 문화와
같은 전통을 만나게 된 중요한 시기다. 이중섭 예술과 고구려
고분벽화의 특성이 겹쳐지는 부분이 많아 이 점을 강조하고 싶다. 평양 근교에
위치한 강서대묘의 고구려 벽화와 평양 시내의 박물관은 어린 화가 지망생에게
훌륭한 미술 교과서가 되어주었다. 더군다나 '평양 기질'의 자연스런 체화(体化)는
특기할 사항이다.

**김찬영과 김병기**　1910년대 서구적 어법을 담은 유화라는 매체가 한반도에 본격적으로 수용되기 시작했다. 1915년 고희동에 이은 평양 출신 김관호와 김찬영은 우리 미술사에 빛나는 존재였다. 이들은 후에 삭성회(朔星會)를 조직하고 후진 양성과 더불어 미술학교 건립 운동을 펼치기도 했다. 이중섭의 평양 공립종로보통학교 동기생 가운데 김병기의 존재는 각별하다. 김병기의 부친이 바로 김찬영이기 때문이다. 이중섭은 김병기와 함께 김찬영의 집에서 미술잡지나 화집을 보면서 새로운 미술에 대한 안목을 키우기 시작했다. 이중섭의 유년 시절에 김찬영 같은 미술 선구자를 만날 수 있었다는 행운은 특기할 만하다.[1]

**오산고등보통학교**　정주에 위치한 오산고등보통학교는 민족의식이 투철한 학교였다. 오산고등보통학교는 이승훈에 의해 건립되었으며 유영모나 함석헌 같은 사상가, 소설가 이광수 등 위대한 인물이 관여했던 학교였다. 졸업생 가운데 시인 김소월은 민족시의 범본으로 꼽힌다. 특히 시인 백석의 존재도 주목해야 한다. 한 설문조사에서 '현역 시인이 가장 좋아하는 시인'으로 선정되었던 백석 역시 1929년 3월 오산고등보통학교를 졸업했다. 같은 해 연말 그는 『조선일보』 현상모집에 소설을 투고해 당선되었다. 이 소설은 다음 해 초에 지면에 발표되었다. 18세의 백석은 시가 아닌 소설로 문학에 입문했고, 일본 유학 이후 1934년 4월 조선일보에 입사했다. 방응모의 장학생 출신이었으므로 이는 자연스러운 일이었다. 그가 처음으로 발표한 시는 1935년 8월에 『조선일보』에 발표한 「정주성」이었다. 이어 백석은 불후의 시집 『사슴』(1936)을 발간했다. 백석은 시 속의 '언어와 풍속을 통해 조선의 근원을 드러내고자' 했다(이숭원). 여기서 '조선의 근원'이라는 개념을 이중섭과 연결할 수 있다. 이중섭은 백석이 졸업한 직후인 1930년 3월 오산고등보통학교에 입학했다(1936년 2월 졸업). 이중섭은 재학 중 문명을 떨치기 시작한 선배 백석의 존재를 숙지했을 것이다. 백석과 이중섭의 '조선의 근원 정신'은 비교 검토해야 할 부분이다.

**임용련과 백남순**　1930년 파리의 에르블레 마을에서 결혼한 임용련과 백남순 부부는 20세기 전반의 최고 지성인 화가로 꼽힌다. 임용련은 예일대학교 미술대를 수석 졸업하고 유럽 일주 여행을 했고, 백남순은 도쿄 유학을 거쳐 파리 유학을 단행한 최초의 여성 화가였다. 이들은 1930년대 후반 서울에서 부부 유화전을 개최했고, 1931년 오산고등보통학교 교사로 부임했다. 이중섭은 당대 최고의 지성인 화가 부부에게 미술 교육을 본격적으로 받을 수 있었다. 오산고등보통학교는 교외에 소재했기 때문에 학생과 교사들은 기숙사와

---

1　윤범모, 『백년을 그리다: 102살 현역 화가 김병기의 문화예술 비사』(서울: 한겨레출판, 2018) 참조.

관사에서 생활해야 했다. 임용련은 주말이면 미술반 학생들을 이끌고 야외 사생을 다녔다. 백남순의 증언에 의하면 당시 이중섭도 다양한 재료 실험을 병행했는데 은지화 그림도 그 가운데 하나였다고 한다. 나는 뉴욕에서 백남순 말년에 이중섭과 관련한 다양한 증언을 녹취한 바 있다.

**문화학원**  이중섭은 1937년 4월 도쿄 문화학원(文化學院, 분카가쿠인)에 입학했다. 자유분방한 교풍의 이 학교는 예술가 양성에 커다란 역할을 담당했다. 문화학원에서 이중섭은 평양 출신의 문학수와 김병기 등을 만나 교우를 넓힐 수 있었다. 특히 미술학교 시절 야마모토 마사코를 만났다는 사실은 그의 인생에 획기적 전환점이 된다. 후배 여학생과의 연정은 뒤에 원산에서의 결혼(1945년 5월)으로 이어졌고 이들은 한국전쟁 시기 월남해 고난의 서귀포 피란 시절을 함께했다. 이중섭 예술의 원천에는 아내인 야마모토 마사코와 가족에 대한 그리움이 담겨 있으며, 그는 이를 조형적으로 표현해냈다. 또한 그는 개인사적 주제를 사회적 문맥으로 승화시키는 역량을 발휘해 미술사적 평가의 대상이 되었다. 이중섭에게 있어 '가족 = 세계'였던 것이다.

**신미술가협회**  일제강점기 말기, 즉 1940년대 전반에 이중섭은 신미술가협회 회원으로 활동했다. 이쾌대, 문학수, 진환, 최재덕 같은 화가들과의 교류는 이중섭의 예술세계에 직간접적으로 영향을 미쳤다. 특히 소와 말을 주요 소재로 그린 진환과 문학수의 존재는 각별하다. 소를 중요 소재로 선택한 배경에 이들 친구의 역할도 간과할 수 없다.

**피란 시절**  원산에서 부산, 서귀포, 통영 등 피란지를 전전하면서 이중섭은 시인 구상을 비롯한 많은 지인의 도움을 받았다. 특히 문인들의 후원은 뒤에 '이중섭 신화' 탄생에 지대한 역할을 했다. 화가는 비록 불행하게 생애를 접어야 했지만 신화 탄생의 주인공이 되어 미술사를 빛내주는 국민화가로 등극할 수 있었다.

## 이중섭 예술의 소재별 분류

**소**  이중섭은 소를 중요 소재로 선택해 의미를 부여했다. 무엇보다 이중섭의 소는 한민족의 소, 즉 일본의 화우(和牛)와 종류를 달리한다. 그래서 이중섭의 소는 민족의식의 상징 코드로 읽을 수 있다. 소는 농경사회의 상징적 존재였고, 특히 일제강점기 치하의 우리 황소는 민족의 표상으로 승화될 수 있었다. 무엇보다 황소와 투우를 그린 작품에서 볼 수 있듯 그는 소의 해부학적 특징을 단숨에 표현했다. 역동감의 근원이자 투지를 표현한 이중섭의 황소는 한민족의 저력을 형상화한 것이다.

**가족과 아이들**
이중섭은 피란 시절 아이들을 즐겨 그렸다. 아이들은 대개 나신으로 아무런 치장이나 장식이 없다. 순진무구함 그 자체다. 벌거벗고 천진스럽게 어울리고 있는 아이들의 모습에서 이중섭식 낙원, 즉 '이상향'을 엿볼 수 있다. 이중섭의 아호인 '대향'(大鄕) 역시 '커다란 고향'이라는 뜻으로 이상향과 맥락을 같이한다. 이중섭은 피란 시절의 역경을 바탕으로 자신과 민족의 이상향을 조형화하고자 했다. 가족을 소재로 한 작품들, 특히 아내와 아이들을 일본으로 보내고 난 뒤의 가족 그림에는 화가의 절절한 가족애가 담겨 있다. 가족애는 범생명주의로 승화되었다. 전쟁을 겪으면서 생명 외경 사상을 몸소 체득한 화가는 최소 단위인 가족을 범생명적 생명 외경 사상으로 확대시켰다.

## 이중섭 예술의 조형적 특징과 의의

**역동적 필치**
이중섭 회화의 양식적 특징으로 우선 역동적이고 속도감 있는 필치를 들 수 있다. 그는 대상의 특성을 해부학적으로 간파한 다음 일필휘지 형식으로 표현했다. 따라서 그의 그림에서 기운생동의 기(氣)를 읽을 수 있다. 이중섭 예술에서 감동적 울림, 일정한 반향을 느낄 수 있는 것은 바로 표현적 기법상 특징인 기를 받을 수 있기 때문이다.

**원형 구도**
가족이나 아이들의 모습은 대개 원형 구도로 집약해 표현했다. 원무(圓舞)의 정신을 높이 평가한 표현 형식이다. 원형 구도를 통해 화면의 안정감과 더불어 평화 정신을 자아낸다. 이중섭의 그림은 박수근의 그림처럼 단독 인물, 그것도 소외된 독존 형식을 보기 어렵다. 박수근은 가장(家長)이 부재했던 전후의 궁핍한 시대, 즉 인고(忍苦)의 사회상을 표현했다면 이중섭은 더불어 사는 공동체 사회를 표현하고자 했다. 원형 구도는 이중섭의 생명 외경 사상과 존재 의의를 집약해 보여주는 조형 형식이다.

**끈**
이중섭 회화의 중요 소도구로 끈을 들 수 있다. '내가 있어 네가 있고, 네가 있어 내가 있다'는 인연설의 조형적 표현을 끈으로 상징화했다. 아이들이나 가족 그림에 등장하는 끈은 서로가 인연 존재임을 의미한다. 또한 끈은 공동체 의식을 드러내는 상징적 도구다.

이중섭은 한국전쟁이라는 최악의 상황에서 가족과 사회 그리고 민족의 미래를 내다보면서 독자적 어법으로 '이상향'을 그린 화가다. 이상향은 자연스럽게 공동체 의식으로 집약되었고, 이는 원형 구도에 천진무구한 아이들이 있는 가족으로 표현되었다. 벌거벗은 순수한 상태, 이중섭은 가식을 버리고 원형 그 자체의 순수성에 의미를 부여하고자 했다. 아이들과 물고기 심지어 게까지

동급에서 유희하는 장면은 이중섭 세계의 상징이기도 하다. 피란처에서 싹튼
생명 외경 사상은 이중섭 예술의 핵심과 상통한다.

백석의 '조선의 근원'과 직결하는 이중섭의 '민족의 근원' 정신은 황소와 같은
소재로 집약되었고, 여기에서 더 발전한 '이상향'은 천진무구의 순수성으로
아이와 가족 형태로 승화되었다. 전쟁과 전후 복구기에 개인사적으로는
정처 없는 노마드처럼 작업해야 했지만, 그가 남긴 작품은 일종의 연가(戀歌)이자
절규의 몸부림이기도 했다. 아이들의 모습처럼 순수성을 지향하면서도 황소처럼
민족의 투지를 상징화하기도 했다. 이중섭은 1950년대 전반부의 화가였지만
한국 현대미술사에 불후의 명작을 남긴 거인이었다.

# Birth, Evolution and Characteristics of Lee Jungseop's Art

Youn Bummo

Director, National Museum of Modern and Contemporary Art, Korea

Lee Jungseop lived a mere 40 years, from 1916 to 1956. Despite his short life and career, he was nonetheless a passionate painter who never ceased to shine in the midst of the hardships and the tragedy of his time. He was born while Korea was under Japanese colonial rule and went through the period of independence movements, the country's liberation, its division, war and poverty. He suffered from the Korean War and sought refuge until he eventually had to be separated from his family and spent years alone in yearning for them. It is his very life that became incarnated in his art. Although he had to go through the tragic history of modern Korea, he was fairly fortunate in many regards. His life, which coincided with a crucial turning point in Korean history, led him to become a brilliant artist.

Most of his remaining works were created while he was wandering around like a nomad during the Korean War and the period when he fled to South Korea, which lasted roughly about 5 years. Nonetheless, his art works shine brilliantly in the history of Korean art. According to Catalogue Raisonné project, the total of his remaining works is as follows. Including approximately 240 colored and oil paintings and 50 drawings, about 670 pieces constitute the essence of Lee Jungseop's work. Due to the hardships of the time and the scarcity of materials, his works are quite small in size and hardly catch eyes at first sight for some. There are a number of tinfoil paintings and postcard paintings. However, the postcard paintings are actually his personal letters sent to Yamamoto Masako, his love of life. In these paintings, his unique composition and representative brush strokes are not quite evident.

## Lee Jungseop's Helpers

During his formative years, there are quite a few *"friends"* who helped him, directly or indirectly, through the difficult moments and led him to pursue his career as an artist. Most of them were real people, friends, fellow artists, and intellectuals. There were also cities which influenced him, some specific areas and historical sites that inspired him. Below are some important examples.

## Pyongyang and Korean Traditional Art

When he attended Pyongyang Jongno Public School, Lee Jungseop was able to learn the country's rich culture and history, such as Goguryeo culture. I would like to highlight the importance of it, because there are actually similar features between Lee Jungseop art and the Goguryeo dynasty-period tomb murals. For a young aspiring painter, the murals of Goguryeo at Gangseo Great Tomb located in the surrounding area of Pyongyang and the museum in downtown Pyongyang were great art books full of inspiration. Young Lee Jungseop naturally embodied in him "Pyongyang temperament," – the traits and characteristics of locals.

## Kim Chanyong and Kim Byungki

In the 1910s, oil painting, an important technique of Western art, began to be widely introduced in Korea. Following Ko Huidong in 1915, Kim Kwanho and Kim Chanyong from Pyongyang were pioneers in experimenting with the mediums in Korean art history. They later organized the *Sakseonghoe*(Northern Star Scoeity) and promoted the establishment of an art school in order to nurture artists of the next generation. Among the classmates of Lee Jungseop's Pyongyang Jongno Public School, Kim Byungki played an important role in Lee Jungseop's life. He was the son of Kim Chanyong. He also had a huge collection of art magazines and books at his place. Lee Jungseop and Kim Byungki were able to develop an eye for new and diverse approaches in the matter of visual art. Being able to meet a prominent artist like Kim Chanyong in person during Lee Jungseop's childhood is quite an important factor in his formation.[1]

## Osan High School

Osan High School, located in Jeongju, offered young Lee Jungseop a relatively liberal and free environment. A school with a strong national consciousness, Osan High School was founded by Lee Seunghoon and notable figures in Korean history such as Yu Youngmo and Ham Seokheon and novelist Lee Kwangsoo. Kim Sowol, a poet regarded as the most important modern Korean poet, was an alumni. It is possible that for Lee Jungseop, Baek Seok, "the favorite poet of poets" and also an alumni, played a significant role. He graduated from Osan High School in March 1929. At the end of the same year, he submitted a novel to *Chosun Ilbo* and won the contest. The novel was published the following year. At the age of 18, Baek Seok started his career in literature through novels, not poetry, and joined *Chosun Ilbo* in April 1934 after studying in Japan. He had a scholarship of Bang

1   Youn Bummo, *Painting for 100 years: The hidden artistic story of the 102 year-old painter Kim Byungki*(Seoul: Hanibooks, 2018).

Ungmo, so it was quite natural for him. He published his first poem *Chŏngju Fortress*(*Jeongjuseong*) in *Chosun Ilbo* in August 1935. Subsequently, Baek Seok published his immortal collection of poems *Deer*(1936). Baek Seok wanted to 'expose the origins of Joseon through language and customs' in his poems(Lee Sungwon). It is possible that his idea of the origin of Joseon had an influence on young Lee Jungseop. Lee Jungseop entered Osan High School in March 1930 right after Baek Seok graduated(graduated in February 1936). Lee Jungseop must have known about Baek Seok, who was quite popular among the students while he was still at school. The comparison of Baek Seok and Lee Jungseop's ideas of 'the spirit of Joseon' can be an interesting subject.

### Yim Yongryun and Baik Namsoon

Married in Herblay near Paris in 1930, Yim Yongryun and Baik Namsoon are considered the most intelligent and influential Korean painters of the first half of the 20th century. Yim Yongryun graduated from Yale University School of Art with Summa Cum Laude and traveled around Europe, while Baik Namsoon was the first Korean female painter to study in Tokyo and Paris. The couple held a joint exhibition on their return to Seoul. Both of them were appointed as teachers at Osan High School in 1931 and Lee Jungseop was able to receive a high-quality art education from the couple. Since Osan High School was located in the suburbs, most of the students and teachers lived in dormitories and nearby residences. On weekends, Yim Yongryun took his students outdoors and did sketches with them. Baik Namsoon tried to encourage the students to experiment with various materials. According to Baik Namsoon, Lee Junseop was applying new approaches in art making, his tinfoil paintings to be one example. When I interviewed Baik Namsoon in her late years in New York, she remembered quite well a few episodes with Lee Jungseop and spoke highly of him.

### Bunka Gakuin

In April 1937, Lee Jungseop enrolled in the art department at the liberal Bunka Gakuin in Tokyo. The free-spirited school played a huge role in the formation of artists at the time. At the university, Lee Jungseop was able to meet and freely associate with fellow students, Moon Haksu and Kim Byungki from Pyongyang. Most importantly, he met Yamamoto Masako at Bunka Gakuin, which marked a turning point in his life. They got married later in Wonsan in May 1945, and during the Korean War, they endured the hardships together in Seogwipo. His longing for his wife Yamamoto Masako and his family, which he continuously expressed through his visual language, was actually the source of his art. In addition, his ability to reinterpret his personal stories in social and historical contexts was quite remarkable and also made his works valuable in Korean art history. For Lee Jungseop, the family was the world.

## New Artists Association

At the end of the Japanese colonial period, in the early 1940s, Lee Jungseop was active as a member of the New Artists Association. His relationship with artists such as Lee Qoede, Moon Haksu, Jin Hwan, and Choi Jaiduck influenced Lee Jungseop's art directly or indirectly. In particular, Jin Hwan and Moon Haksu who took the subject of bull and horse, had a great impact on Lee Jungseop. Their influence in making the artist choose bulls as an important material cannot be overlooked.

## His years seeking refuge

During the years when he was wandering from Wonsan to Busan, Seogwipo, and Tongyeong, Lee Jungseop got quite lucky from time to time to be able to get help from his friends and acquaintances, including the famous poet Ku Sang. It was actually some of the writers with whom Lee Jungseop associated, who played a significant role in the creation of the myth of the artist posthumously. Although the artist passed away in rather tragic conditions, he has been regarded as a national artist and shines through the history of art, thanks to the contribution of the writers he knew.

## Subjects of Lee Jungseop's Art Works

## Bull

Lee Jungseop chose bulls to be the important subject of his art. The bulls he depicted are Korean bulls which are distinguished from Japanese ones. Lee Jungseop's bull is thus regarded as a symbol of national spirit. Not only bulls have always had a symbolic meaning in the agricultural society, but also the figure of the bull was deployed as a symbol of the Korean people during the Japanese colonial period. In his works of bulls and bullfights, the artist drew the anatomical features of the bull with one single brushstroke. One can say that Lee Jungseop's bull, symbols of the source of dynamism and the expression of courage and perseverance, represents the power of the Korean people.

## Family and Children

Lee Jungseop enjoyed drawing his children during the period when they were seeking refuge. In his drawings, children are usually naked and depicted without any decoration or embellishment. It is the pure innocence itself that the artist wanted to transcribe into his works. In the images of the children hanging out naked being as pure and innocent as they can, we can get a glimpse of his concept of paradise, an utopia. 'Daehyang', Lee Jungseop's art name, signifies in fact 'big paradise' or 'hometown', so to say 'utopia.' Lee Jungseop tried to reinterpret visually the hardships of his refuge days into the hopes of a brighter future for the country. After sending his wife and their two children

to Japan, the artist expressed in his works his desperate longing for them. His love for his family was sublimated into the love for all living creatures. The artist, who endured the hardships of the war, considered a family, the smallest unit in the society, as a metaphor for the whole world.

## Characteristics and Significance of Lee Jungseop's Art

**Dynamic Brushstrokes** One of the stylistic visual languages of Lee Jungseop's paintings is the dynamic brushstrokes with a sense of speed. After an analysis on the anatomical characteristics of the subject, he drew the form with one single stroke. One can thus feel the vitality in his paintings. The reason why his drawings seem to have a sort of liveliness and high-spirited energy is because they have *Qi*(energy) of *Qiyunshengdong,* an important characteristic of expressive technique in creations and appreciations of paintings and calligraphic works.

**Circular Composition** The figures of families and children in Lee Jungseop's drawings are usually depicted in a circular composition. It is a way of visual expression that highly appreciates the spirit of *Wonmu*(Korean traditional circle dance). The circular composition creates a sense of harmony and peace, giving a pivotal point to the drawing that serves as the center for all the objects in it. In Lee Jungseop's paintings, like Park Sookeun's paintings, it is very rare that we see one single human figure. While Park Sookeun depicted the social image of the post-war period and poverty, Lee Jungseop tried to express the image of the community in which people live together in a harmonious environment. His circular composition is a visual form that symbolizes Lee Jungseop's awe of life, the importance of life and love for all living creatures.

**String** A string is a small but important object in the art of Lee Jungseop. A Strings is a visual metaphor of his philosophical concept of a relationship that 'I am [here], therefore you are, and you are [here], therefore I am.' Strings depicted in children's or family drawings represent the close relation between human figures. A string is also a powerful symbol of a sense of community.

In the hope of a brighter future for his family, the society and the country, Lee Jungseop painted utopia in his own visual language. He is an artist who continually looked forward even in the tragic conditions of the Korean War. For him, the germ of utopia resides in the community and that's why he chose the subject of family with innocent and pure children and depicted it

in a circular composition. Transcribing the state of complete purity into his works, Lee Jungseop tried to emphasize the purity itself. His images featuring children, fish, and crabs together in a harmonious atmosphere reflect the main characteristic of Lee Jungseop's art. His life that sprouted from the harsh conditions of being a refuge constructed the art of Lee Jungseop.

His idea of 'the origin of the national spirit', which is deeply related to the 'origin of Joseon' of Baek Seok is represented in his image of a bull. His utopia was depicted in the image of children and a family. Despite his harsh living conditions during the war and post-war period, he drew intensely and the works he left seem to be both a love song and a cry. They aim at depicting the purity of children through his drawings of children, but at the same time, symbolize the brave and courageous spirit of the Korean people, via the images of bulls. Lee Jungseop was not just a painter who worked in the first half of the 1950s, he was a monumental figure who left immortal masterpieces in the history of Korean modern and contemporary art.

# 그림에 담은 이중섭의 이야기들

목수현

근현대미술연구소 소장

만 40년간의 짧은 생애와 일본인 아내 야마모토 마사코와의 사랑, 그보다
분방하고 자유로우면서 따뜻한 그림으로 기억되는 이중섭의 작품은 그의 사후
전시회와 평전 등으로 일반인들에게도 많은 사랑을 받아왔다. 평양에서 태어난
이중섭은 정주의 오산고등보통학교를 나와 일본에 유학했고 1943년 돌아와
원산에서 지내다 한국전쟁이 일어나자 1950년 겨울에 가족들과 함께 월남했다.
제주도와 부산에서의 피란 생활 끝에 1952년 6월 아내와 아이들을 일본으로
보내고 이후 부산, 통영, 서울, 대구 등지를 떠돌며 지내다 만 40세에 짧은 생을
마감했다. 이러한 생애 가운데 이중섭의 작품 제작 시기는 1936년-1943년 일본
유학 시기, 1943년-1950년 원산 시기와 1951년-1956년 제주, 부산, 통영, 서울,
대구의 시기로 나눌 수 있다. 그러나 유학 시기의 작품으로는 당시 사귀고
있던 연인 야마모토 마사코에게 보낸 엽서화만 주로 남아 있고, 1945년 이후
한국전쟁까지의 시기는 연필 드로잉이 몇 점 남아 있을 뿐이며 작품 대부분은
1951년 이후의 것이다.

2021년 기증된 이건희컬렉션의 100점 넘는 이중섭의 작품들은 그의 전 시기와
모든 장르에 걸쳐 있어 그 자체로도 이중섭의 작품 세계를 들여다볼 수 있는
완결성이 있다.[1] 특히 엽서화는 판화로 제작한 1점을 포함해 41점이나 되고
1940년대의 연필화 드로잉인 〈여인〉(1942)과 〈소와 여인〉(1942) 등 그의 초기 작품
경향을 살펴볼 수 있는 중요한 작품들이 들어 있다. 또한 10점이 넘는 편지화와
이중섭의 독특한 필치를 보여주는 은지화 27점, 말년작이 포함된 채색화들을
통해 이중섭의 초기부터 말년까지의 작품 경향과 특성 등을 살펴볼 수 있다.
〈닭과 병아리〉(1950년대 전반)처럼 처음으로 공개되는 작품도 있다.

이중섭의 작품 제작 기간은 15년이 채 되지 않는다. 1940년대에 제작한 엽서화와
드로잉을 제외하면 은지화, 편지화, 채색화 등은 1951년에서 1956년까지 6년

---

[1]  2015년 11월부터 2018년 5월까지 진행된 이중섭 전작도록 사업 결과 2018년 5월 30일까지
    확인된 이중섭의 작품은 유화를 포함한 채색화(망실작 포함) 239점, 연필 소묘 56점, 판화 1점,
    엽서화 88점, 은지화 142점, 편지화 42점, 입체 1점, 출판미술 38점이며 미술 치료를 위해 그린
    20점을 포함한 참고 작품이 69점으로 총 676점으로 집계되었다. 목수현, 「이중섭 카탈로그
    레조네 연구 보고」, 『한국근현대미술사학』 제36집(2018): 352-353.

남짓한 기간에 그린 것들이다. 재료와 기법에 따라 시기나 장르를 나누어볼 수도
있지만, 소재나 주제로 보면 이중섭의 작품들은 전체적으로 연관성을 지닌 것으로
보인다. 이 글에서는 그동안 많이 다루어지지 않았던 엽서화와 드로잉, 편지화를
중심으로 이중섭의 작품 세계를 살펴보고자 한다.

## 사랑의 교감, 엽서화

이중섭은 1937년 자유로운 분위기의 도쿄 문화학원에 들어갔으며 1년간의 휴학
기간을 거쳐 1941년 3월 졸업했다.[2] 이중섭은 일본 유학 시기에 자유미술가협회
(自由美術家協會, 지유비주츠카교카이)에서 주최하는 자유미술가협회전(自由展, 지유텐)에
출품해 평론가들로부터 인정받았으나 안타깝게도 이 시기의 작품들은 잡지에 실린
사진으로만 확인할 수 있을 뿐 거의 남아 있지 않다. 또한 1943년 이후 1950년까지
원산 시기에도 많은 작품을 제작한 것으로 알려져 있지만 월남하면서 작품을 가지고
오지 못했기 때문에 이 시기의 작품도 거의 남아 있지 않다.

1940년에 그린 이중섭의 엽서화는 현존하는 가장 오래된 작품이다. 이중섭은
문화학원의 후배인 야마모토 마사코와 사귀게 되면서 엽서를 보냈는데, 이중섭의
엽서화는 판화로 제작된 1점을 포함해 총 88점이 알려져 있다. 이는 야마모토 마사코
여사가 잘 간직하고 있다가 1979년에 미공개 작품 200점을 전시한 《이중섭 작품전》
(미도파백화점 화랑, 1979.4.15.–5.15.)이 열렸을 때 처음 공개된 것이다. 엽서에 그린
그림이기 때문에 엽서화는 은지화와 더불어 그 독특함 때문에 주목받았지만,
이중섭에 관한 주요한 연구 대상으로서는 잘 다루어지지 않았다. 그러나 엽서화는
이중섭의 작품이 거의 남아 있지 않은 1940년대, 그중에서도 초기 작품 경향을 알 수
있다는 점에서 매우 중요하다.

엽서에는 보낸 날짜나 소인이 있어 제작 시기를 구체적으로 알 수 있다. 남아 있는
엽서화의 첫 날짜는 1940년 12월 25일 자이며 1941년에 집중적으로 보내지다가
1943년 7월 6일 자까지 확인된다. 엽서 앞면에는 야마모토 마사코의 주소, 보낸 날짜와
함께 '중섭'(仲燮)이라는 서명이 있고, 드물지만 이중섭의 주소가 적힌 것도 있다.
보낸 날짜가 없는 것에도 소인으로 보낸 시기를 알 수 있어서 대체로 연대기적인
분류가 가능하다. 엽서는 대부분 일본에서 보낸 것이지만 방학 때 돌아와 원산에서

2 이중섭이 병으로 1939년에 휴학했다는 내용은 최석태, 『이중섭 평전』(파주: 돌베개, 2000), 63–64 참조.
 졸업 시기가 1941년인 것은 이중섭과 함께 졸업한 시바타 사치오(紫田紗千夫)가 제공한 사진 자료에
 따라 서지현이 정리한 것이다. 서지현, 「이중섭 연구-일본 유학 시기를 중심으로」(석사 논문, 일본
 와세다대학, 2011), 25.

보낸 것도 있다. 그러나 9×14cm의 엽서라는 한정된 크기여서 작품으로서 제대로
인정받지 못한 측면이 있고 이중섭을 다룬 책자에서도 유화 작품의 부수적인
것으로 소개되곤 했다. 그런 가운데『이중섭 평전』을 쓴 최석태와 최열이 엽서화를
다루었으며[3] 본격적인 학술적 접근은 신수경이 중랑아트센터에서 개최한《이중섭과
그의 시대》(중랑아트센터, 2017.9.9.-10.28.) 전시 연계 세미나에서 발표한 글이 전부다.[4]

## 이중섭의 특성이 드러나는 엽서화의 소재들

엽서화의 소재와 기법을 살펴보면 이중섭의 작품 경향은 초기에서부터 후기인
1950년대까지 이어진다는 것을 알 수 있다. 엽서에 나타난 소재들은 동물, 식물,
인물, 추상 등 다양하다. 특히 후기 작품의 주요 소재가 되는 소가 일찌감치 등장하고
있어 소에 대한 이중섭의 관심은 이미 이 시기부터 드러나고 있음을 확인할 수 있다.
엽서화에도 소를 그린 그림이 여럿 나오며, 전람회 출품작도 있다. 이중섭은 1940년
《제4회 자유미술가협회전》(일본미술협회, 1940.5.22.-5.31.)에 〈서 있는 소〉(1940)를
출품했고 이는 당시 신문에 사진이 실리기도 했다.★ 또한 엽서화에는 아이들도 흔히
나타난다. 아이들은 이중섭 은지화의 주요 소재기도 하지만 편지화나 채색화로도
많이 제작되었다. 아이들은 물장난을 치기도 하고 물고기를 가지고 놀기도 하며
동물을 타거나 연꽃 등 식물과 함께 여러 차례 나타난다. 물론 야마모토 마사코에게
보내는 것이니만큼 남녀 연인으로 보이는 도상도 있으며 두 마리의 동물이나,
거북과 사슴조차 암수 한 쌍을 그린 것으로 보인다. 한편 소와 물고기가 결합한
모습, 머리가 셋인 동물을 타고 있는 여성 등 환상적인 도상들이 나타나고 있는데
이는 자유미술가협회전에 출품했던 이중섭의 그림이 "환각적인 신화를 묘사하고
있다"거나 "소품이지만 큰 배경을 느끼게 한다"는 평을 들었던 것을 보면 1940년
당시 이중섭의 작품 경향과도 어느 정도 일치하는 것으로 볼 수 있다. 〈서귀포의
환상〉(1951)에 나오는 이중섭의 초현실주의적인 경향은 이 시기 이중섭이 활동하던
자유미술가협회와 호흡을 같이하고 있었던 산물이라고 생각된다. 또한 〈줄 타는
사람들〉(1941)처럼 기하학적인 도상과 인물을 결합하거나 반원과 선으로 추상적인
도상을 그린 엽서화도 있는데, 이러한 추상적인 경향은 이중섭과 문화학원을 함께
다녔던 유영국의 기하학적인 추상 작업과 시대를 함께하는 것으로 보이기도 한다.

3  최석태, 같은 책, 77-110; 최열,『이중섭 평전』(파주, 돌베개, 2014), 146-158.

4  신수경,「이중섭의 엽서화」,《이중섭과 그의 시대》(중랑아트센터, 2017.9.8.-
   10.28.) 전시 연계 세미나 발표문.

★  〈서 있는 소〉, 1940, 재료 및 크기 모름,《제4회 자유미술가협회전》
   (일본미술협회, 1940.5.22.-5.31.) 출품작. 1940년 6월 22일『조선일보』에
   게재되었다.

## 유채, 잉크, 크레용, 먹지 등 다양한 재료의 사용

엽서에 사용한 재료의 다양함도 눈여겨볼 필요가 있다. 9×14cm의 작은 화면에
한정되어 있지만, 이중섭이 엽서화를 그릴 때 사용한 재료는 유채, 잉크, 크레용,
먹지 등 다채롭다. 이중섭은 대개 한 가지 재료만을 사용하기보다는 몇 가지 재료를
혼용해서 화면의 효과를 다양하게 구사해냈다. 재료의 사용은 기법과도 연관된다.
이중섭이 엽서화를 그릴 때 구사한 기법 중에는 먹지를 사용해 선을 베껴낸 뒤에
채색한 것이 있고, 붓으로 형태를 잡은 뒤 펜으로 윤곽선을 그리거나 눈, 코, 입 등
중요한 부분만 그린 것, 윤곽선 없이 붓으로만 형태를 그려낸 것 등 다양하다.

먹지를 베껴 선을 그린 기법은 엽서화에만 나타나는데, 엽서화 중 가장 빠른
1940년 12월 25일 자 〈상상의 동물과 사람들〉에서 처음 보이는 것으로 보아 초기에
주로 많이 사용한 듯하다. 전체 엽서화 88점 중 이 기법을 사용한 것은 15점인데,[5]
삼성미술관Leeum의 보존연구소에서 고배율 현미경으로 관찰했을 때 먹지를 대고
그린 것은 펜으로 그린 것과는 선의 구사 방식에 차이가 있으며, 기름 성분인
먹선이 물감에 번지지 않는 점을 고려해서 사용한 것으로 추정했다. 이는 이중섭이
학창 시절에 다양한 재료 실험을 한 것으로 이해되었다.[6] 이중섭의 먹지 그림들은
미리 그림을 그려 놓고 엽서 위에 먹지를 대고 그것을 베껴 그려 윤곽선을 표현했기
때문에 이중섭의 다른 그림들에 견주어 선이 다소 경직되어 보이는 경향이 있다.
먹지를 사용해 윤곽을 베낀 뒤 공간에 채색을 해 분위기를 냈다. 그러므로 이런
도상들은 이중섭이 도상을 미리 구상하고 계획적으로 구사한 것으로 볼 수 있다.

먹지로 베껴 그린 것보다 다수를 차지하는 것이 펜으로 선을 그린 것들이다. 펜으로
그린 엽서화들에는 이중섭의 활달한 필치가 이 시기에서부터 이미 드러나고 있다.
〈바닷가의 토끼풀과 새〉(1941)의 경우 펜으로 기본적인 구성을 다 그린 뒤에 바다
부분에만 옅은 푸른색을 칠해 그림을 마무리했다. 이중섭은 그림 면에는 제작연도와
'ㄷㅜㅇㅅㅓㅂ'이라는 서명만 남겼지만, 주소를 쓰는 앞면에는 펜글씨로 주소와
서명을 썼다.★ 이중섭의 활달한 펜글씨는 그 자체가 하나의 드로잉처럼 유려하다.
이러한 글씨의 유려함은 그림의 활달함과도 연계되는데 수많은 드로잉 연습 끝에
이러한 작품들이 구사되었음을 짐작할 수 있다.

5  신수경, 같은 글.

6  김주삼, 안규진, 「이중섭의 재료와 기법」, 『삼성미술관Leeum 연구논문집』
   제1호(2005): 119-133.

★  이중섭이 1941년 3월 27일 자에 보낸 엽서 주소 면의 글씨. 뒷면에는
   〈동물과 두 사람〉이 그려져 있다. 종이에 펜, 14×9cm. 국립현대미술관
   이건희컬렉션.

엽서화의 드로잉들은 크레용을 사용한 것도 있지만, 채색 붓질을 기본으로 한 것이 많다. 이것은 윤곽을 그린 뒤에 채색하는 것과는 달리 단붓질로 형태 자체를 그리는 것으로 일종의 몰골법이라고 할 수 있다. 이중섭의 유채화 중에는 윤곽선을 사용한 것도 있지만 대표적인 작품인 〈황소〉(1950년대 전반)처럼 붓질 자체로 형태를 구사한 것도 많아 이중섭의 형태 구사 능력은 이 시기부터 단련된 것으로 볼 수 있다. 엽서화 가운데 〈동물과 두 사람〉(1941)은 단붓질로만 형태를 구사하고 있으며, 〈연꽃과 아이〉(1941)나 〈과일나무 아래에서〉(1941), 〈꽃나무와 아이들〉(1941) 등도 전체적으로는 붓질로만 구사하고 아이들의 눈, 코, 입 부분에만 펜으로 섬세하게 작업했다. 〈두 마리 동물〉(1941)의 경우 우선 붓질로 형태를 그린 뒤 동물의 머리와 다리 등에 펜으로 선을 그려 형태를 강조한 것으로 생각된다.

이러한 붓질에서 이중섭 작품의 특성으로 거론되는 활달한 선의 특징이 잘 나타나고 있다. 이중섭 작품에서 드로잉을 부각시켰던 《이중섭 드로잉: 그리움의 편린들》(삼성미술관Leeum, 2005.5.19.-8.28.) 전시의 도록 글 「선묘의 미학 – 이중섭 드로잉의 재발견」에서 이준은 그의 드로잉들이 작품으로서 제대로 평가받지 못했음을 지적하면서 이중섭의 작품에서 드로잉의 중요성을 강조한 바 있다.[7] 엽서화들은 이러한 이중섭의 드로잉이 일본 유학 시기에 이미 무르익었음을 잘 드러내준다.

## 드로잉의 절정, 연필화와 은지화

이중섭의 무르익은 드로잉은 1942년 작 〈여인〉과 〈소와 여인〉에서도 살펴볼 수 있다. 이 작품들은 엽서화를 그리던 같은 시기 이중섭이 연필로만 섬세하게 그린 그림이다. 모든 엽서화에 서명이 있듯이 이 연필화에도 'ㄷㅐㅎㅑㅇ'이라는 서명이 되어 있어 완성작임을 알 수 있다.[8] 〈여인〉은 한 손에 머리카락을 잡고 돌아선 여인의 뒷모습을, 〈소와 여인〉에는 소와 교감하는 여인의 모습이 그려져 있다. 아마도 연인 야마모토 마사코를 생각하며 제작한 작품일 것이다.

7   이준, 「선묘의 미학 – 이중섭 드로잉의 재발견」, 『이중섭 드로잉: 그리움의 편린들』 전시 도록 (서울: 삼성미술관Leeum, 2005), 9-25.

8   '대향'이라는 이중섭의 호는 그가 원산에 있을 때 어머니가 권유해서 사용하게 된 것이라고 한다. 이 드로잉에서 '대향'이 처음으로 쓰인 것으로 보이며, 방학을 맞아 원산에 돌아왔을 때 야마모토 마사코를 생각하며 그린 것이 아닐까 추정된다.

이 시기 완성된 연필화의 또다른 예는 이중섭이 1945년 《해방기념미술전람회》
(덕수궁미술관, 1945.10.20.–10.30.)에 출품하고자 제작했다는 〈소년〉(1942–1945)과
〈세 사람〉(1942–1945)이 있다. 이중섭은 1942년 《제6회 미술창작가협회전》
(일본미술협회, 1942.4.4.–4.12.)에도 연필화 〈소〉(1941)를 출품할 만큼 연필화를
본격적인 작품으로 생각했다. 연필은 그에게 드로잉을 위한 재료만은 아니었다.

1950년대 이중섭의 채색화 가운데 〈봄의 아동〉(1952–1953)과 〈바닷가의 아이들〉
(1952–1953) 등은 유채로 제작한 뒤 연필 선으로 마무리해 완성도를 높였다.[9]
이건희컬렉션에서는 〈다섯 아이와 끈〉(1950년대 전반)에서 연필 선으로 작품을
마무리한 기법을 확인할 수 있다. 밑그림을 그리거나 스케치에 사용하는 재료로
인식되어오던 연필은 이중섭에게는 섬세한 묘사나 형태의 강조 등 다양한 효과를
낼 수 있는 중요한 안료였다.

연필로 눌러 윤곽선을 강조하는 수법은 은지화와도 상통한다. 담배나
초콜릿을 싸는 은박지(알루미늄을 입힌 얇은 종이)에 못이나 철필, 손톱 등으로
긁어 드로잉한 뒤 갈색 안료나 담뱃재 등을 바르고 종이나 천으로 문질러
발색 효과를 낸 은지화는 연필화와는 다른 재료를 사용한 드로잉이다.*
이중섭은 1953년 7월 가족을 만나러 일본에 갔을 때 야마모토 마사코 여사에게
은지화 한 움큼을 주며 "큰 그림을 그리기 위한 에스키스(밑그림)"라고
이야기했다고 한다. 그러나 물고기와 게를 가지고 노는 아이들, 가족을 그리는
이중섭 자신 등 은지화는 단순한 에스키스가 아니라 그 자체의 작품성으로
인정받았다. 이렇게 이중섭만의 독특한 재료와 기법으로 인해 그의 작품은
뉴욕 현대미술관(MoMA)에 소장되기도 했다. 이중섭 전작도록 사업 결과
확인된 은지화는 142점이지만, 알려지지 않은 작품이 존재할 가능성도 여전히
높다. 이중섭의 친구인 시인 구상은 은지화를 300점 정도로 추산하기도 했다.
은지화는 알루미늄을 얇게 입힌 종이에 철필로 새겨야 해서 필획이 어긋나면
수정하기 어려운 특성이 있다. 그러나 이중섭은 숙련되고 활달한 필치로
은박지에 드로잉했으며 그렇게 그려낸 은지화들은 많은 이야기를 담고 있다.

9   김미정, 「이중섭의 회화, 재료와 기법의 독창성」,
    『한국근현대미술사학』 제32집(2016), 102–103.

*   〈부처〉(부분), 1950년대 전반, 은지에 새김, 유채,
    15×10cm, 국립현대미술관 이건희컬렉션. 은박지에
    새긴 자국과 물감을 발라 문지른 자국이 보인다.

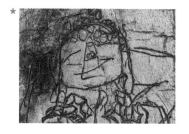

## 가족들에게 보내는 그림 편지

이중섭은 1952년 6월, 아내와 두 아이를 일본으로 보냈다. 피란살이의
어려움도 어려움이었지만, 아내 야마모토 마사코의 부친이 돌아가셨던 상황도
있었다. 이중섭은 떨어져 있는 가족에게 편지를 보낼 때 종종 편지에 그림을
그리거나 따로 그린 그림을 동봉해 보냈다. 따라서 편지화는 모두 1952년
6월 이후의 것이며, 특히 1955년 미도파백화점 화랑에서의 개인전을 앞둔
1954년 가을과 겨울에 한참 그림에 몰두할 때에는 그림을 많이 그려 보냈다.[10]
수신인은 대부분 아내인 야마모토 마사코였지만, 때로는 아이들 앞으로도
편지를 보냈다.

편지로 보낸 그림에는 몇 가지 유형이 있다. 첫 번째는 글을 쓰고 그
가장자리에 그림들을 그려 넣은 경우다. 주로 아내와 아이들의 얼굴,
운동회를 하는 아이들의 모습, 그림을 그리는 이중섭 자신을 그리기도 했고,
편지지 가장자리에 손을 길게 그려 넣어 자신과 가족들이 서로 연결되어
있음을 나타내기도 했다. 이 그림들은 편지 내용과 연동되기도 한다. 두 번째
유형은 내용과 상관없이 편지 가운데 그림을 그린 것이다. 비둘기 등을 그려
넣고, '아빠(パパ) ㅈㅜㅇㅅㅓㅂ' 등의 서명을 적어넣기도 했다. 세 번째는
편지 내용과는 관계없이 독립적으로 그림을 그려 동봉한 경우다. 편지에
동봉되었기 때문에 편지지와 크기가 같은 것이 많으며 대개 접힌 자국이
남아 있다. 그러나 이러한 유형은 편지화라기보다는 작품으로서의 회화로
보아야 한다. 다만 이때 받는 사람의 이름을 '남덕군',[11] '태현군', '태성군'
또는 아이들의 일본 이름을 적어넣기도 했다. 이렇게 이름이 있는 경우에
그 부분이 접혀지거나 액자로 만들 때 가려져서 작품으로 전시되기도 했던
것은 이 그림들이 완결된 작품으로 이해되었기 때문이었다. 이러한 그림들은
이중섭이 1955년 미도파백화점 화랑에서 열린 《이중섭 작품전》(미도파백화점
화랑, 1955.1.18.–1.27.)을 준비하는 동안 한창 작품 제작에 몰두하면서 소품을
그려 보낸 것이다. 또 두 아이에게 똑같은 그림을 각각 그려 보내기도 했기에
이중섭 작품에는 중복되어 보이는 도상들도 존재한다.

---

10  이중섭의 편지들은 1980년에 이미 번역되어 출판되었으며 이중섭, 『이중섭 편지』, 양억관
　　옮김(서울: 현실문화, 2015)에서는 편지들을 날짜별로 재정리했다. 편지에는 이중섭이 그림을
　　열심히 그리고 있다는 내용도 여러 차례 나온다.

11  남덕(南德)은 야마모토 마사코의 한국 이름으로 1945년 결혼한 뒤 이중섭이 '남쪽에서 온
　　덕 있는 여인'이라는 뜻으로 지어주었다고 한다.

크레용과 물감으로 그린 〈물고기와 게와 아이들〉(1950년대 전반)의 경우 이건희컬렉션에는 '태현군'에게 보낸 것이 있지만, 개인 소장 작품 중에는 '태성군'이 쓰여 있는 것도 있다.* 이중섭은 글뿐 아니라 그림으로 가족들에게 이야기를 전하고 있다. 게와 물고기를 가지고 노는 아이들 그림은 가난했지만 단란했던 서귀포에서의 추억이 곁들여 있다. 〈현해탄〉(1950년대 전반)은 바다 건너에서 손을 흔들고 있는 아내와 아이들에게, 바다 위의 배에 있는 이중섭은 가족들에게 가고 싶은 마음을 그려 보낸 것이다. 이중섭은 편지에 그리거나 동봉해 보낸 그림들로 가족들과 끈끈하게 연결되어 있었다.

## 그림으로 연결되는 마음, 그림으로 보는 세상

이중섭의 그림들에는 이야기가 담겨 있다. 엽서화에는 연인 야마모토 마사코에게, 편지화에는 가족들을 그리는 마음을 담았다. 엽서화에 담긴 이야기들은 야마모토 마사코와의 은밀한 이야기일 때도 있고, 새해 인사처럼 계절을 의미하는 것도 있다. 또 포도를 따고 있는 남자와 말을 타고 있는 사람, 사다리를 타는 남자, 사이좋게 지내거나 때로는 싸우고 있는 듯한 동물들을 만날 수 있다. 동물은 신화화되기도 하지만 의인화되기도 한다. 편지화에서는 가족들의 이야기가 중심이 되지만, 편지화의 모티프들은 다른 작품으로 이어지기도 한다.

이번에 처음으로 공개되는 〈닭과 병아리〉는 어미 닭과 병아리 두 마리가 그려진 그림으로 이중섭의 활달한 선이 특징적으로 드러난 그림이다. 그런데 이 그림과 유사한 도상이 이중섭이 편지에 동봉해 보낸 그림 〈가족을 그리는 화가〉(1954)에 실려 있다.** 물론 〈가족을 그리는 화가〉에는 아이들과 아내와 함께 있는 가족의

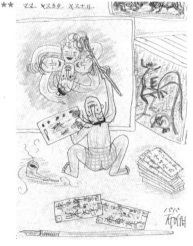

* 〈물고기와 게와 아이들〉(부분), 1950년대 전반, 종이에 채색, 크레용, 19.3×26.3cm, 국립현대미술관 이건희컬렉션. 왼쪽 위에 큰아들 이름인 '태현'이 쓰여 있다.
** 〈가족을 그리는 화가〉, 1954, 종이에 잉크, 크레용, 26.4×20cm, 개인 소장. 화면 오른쪽에 〈닭과 병아리〉가 그려져 있다.

모습을 그리는 이중섭 자신의 모습이 가장 중요한 모티프기 때문에 〈닭과 병아리〉는 일부 가려져 있다. 〈가족을 그리는 화가〉는 1955년 미도파백화점 화랑에서 열릴 개인전을 준비하면서 자신이 그림을 열심히 그리고 있음을 가족들에게 보여주려고 그려 보낸 그림이다. 화면 안에는 자신이 그린 그림들뿐 아니라 가족들에게 보낸 편지봉투와 글씨를 쓴 펜도 등장한다. 그림과 등장인물, 등장하는 그림들이 서로 순환하는 관계를 맺고 있다. 이 자체도 하나의 이야기가 된다. 이처럼 이중섭의 그림들은 마치 장면을 설정하듯이 구성되어 있으며 여러 가지 서사(敍事)로 전개될 수 있는 것들이 많다. 〈두 마리 동물〉, 〈바닷가의 해와 동물〉(1941), 〈세 사람〉(1941) 등 엽서화의 그림들은 등장하는 인물과 동물, 사물의 관계에 대해 다양한 해석이 가능하다.

또한 작품에 등장하는 인물이나 동물들은 서로 유기적인 관계를 맺는 듯 보인다. 〈춤추는 가족〉(1950년대 전반)이나 〈다섯 아이와 끈〉처럼 인물들은 서로서로 손을 잡고 있거나, 손과 발을 대거나, 끈으로 이어져 있는 모습이 많다. 이처럼 유기적인 연결성은 특히 은지화에서 두드러지게 나타난다. 아이들은 끈이나 게, 물고기들로 서로 연결되어 있다. 이중섭이 그린 그림들 안에서 사람과 동물, 식물들은 서로 이어져 하나의 세상을 이루고 있다.

가족들을 일본으로 보내고 외롭게 지냈던 이중섭은 그림을 통해 가족들과 그리고 세상과 소통하고자 했다. 가족과 부모와 형제와 친구들과 소통하고자 하는 마음은 누구에게나 전달되는 보편성을 지닌다. 그가 그림을 통해 보낸 이야기들이 오늘날 우리에게도 의미 있게 전해져 오는 것은 그러한 보편적인 울림 때문일 것이다.

# Stories of Lee Jungseop in His Works

Mok Soohyun

Director, The Institute of Modern and Contemporary Art, Korea

Lee Jungseop is often remembered for his way-too-short life of 40 years, his love for Yamamoto Masako as well as his freewheeling and warm paintings. He has been introduced posthumously via numerous exhibitions and biographies and appreciated broadly by the public. Born in Pyongyang, Lee Jungseop attended Osan High School in Jeongju and studied afterward in Japan. He then returned to Wonsan in 1943 and stayed there until he moved to the South Korea with his family in the winter of 1950 at the outbreak of the Korean War. Seeking refuge from the Korean War, he fled to various places, including Jeju-do and Busan. In June 1952, he sent his wife and their two children to Japan. He then continued his migratory lifestyle wandering around Busan, Tongyeong, Seoul, and Daegu until his tragic death at the age of 40. We can divide Lee Jungseop's artistic practice into 3 periods: the first period in Japan between 1936 and 1943, secondly, the period of Wonsan between 1943 and 1950, and lastly, the period of his stay in Jeju-do, Busan, Tongyeong, Seoul, and Daegu between 1951 and 1956. However, there remain only a few of his works from the first and second periods: from the first period spent in Japan, only postcard paintings he sent to his then-lover Yamamoto Masako remain. Also, from the period between 1945 and the outbreak of the Korean War, only a few pencil drawings remain. Most of his works we see nowadays are done between 1951 and 1956, the year of his death.

More than 100 pieces of his works in Lee Kun-hee's collection, donated by the Samsung Group in 2021, range in date from his early years to his late days, encompassing all the period of his artistic practice. It thus offers the viewer to look into the world of Lee Jungseop's art.[1]

---

1   According to the research for the Catalogue Raisonné of Lee Jungseop's Works conducted between November 2015 to May 2018, Lee Jungseop's works confirmed by May 30, 2018 are 676 in total including 239 colored paintings including oil paintings(including lost works); 56 pencil drawings; 88 postcard paintings; 142 tinfoil paintings; 42 letter paintings; 1 sculpture; 38 publication art; 69 others. Mok Soohyun, "A Research Report on Catalogue Raisonné of Lee Jungseop's Works, " *Journal of Korean Modern & Contemporary Art History*, no. 36(2018): 352-353.

In particular, there are 41 postcard paintings, including the one also made with intaglio print, as well as the important works that show the characteristics of his early works, such as *Woman*(1942) and *Bull and Woman*(1942), 2 pencil drawings of the 1940s. Through more than 10 letter paintings, 27 tintfoil paintings showing Lee Jungseop's unique brushstrokes, and colored paintings he created in his late years of practice included in the collection, one can examine the characteristics of Lee Jungseop's art throughout all the period of his career. There are also works that are being presented to the public for the first time, such as *Chicken and Chicks*(1950s).

His artistic career lasted only 15 years. Aside from his postcard paintings and drawings that he created in the 1940s, most of his known works—tinfoil paintings, letter paintings, and colored paintings—are from 6 years between 1951 and 1956. We can say that there are differences in the materials and techniques used by the artist between these periods, but in terms of subject, Lee Jungseop's art, all of them together, seems to make a whole. This article explores his artistic practice by focusing on his postcard paintings, drawings, and letter paintings, which have not been treated enough so far.

## Love and Connection, Postcard Paintings

Lee Jungseop entered Bunka Gakuin in Tokyo in 1937 and graduated in March 1941 after taking a year off in the middle.[2] While studying in Japan, Lee Jungseop exhibited at *The Exhibition of Free Artists Association*(*Jiyuten*) hosted by Free Artists Association(Jiyu bijutsuka kyokai) and was quite appreciated by some critics. Unfortunately, few of his works from that period survive and one can only get a glimpse of the atmosphere of the exhibition from some photographs published in magazines. The artist seemingly produced a number of works during his stay in Wonsan from 1943 to 1950, but few works from this period remain as well because he didn't bring them with him when he came to South Korea.

---

2    On his year of educational gap in 1939, see Choi Suktae, *Biography of Lee Jungseop*(Seoul: Dolbegae, 2000), 63-64; Seo Jihyun assumed his graduation year to be 1941 with the help of Shibata Sachio(紫田紗千夫), a fellow graduate of Bunka Gakuin; Seo Jihyun, "The Study of Lee Jungseop-focusing on the period in Japan," (MA thesis, Waseda University, 2011), 25.

His earliest known postcard painting is that sent in 1940. Lee Jungseop started sending letters to Yamamoto Masako, whom Lee Jungseop met at Bunka Gakuin and fell in love with. 88 postcard paintings including 1 intaglio print have been confirmed. Being well kept by Yamamoto Masako, these were exhibited for the first time during *The Lee Jungseop Exhibition*(April 15-May 15, 1979) held at Midopa Department Store Art Gallery in 1979. Being drawings on postcards without words, his postcard paintings, as well as his tinfoil paintings, received attention for their unique character, but they were not treated as research topics. Nevertheless, his postcard paintings offer a glimpse of his early painting style, particularly in the 1940s, the period when only a few pieces remain.

His postcards have stamps or other shipping details so that we can easily specify the period of production. The earliest remaining postcard dates back to December 25, 1940. He sent plenty of postcards in 1941 and the last postcard is from July 6, 1943. Mostly, he wrote on the front side of the postcards the address of Yamamoto Masako and the date of sending, along with his signature, 'Jungseop'(仲燮), and on a few of them, Lee Jungseop wrote his address too. Even if there is no indication of the mailing date, it is possible to categorize their production period with the remaining postmarks. Most of his postcards were sent from Japan, but some were sent from Wonsan when he returned during the school holidays. However, due to their limited dimension of 9×14cm, his postcard paintings have not been considered works of art until recently. Even the catalogues and books about Lee Jungseop and his art introduced them as simple works secondary to his oil paintings. Choi Suktae and Choi Youl, the authors of *Biography of Lee Jungseop*, treated his postcard paintings.[3] Also, there's one academic article on this subject published by Shin Soo-kyung presented at a seminar on the occasion of the exhibition *Lee Jungseop and His Time*(September 9-October 28, 2017) held at the Jungnang Art Center.[4]

## Subjects of the Postcard Paintings, Characteristics of His Art

The subjects and techniques depicted and used for his postcard paintings are witnesses to the development of his style in the very early stage of his

3   Choi Suktae, Ibid., 77-110; Choi Youl, *Biography of Lee Jungseop*(Seoul: Dolbegae, 2014), 146-158.

4   Shin Soo-kyung, "Lee Jungseop and His Postcard Paintings," *Lee Jungseop and His Time* Seminar paper(Jungnang Art Center, 2017).

practice and his art continued to evolve until the later period in the 1950s. The subjects he portrays vary from animals, plants, and people to more abstract figures. One can already discover Lee Jungseop's interest in painting bulls in this early stage, the most famous subject of his subsequent works. There are several drawings of bulls on the postcards, and the artist even submitted one of his bull drawings for an exhibition. Lee Jungseop exhibited *Standing Bull* (1940) at *The 4th Exhibition of Free Artists Association* (Japan Artists Association, May 22-May 31, 1940) in 1940, and the painting was also featured in the newspaper.* In addition, we can often find scenes featuring children in his postcard paintings. Treated primarily in Lee Jungseop's tinfoil paintings, the subject of children often appears in many of his letters as well as in his oil paintings. Children playing in the water, playing with fish, riding animals, they're sometimes portrayed with plants, such as lotuses. Given that many of his postcards were sent to his beloved woman, Yamamoto Masako, he drew symbolic or metaphoric images of lovers as well: sometimes, it's a doe and a buck. Sometimes, a turtle and a deer in the same work seem to make a couple. There are also surreal and fantastical images such as a combination of a cow and a fish, or a woman riding a three-headed animal. Later, when he participated in *The Exhibitions of Free Artists Association*, some critics mentioned that he "depicts a psychedelic myth" or that he created "small works, but they seem to have deeper contexts to them." The surreal and mythological drawings in his works in the 1940s confirm that his interest to depict such subjects existed already in the earlier years of his career. The surrealistic visual representation in *The Fantasy of Seogwipo* (1951) seems to be the result of his collaboration with Free Artists Association during this period. There are also some drawings mixing geometric figures and human figures as we see in *People on Tightropes* (1941), as well as abstract images of semicircles and lines found in his postcard drawings. His tendency to lean toward abstract art seems to be the influence of Yoo Youngkuk, whom Lee Jungseop met at Bunka Gakuin.

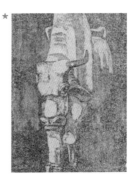

*   *Standing Bull*, 1940, unknown size and material, submission at *The 4th Exhibition of Free Artists Association*. Published in *Chosun Ilbo* (Chosun Newspaper) on June 22, 1940.

## Use of Various Materials such as Oil, Ink, Crayons, and Carbon Paper

It is also very interesting to look at the variety of materials used for his postcards. In a fairly limited dimension of 9×14cm, Lee Jungseop used many different materials to draw and paint. Instead of using only one, he blended different materials, such as oil, ink, pencils, and carbon paper to create diverse effects. The use of the material is closely linked to the technique applied for the practice. Various techniques were in fact used for his postcard paintings: a technique using carbon paper to copy lines and then color the drawing, a technique of drawing the main shape with a brush stroke and then adding outlines with a pen, or drawing only the central parts of a figure such as the eyes, nose, and mouth, and also a way of drawing only the main form with a brush without adding any outlines.

He applied the first technique of using carbon paper to copy lines only for his postcard paintings. It seems to be mainly used in the early years, as it was first applied in *Imaginary Animals and People* dated December 25, 1940, the earliest among his postcard paintings. 15 of his 88 postcards were done this way.[5] When observed with a high-magnification microscope at the conservation laboratory of Leeum, Samsung Museum of Art, the lines drawn with ink seem to be quite different from those done with a pen. It seems like he used this technique in consideration of the fact that the lines drawn using carbon paper do not fade when applied with paints due to the pigment coating of the paper. It clearly shows that Lee Jungseop carried out various experiments with diverse materials already at the university.[6] Compared to the artist's other paintings, the lines seem to be a bit stiff, because the drawings for his carbon paper paintings were made in advance and then copied and transferred on the postcards. After copying the outlines using paper, he then added paints to create a certain atmosphere. So the icons and images drawn using this technique can be seen as pre-conceived and planned in advance by the artist.

Most of his postcard paintings were made with pens. Observing these works, it's easy to tell that his lively brush strokes, the characteristic for which the artist is most known, are already evident from the early period of his practice. In *Clover and Bird at Seaside*(1941), he finished the drawing by coloring

---

5  Shin Soo-kyung, Ibid.

6  Kim Joosam, An Gyujin, "Lee Jungseop's Materials and Techniques," *Journal of Leeum, Samsung Museum of Art* , no. 1(2005): 119-133.

only the part of the sea with a light blue color after drawing only the central composition with a pen. On one side of the drawing, Lee Jungseop wrote the year of production and put his signature 'Ｄｕｎｇｓｅｏｐ'(ㄷㅜㅇㅅㅓㅂ), while writing the address and signature with a pen on the front side of the postcard.* Lee Jungseop's handwriting itself is as fluid and lively as his drawing. The vivacity of his handwriting corresponds to the liveliness of the paintings, and one can tell that these works were realized after much practice.

Lee Jungseop used crayons for some of his postcard paintings, but most of them are done with brush strokes. This is a kind of boneless brush technique(*molgolbeop*), which applies broad brush strokes to draw the main form, without any linework or color. Although he added linework to some of his drawings, he used with eagerness this technique using brushstrokes as seen in his representative work *Bull*(1950s). Lee Jungseop's ability to depict the subject with a single brush stroke had already been developed during this early period. Among the postcard paintings, *Animals and Two People*(1941) was done with only a single brush stroke, while *Lotus Flower and Child*(1941), *Beneath the Fruit Tree*(1941), and *Flower Tree and Children*(1941), were also drawn with single brush strokes, and then applied with pen technique for depicting the children's eyes, nose, and mouth. Also for *Two Animals*(1941), he drew the main shape with a brush and then added lines with a pen to emphasize the head and legs of the animals.

These powerful brushstrokes are known to be the characteristic of Lee Jungseop's art. In the catalog of the exhibition *Lee Joong-Seop Drawings: Fragments of Yearning*(Leeum, Samsung Museum of Art, May 19-August 28, 2005), which highlighted the importance of drawings in his practice, a curator Lee Joon pointed out that Lee Jungseop's drawings were not properly evaluated as works of art. Lee Joon emphasized the significance of drawings in Lee Jungseop's work.[7] Postcard paintings reveal that Lee Jungseop's drawing techniques were already ripe while he was studying in Japan.

*    Lee Jungseop's handwriting on a back side of the postcard sent on March 27, 1941. *Animals and Two People* is drawn on the back. Pen on paper, 14×9cm. MMCA Lee Kun-hee collection.

7    Lee Joon, "Aesthetic of Lines: Rediscovering Lee Joong-Seop's Drawings," in *Lee Joong-Seop Drawings: Fragments of Yearning,* exh. cat.(Seoul: Leeum, Samsung Museum of Art, 2015), 9-25.

## Apogee of His Drawing Practice, Pencil Drawings and Tinfoil Paintings

His *Woman* and *Bull and Woman* witness the pinnacle of his artistic practice. He created both pieces using only pencil in the period when he was creating fervidly on postcard paintings. As his postcards bear his signatures, these pencil drawings are also signed 'D a e h y a n g'(ㄷㅐㅎㅑㅇ), an indication from the artist that these are completed works.[8] *Woman* depicts a woman turning back holding her hair in one hand, while *Bull and Woman* depicts a woman communing with a bull. These drawings appear to be done in his love for Yamamoto Masako.

Other examples of pencil drawings from this period are *A Boy*(1942-1945) and *Three People*(1942-1945), which Lee Jungseop produced for *The 1st Art Exhibition in Commemoration of Liberation*(Deoksugung Museum, October 20-October 30, 1945) in 1945. Lee Jungseop regarded pencil drawing as works of art and decided to exhibit his pencil drawing *Bull*(1941) at *The 6th Exhibition of Creative Artists Association*(former Free Artists Association, April 4-April 12, 1942) in 1942. For the artist, a pencil was not merely a simple drawing tool.

In the 1950s, while Lee Jungseop was working on two oil paintings, *Children in Spring*(1952-1953) and *Children on the Seashore*(1952-1953), he decided to add lines with the help of a pencil to improve perfection.[9] *Five Children and Rope*(1950s) included in the Lee Kun-hee collection also demonstrates his technique of finishing with a pencil. The pencil, which had been recognized as a simple tool mainly for drafting and sketching, was an important pigment for Lee Jungseop that could help produce various effects, such as delicate depiction and emphasis on form.

He used the technique of emphasizing contours by emphasizing them with a pencil for both postcards and tinfoil paintings. But while he was drawing on aluminum foil, the artist scratched on foil linings(aluminum coated paper) of cigarette packages or chocolate bars using a nail, steel pencil, or even fingernail. He then applied umber pigment or tobacco material and rubbed it with paper or tissue to create a color effect.

---

[8]   It seems that Lee Jungseop got his art name(號) 'D a e h y a n g'(ㄷㅐㅎㅑㅇ) from his mother when he was in Wonsan. This name was first used for his signature on these drawings and these seem to be made in his affection and longing for Yamamoto Masako when he returned to Wonsan during his university holidays.

[9]   Kim Mijung, "About Originality on Materials and Techniques in Lee Jungseob's Painting," *Journal of Korean Modern & Contemporary Art History*, no. 32(2016), 102-103.

It can therefore be said that tinfoil paintings and postcard paintings are distinguished in terms of mediums.* When Lee Jungseop went to Japan to visit his family in July 1953, he gave Yamamoto Masako a handful of tinfoil paintings and said that they were, "esquisses for making bigger paintings," rough and preliminary sketches for later use, so to say. However, some of his tinfoil paintings, such as the one depicting children playing with fish and crabs as well as the image of the artist himself drawing his family have been appreciated for their artistic value. Due to their originality in materials and techniques, his three small tinfoil paintings have been included in the collection of The Museum of Modern Art(MoMA) in the United States. 142 tinfoil paintings have been confirmed thanks to the recent Catalogue Raisonné of Lee Jungseop's Works but there may be other unknown pieces. A friend of the artist, poet Ku Sang estimated the number of his tinfoil paintings at approximately 300. When you draw scratching with a steel pencil on a thin paper coated with aluminum, it is hard to modify the lines once they are made. Nevertheless, Lee Jungseop never ceased to apply skillful and powerful brushstrokes to the material. His tinfoil paintings are full of stories.

## Letter Paintings to His Beloved Family

In June 1952, the artist sent his wife and their two children to Japan. Life in search of refuge was never easy and Yamamoto Masako's father, Lee Jungseop's father-in-law passed away at the moment. When he wrote to his family in Japan, Lee Jungseop often sent paintings along with the letters or sometimes he simply left some drawings in the letters.[10] All of his letter paintings date from that period. The artist sent numerous paintings to his beloved family, especially during the fall and winter of 1954, the period when he was preparing for his solo exhibition at Midopa Department Store Art Gallery in 1955. Most of them were addressed to his wife, but at times he sent his paintings to his kids as well.

---

★ *Buddha*(detail), 1950s, Incising and oil paint on tinfoil, 15×10cm. MMCA Lee Kun-hee collection. Traces of scratching on tinfoil paper and paint rubbing.

10 His letters were translated and published in 1980, and Yang Eokgwan translated and rearranged them in chronological order and published them in 2015. In his letters, Lee Jungseop mentions several times that he's working intensely. Lee Jungseop, *Letters of Lee Jungseop*, trans. Yang Eokgwan (Seoul: Hyunsil Books, 2015).

★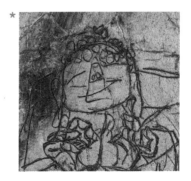

There are different types of his paintings on letters. Firstly, there are simple paintings on the edges of the letters. He mainly drew the faces of his wife and children, children at the sports day, and the artist himself drawing these images. Sometimes, he drew his hands on the edge of the paper to show that he was emotionally deeply connected to his family despite the physical distance between them. These paintings often refer to what he wrote in the letter. But there are also paintings done mostly in the center of the letter, representing objects that have nothing to do with the content, such as pigeons. The artist left his signatures of 'Papa' in Japanese with 'J u n g s e o p' (ㅈㅜㅇㅅㅓㅂ). There are also completely separated drawings on another piece of paper, also independent of the contents of the letter but enclosed and sent with it. Many of these paintings are made on a sheet of paper as large as the letter paper and it shows that they were folded. Even though the artist put the names of his family 'Namduk-gun'(남덕군),[11] 'Taehyun-gun'(태현군), 'Taesung-gun'(태성군) on them, these paintings should be seen as separate works rather than as letter paintings. For this reason, when these paintings were displayed at exhibitions, the parts where the artist left the names of his family were often covered and folded inside the frames. These paintings were sent by Lee Jungseop when he was immersed in the creation during the preparation of *The Lee Jungseop Exhibition*(January 18-January 27, 1955) at Midopa Department Store Art Gallery in 1955. Furthermore, as he sent the same paintings to both of his children, it seems that the artist made some images multiple times.

*Fish and Crab and Children*(1950s) painted with crayons in the Lee Kun-hee collection was sent to 'Taehyun-gun,' but the other version in a private collection has the name 'Taeseong-gun' written on it.* The artist wanted to keep in touch with his family not only through words but also through works. His paintings depicting children playing with crabs and fish at the beach reflects his memories with his family in Seogwipo. A female figure and children waving their hands across the sea in *Hyunhaetan Sea*(1950s) as well as Lee Jungseop's own representation of himself on the boat symbolize his desperate wish to be reunited with his family. Lee Jungseop was deeply connected with his family through the pictures he drew and sent with his letters.

---

11   Namduk(南德) is Yamamoto Masako's Korean name which was given by Lee Jungseop after their marriage in 1945. It means 'a virtuous woman who's come to the south.'

*    *Fish and Crab and Children*(detail), 1950s, Color and crayon on paper, 19.3×26.3cm. MMCA Lee Kun-hee collection. Name of his elder son 'Taehyun' written on the upper left side.

## Minds Connected through Paintings, World Seen through Paintings

Lee Jungseop tells stories through his paintings. The artist expressed his love for Yamamoto Masako in postcard paintings and his longing for the family in letter paintings. Sometimes, they depict his intimate memories with his wife, sometimes, they are warm season's greetings, like New Year's greetings. We also see in his paintings a male figure picking grapes, a man on a horse or a ladder, and animals that seem to get along and sometimes in dispute with each other. Animals have both mythical and anthropomorphic characters. In his letter paintings, the story of the family is the most central and important subject. But the motifs found in these paintings are also found in his other works.

*Chicken and Chicks*, a painting presented to the public for the first time on the occasion of this exhibition, depicts an image of a mother hen and two chicks. This painting shows the artist's distinctive powerful and lively brush strokes. Interestingly, we can find a very similar image in one of the drawings that he sent to his family along with a letter, *Artist Drawing His Family* (1954).★

Since the main subject in the latter is a scene of a family, the image of *Chicken and Chicks* is rather hidden and secondary. The artist sent this painting to his family to let them know that he was preparing eagerly for his solo exhibition at Midopa Department Store Art Gallery in 1955. In the work, he depicted images of not only his drawings that he'd been creating but also of an envelope and a pen he used to write letters to his family. All these objects are related to each other so that they tell a story themselves. Likewise, most of the artist's drawings are depicted as scenes in a story and for that reason, it is possible to interpret them in various ways. Postcard paintings such as *Two Animal*, *Sun and Animal by the Seaside* (1941), and *Three People* (1941) allow diverse interpretations of the relationship between human figures, animals, and objects.

★   *Artist Drawing His Family*, 1954, Ink and crayon on paper, 26.4×20cm, Private collection. A painting of *Chicken and Chick* included on the right side.

Moreover, the human figures and the animals represented in this painting seem to have a harmonious relationship between them. The human figures are depicted as holding hands, linked together by hands and feet, or tied to each other through a string as we can see in *Dancing Family* (1950s) and *Five Children and Rope*. We can see this harmonious connection between the objects, particularly in his tinfoil paintings. In his paintings, children seem to be connected to each other either through a string or by the objects that attract them, such as crabs and fish. In Lee Jungseop's paintings, people, animals, and plants are all connected and they form a world, a pleasing and consistent whole.

Feeling isolated and increasingly destitute after the departure of his family, Lee Jungseop tried to stay as close as possible to them and also to the world through his paintings. The desire to communicate with family, parents, brothers, and friends has universality that can conveyed to everyone who's ever felt alone in the world. Probably, it's such a universality in his paintings that never ceases to resonate with us until today.

# 이중섭과 야마모토 마사코, 사랑의 시공(時空)

이중섭미술관 학예연구사

이 글은 이중섭의 아내 야마모토 마사코 여사, 둘째 아들 이태성 씨와 진행한 인터뷰와 자료를 토대로 이중섭과 야마모토 마사코의 사랑, 피란 이후 가족들이 '가장 행복했던 시절'이라고 회고한 제주도 생활에 대한 단상을 모은 것이다. 이중섭의 일면을 들여다볼 수 있는 주변 인물들의 기록도 함께 담았다.

언젠가 야마모토 마사코 여사에게 이중섭과 데이트하던 시절, 그림만 그려진 엽서를 받았을 때 그림의 의미를 이해할 수 있었는지에 대해 여쭤본 적이 있다. 그러자 야마모토 마사코 여사는 얼굴에 홍조를 띠며 "대략 알 수 있었죠"라며 마치 그 시절로 돌아간 듯 행복한 미소를 지었다. 당시 서로 만나면 무슨 얘기를 했는지와 이중섭의 그림에 대해 대화를 나눈 적이 있는지도 물어보았다.

> 그때는 여자가 남자에게 먼저 말을 걸거나 하는 시대가 아니어서 저는 주로
> 아고리(顎李)[1]가 하는 말을 들었습니다. 저는 아고리의 그림을 좋아했지만
> 감히 뭐라고 말할 수 없었습니다. 그리고 지금처럼 공개적으로 데이트하던
> 시대가 아니어서 우리는 음악을 들을 수 있는 다방에 가거나 아고리가
> 샤를 보들레르나 폴 발레리, 라이너 마리아 릴케 등의 시를 들려주기도 했고,
> 어떤 때는 종이에 그들의 시를 베껴서 주기도 했습니다.[2, *, **]

1 '아고리'는 문화학원 유학 시절 턱이 길다고 해서 붙은 이중섭의 별명이다.

2 폴 발레리의 시를 일본어로 번역한 것을 이중섭이 필사했다. 일본어에 맞춰 번역한 제목이 '겨울은 지나고'이다.

\* 이중섭이 쓴 폴 발레리의 시, 〈종려나무〉, 연도 미상, 종이에 펜, 잉크, 22×29.5cm. 이중섭미술관 소장.

\*\* 이중섭이 쓴 폴 발레리의 시, 〈종려나무〉(왼쪽 페이지), 〈겨울은 지나고〉(오른쪽 페이지), 연도 미상, 종이에 펜, 잉크, 22×29.5cm. 이중섭미술관 소장.

2009년 11월 어느 날, 이중섭이 유학했던 도쿄 문화학원 동창회 간부들이 한자리에
모였다. 대한민국의 국민화가라고 불리는 이중섭이 문화학원 출신이라는 사실은
이들에게 커다란 자긍심을 주었다. 당시 이중섭에 대해서 좀 더 알고 싶은 마음에
문화학원 동기생인 다사카 유타카(田坂ゆたか)[3] 씨의 집을 방문하기 위해서였다. 이들은
유타카 씨의 앨범을 보던 중 당시 이중섭의 학창시절 사진 2장을 발견했고, 유타카
씨는 학창시절의 이중섭을 회고했다. 유타카 씨는 이중섭에 대한 이야기가 시작되자
곧바로 이중섭을 '아고리'라고 불렀다.[*, **]

아고리는 정말 열심인 학생이었습니다. 늘 웃는 얼굴을 하고 다니는
아고리는 음악을 좋아했습니다. 좋은 음악을 듣고 나면 힘이 솟아나잖아요.
어느 날 아고리가 저에게 「스페인 기상곡」[4]을 들을 수 있는 클래식
음악다방에 같이 가자고 했지요. 그런데 그때는 남학생과 단둘이서 다방에
간다는 것이 매우 부끄러운 일이어서 도망치듯 도서관으로 갔습니다.
아고리는 키도 크고 잘생겼습니다. 아고리는 다른 사람보다 그림 그리는
데도 열심이었습니다. 우리는 누드 데생을 자주 했는데 아고리는 생각했던
대로 잘 그려지지 않으면 종이를 찢어서 뭉친 다음에 창밖으로 내던지기도
했습니다. 열광적이면서도 강렬한 느낌이 드는 사람이었지요. 그의 일본어
회화 실력도 괜찮은 편이었어요. 하루는 아고리가 학교 1층 정원으로
나가더니 먼 하늘을 응시하고 있는 거예요. 그때 저는 아고리가 고향을
그리워하는 것 같다고 생각했지요. 아고리가 파블로 피카소 화집을 자주
봤던 기억도 떠오릅니다.

원산에서 생활하던 이중섭은 1950년 12월, 아내와 두 아들을 데리고 부산을 거쳐 서귀포로
피란하게 되었다. 피란길의 어려움을 묻자 야마모토 마사코 여사는 다음과 같이 말했다.

---

3  일본에서는 여성이 결혼을 하면 대부분이 남편의 성을 따라가기 때문에 다사카 유타카 씨의 결혼
   전 성은 이시이(石井)로 2009년 당시 90세였다.

4  이중섭이 좋아한 「스페인 기상곡」(Capriccio Espagnol)은 러시아 작곡가 니콜라이 림스키코르사코프
   (Nikolai Rimskii-Korsakov)의 관현악곡이다.

*   야외 사생을 나간 문화학원 미술부 학생들과 이중섭, 1930년대 후반(오른쪽에서 두 번째).

**  사이타마현으로 야외 사생을 나간 문화학원 미술부 학생들과 이중섭(뒷줄 왼쪽에서 다섯 번째).

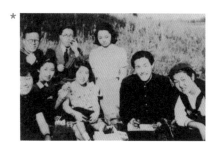

제주도에 도착하니 매우 춥고 눈이 내려서 깜짝 놀랐습니다. 항구에서
서귀포 교회까지 가는 데 수일이 걸렸습니다. 배급받은 식량이 떨어지면
농가를 찾아가 식사를 해결하기도 하고, 마구간 같은 곳에서 잠을 자기도
했습니다. 아고리와 둘이서 '우리 꼭 예수 같네' 하면서 웃었던 기억이 납니다.
아고리는 태현이의 손을 잡고 걸었고, 저는 태성이를 업고 걸었습니다.
피곤하긴 했지만 아름다운 제주 풍경과 자연이 위로가 되었습니다.

피란 가는 화가의 눈에 보인 서귀포 바닷가는 전쟁과는 동떨어진 한가로운
모습이었을 것이다. 썰물이 되면 검은색 현무암이 드러나는 바닷가. 바다 너머로 섬이
보이고, 다시 섬 너머로 수평선이 보인다. 바닷가에는 아이들이 벌거벗은 채 놀고
있다. 고기 잡는 아이들과 헤엄치는 아이, 게를 잡는 아이들이 서로 어우러진다. 고기
잡는 아이들은 대나무 낚싯줄에 미끼를 끼우고 캄캄한 돌 틈새로 낚싯대를 드리운다.
제주의 전통적인 낚시 방법이다.

이중섭 작품의 주요한 소재가 되었던 아이들과 물고기와 게, 가족 등은 서귀포라는
공간에서 자연스럽게 재탄생했다. 이중섭 가족이 피란 이후 가족과 함께한 기간은
서귀포에서 지낸 1년이 가장 긴 것이다. 1951년 12월 부산으로 이동해서는 가족이 함께
살 수 있는 집이 없어서 떨어져 지내다 그다음 해 6월에 아내과 두 아들이 일본으로
갔기 때문이다. 하루가 멀다고 바닷가를 드나들었던 이중섭의 눈에 바닷가에서
고망낚시[5]를 하는 서귀포 아이들은 그림의 영감(靈感)으로 작용했을 것이다. 당시
바다는 온통 장난감으로 가득 찬 아이들의 놀이터였다.

야마모토 마사코 여사에 의하면 서귀포 시절에는 가족이 함께 바닷가로 나가 게를
잡으며 놀았고, 먹을 것이 귀한 시절이어서 게를 반찬으로 삼았다고 한다. 이중섭은
게를 반찬으로 삼은 것이 미안해서 그때부터 게를 많이 그리게 되었다고 한다. '게'는
서귀포에서 취한 소재로, 이중섭 그림에서 게는 마치 가족처럼 그림에 등장한다.★

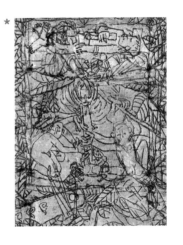

★

5    대나무 가지에 낚싯줄을 묶고 새우 등을 미끼 삼아
     제주 해안가의 돌 틈 사이에서 고기를 낚는 방법이다.
     어린이와 어른이 함께 즐길 수 있는 낚시법이다.
     '고망'은 '구멍'의 제주어다.

★    〈가족과 자화상〉, 1950년대, 은지에 새김, 유채,
     15×11.3cm. 이중섭미술관 소장.

이중섭 작품 중에서 서귀포를 추억하며 그린 〈그리운 제주도 풍경〉(1950년대)은
가족과의 시간을 추억하며 일본에 있는 가족에게 편지와 함께 보낸 드로잉
작품이다. 물고기나 아이들은 이미 1940년대 엽서화에서도 나타난다. 이는
이중섭과 관련이 깊은 원산 바닷가의 기억이 투영된 것이라고 할 수 있다. 그러나
서귀포 시절 이후에 그려진 물고기 도상(圖像)은 매우 사실적이다. 1941년에
나부(裸婦)와 함께 그려진 일련의 물고기들은 크고 길게 그려져 서귀포 시절 이후의
아이들과 함께 그려진 물고기와는 그 도상이 다른 것으로 보아 어종이 다르다는
것을 알 수 있다.

〈그리운 제주도 풍경〉에는 서귀포라는 공간성이 부각된다. 피란 이후 가족과 함께
지내던 이 시기가 가장 행복한 시절이었다는 시간성이 함께 등장함으로써 일본에
있는 가족에 대한 그리움과 서귀포의 추억이 중첩된다. 가족과의 재회를 꿈꾸는
이중섭의 간절한 소망이 담긴 작품이라고 볼 수 있다.*

다음 편지는 이중섭이 1953년 부산시 대청동에서 야마모토 마사코 여사에게 보낸
것인데, 이때 〈그리운 제주도 풍경〉을 그려 보냈다는 것을 알 수 있다.**

> 나의 귀중한 남덕군!!!
> 6월 17일, 6월 22일, 6월 25일 자 편지 기쁘게 잘 받았소. 배편이 너무
> 늦어져서… 매우 지쳐 있소. 내 마음을 포근하게 감싸주는 당신의 편지가
> 대향에게 늘 힘이 되어주고 있소. 이제 곧 결정이 날 테니 안심하기 바라오.
> 태현이 태성이가 착해서 아빠가 아주 기뻐한다고 전해주기 바라오.
> 제주도의 게에 대한 추억이라오. 태현이와 태성이에게 보여주기 바라오.
>
> 계속해서 편지를 보내주기 바라오.

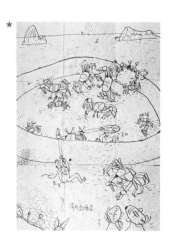

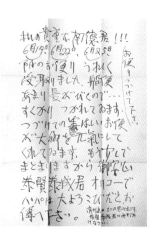

* 〈그리운 제주도 풍경〉,
  1950년대, 종이에 잉크,
  35.5×25.3cm, 개인 소장.
** 이중섭이 아내에게
  보낸 편지, 1953, 종이에
  펜, 잉크, 35×25cm.
  이중섭미술관 소장.

야마모토 마사코 여사는 이중섭이 일본에 올 수 있게 하려고, 이중섭은 일본에 있는 아내와 두 아들 곁에서 그림을 그리기 위해 수많은 편지를 주고받았지만 끝내 이중섭은 일본으로 다시 가지 못하고 한국에서 쓸쓸하게 죽음을 맞이했다. 당시 야마모토 마사코 여사는 이중섭과 헤어지기 싫었지만 다시 만날 것을 기약하고 떠났다.

정말로 일본으로 돌아가고 싶지 않았습니다. 그러나 아버지가 돌아가실 때 임종도 지키지 못했고, 장남 태현이와 제가(나중에 결핵 판정을 받음) 건강이 좋지 않았습니다. 눈물이 멈추지 않았지만 다시 만나리라는 믿음을 바탕으로 큰 결심을 한 뒤 먼저 일본으로 갔습니다. 1953년 아고리가 선원증을 발급받아 일본에 일주일간 왔을 때는 설마 해운회사가 망하리라고는 꿈에도 생각하지 못했습니다. 그때도 다시 만날 것이라는 믿음을 갖고 헤어진 것입니다. 그런데 해운회사가 망해서 아고리가 일본에 오는 길이 막혀버렸습니다. 아고리는 저나 아이들에게 다정한 사람이었습니다. 그림을 그리는 아고리를 향해 아이들이 '아부지' 하고 부르면 저는 그림 그리는 데 방해가 될까 봐 아이들을 말렸지만 아고리는 그림을 그리다가도 '오냐' 하면서 아이들을 사랑했습니다. 저는 아이들과 놀 때의 아고리의 웃는 얼굴과 아틀리에에서 그림을 그리는 아고리의 모습을 늘 생각하고 살았습니다. 아고리가 남기고 간 두 아들이 저의 마음의 중심을 잡아주었습니다. 그래서 재혼은 전혀 생각하지 않고 살았습니다. 저는 아고리가 그린 그림의 색채나 형태를 좋아했고, 무엇보다도 제가 닭띠여서 닭 그림을 좋아했습니다. 그러나 저는 아고리의 그림은 모두 좋아했습니다.

다음은 둘째 아들 이태성 씨가 기억하는 아버지 이중섭의 모습이다.

1953년 아버지가 일본에 오셨을 때 아버지는 저를 안아서 무릎 위에 앉혔습니다. 아버지로서는 1년 만에 만난 부자지간의 포옹이었겠지만, 아버지에 대한 저의 기억은 그것이 유일한 것입니다. '아고리'라고 불린 아버지는 별명 그대로 턱이 길고 다정해 보이는 얼굴이었습니다.

다음은 이중섭의 사촌 형 이광석 변호사의 아내 박영자 여사[6]가 10여 년 전 미국 시애틀에서 보내온 편지다. 그중 일부를 소개한다.

---

6  박영자는 나고야 사범학교를 졸업하고 서울 진명여자고등학교와 숙명여자고등학교에서 교편을 잡았다. 이광석은 와세다대학교 법학부를 졸업하고 일본고등고시에 합격해 서울지방법원 부장판사로 근무하다 변호사로 활동했다.

1954년 연말쯤에 누상동에 있는 지인 집에서 그리던 그림을 다 가지고
중섭 씨가 왔다. 다음 해 초에 미도파화랑에서 열릴 개인전의 마무리 작업을
하기 위해서였다. 일본에 돌아간 부인과 애들이 너무나 보고 싶어서였는지
가족 그림이 많았다. 제주도 앞바다에서 두 애기들을 데리고 게를 잡으며
즐기는 가족, 제목이 생각이 안 나는데 흰 눈이 펑펑 내리는데 한 가족이
피란 오는 큰 작품이 있었는데 너무도 실감이 나고 좋았다. (…) 될 수 있는
대로 많이 팔려서 그리운 가족에게 가라고 열심히 기도했다. 전람회에서
많은 사람들이 딱지를 붙인 것을 보았는데 돌아온 그림 값은 별로 없었다고
들었다. 그림 값도 회수하지 못한 채 몇 장 남은 그림을 가지고 대구에 가서
그림을 좀 더 그리고 전시회를 한다면서 떠났다. 미도파전람회 때 마음에 안
들어서 출품하지 않고 남겨 놓았던 호박 그림이 있었는데 그것도 손질해서
출품하겠다고 했다. 내가 보관하고 있던 은딱지 그림도 많았는데 그때 다
보냈다. 미완성인 호박 그림도 보고 있으면 속이 확 트이는 것 같이 시원해지는
좋은 그림이었다고 기억한다. 후에 대구에서 그림을 더 그리고 준비해서
개인전을 했는데 별로 수중에 돌아온 것도 없고 나머지 그림도 수습 못 하고
없어졌다고 한다. 그리고 병까지 얻어서 심해졌다고 한다.

필자는 2009년부터 야마모토 마사코 여사를 종종 찾아뵐 수 있었다. 그녀는 처음
뵈었을 때나 지금이나 여전히 단정하며, 고령임에도 여전히 수줍음 많은 소녀 같은
느낌이 드는 분이다. 지금도 야마모토 마사코 여사는 이중섭을 '아고리'라고 부르는데
그에 관한 이야기만 나오면 얼굴에 금방 화색이 돌고 눈은 보석처럼 반짝반짝 빛난다.
이 글은 2016년《이중섭 탄생 100주년 특별기획전: 내가 사랑하는 이름》(이중섭미술관,
2016.7.12.-2017.1.25.) 당시 당시 야마모토 마사코 여사가 보낸 친필 메시지다.★

여러분께 그리고 아고리에게
저는 고인이 된 남편 이중섭을 지금도 아고리라고 부르고 있습니다. 아고리가
살아 있었다면 올해로 백 살이었을 겁니다. 저도 아흔다섯이 되었습니다. 지금도
여전히 한국 분들에게 많은 사랑을 받는 아고리는 행복한 사람입니다. 그리고
아고리에게 사랑받은 저와 아이들도 행복한 사람입니다. 고마워요. 아고리.

★　야마모토 마사코 여사의 친필 편지(부분), 2016년 6월 12일,
　　종이에 펜, 24×17cm. 이중섭미술관 소장.

# Lee Jungseop and Yamamoto Masako, The Spatiotemporal Love

Jeon Eunja

Curator, Lee Jungseop Art Museum

Based on the interview materials of Lee Jungseop's wife Yamamoto Masako and his youngest son Lee Taesung, this article is a collection of stray thoughts; on the love between Lee Jungseop and Yamamoto Masako, and their life in Jeju-do after taking refuge, which is recalled as the most happiest days of the family. In addition, records of his surrounding people are also included to take a peek into one side of Lee Jungseop.

Sometime ago I asked Yamamoto Masako if she could understand the significance of the images in the postcard paintings that she received from Lee Jungseop while they were dating. With a blush on her face Yamamoto Masako said "I knew roughly" and smiled happily as if she had gone back to those days. I asked what did they talk about when they met, and if they ever discussed about Lee Jungseop's paintings.

> Back then, it was not a period where a woman could initiate a conversation with
> a man first, so I usually listened to Agori[1] talk. I loved Agori's paintings but
> could not dare say anything about it. Also, it was not a period where we could
> date openly like now, so we went to coffee shops to listen to music, or Agori
> used to recite poetry by Charles Baudelaire, Paul Valéry, Rainer Maria Rilke, and
> sometimes he copied the poems on paper to give me.[2, *, **]

1   'Agori' was a nickname that stuck to Lee Jungseop since his study abroad days at Bunka Gakuin because he had a long jaw.

2   Lee Jungseop copied in writing the Japanese translated version of Paul Valéry's poetry. The Japanese translated title is *Winter Passes By*.

★   Paul Valéry's poem *Palme* transcribed by Lee Jungseop, no date, Pen and ink on paper, 22×29.5cm. Lee Jungseop Art Museum collection.

★★   Paul Valéry's poem *Palme* (left), *Winter Passes By* (right) transcribed by Lee Jungseop, no date, Pen and ink on paper, 22×29.5cm. Lee Jungseop Art Museum collection.

★

★★

One day in November 2009, alumni executives of Bunka Gakuin in Tokyo, where Lee Jungseop studied, gathered together. The fact that Lee Jungseop, referred to as Korea's national painter, was from Bunka Gakuin gave them great pride. In order to know more about Lee Jungseop, they were to visit the home of Dasaka Yutaka,[3] a classmate from Bunka Gakuin. While looking at Yutaka's albums, they found two pictures from Lee Jungseop's student years, and Yutaka recalled the student days of Lee Jungseop. As soon as Yutaka began talking about Lee Jungseop, she referred to Lee Jungseop as 'Agori.'[*, **]

> Agori was a very hardworking student. Agori who always had a smiling face loved music. When you hear good music you get more energy. One day Agori asked me to go to a classic music coffee shop to listen to *Capriccio Espagnol*.[4] But at the time it was very embarrassing to go to a coffee shop with a boy, just the two of us, so I ran away to the library. Agori was tall and good looking. Agori was very hard working in his paintings, more than anyone else. We often did nude dessins, and when the drawings did not turn out the way he wanted, Agori used to rip up the paper, clump it together and throw it out the window. He was a person full of passion and a strong vibe. His Japanese speaking skills were quite alright. One day, Agori went out to the garden on the first floor of the school and was gazing at the far skies. At the time I thought perhaps Agori was missing his homeland. I also remember that Agori often looked at Pablo Picasso's catalogues.

In December 1950, Lee Jungseop, who lived at Wonsan at the time, took his wife and two sons through Busan to Seogwipo in refuge. When asked about the difficulties of the refuge road, Yamamoto Masako replied as below.

3   In Japan, a woman usually takes the husband's last name when they get married. Therefore Dasaka Yutaka's last name before marriage was Ishii, and in 2009 she was 90 years old.

4   *Capriccio Espagnol,* loved by Lee Jungseop, was an orchestral music by Russian composer Nikolai Rimskii-Korsakov.

*   Bunka Gakuin Art Department students and Lee Jungseop at an outdoor sketching, late 1930s(second from the right).

**  Bunka Gakuin Art Department students and Lee Jungseop at an outdoor sketching to Saitama Prefecture(fifth from the left in the back row).

*
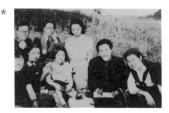

**
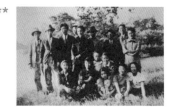

When we arrived at Jeju-do, I was quite surprised as it was very cold and snowing. After we got off at the port, it took us several days to get to Seogwipo church. When we ran out of rationed food, we visited farms to take care of our meals, and slept at places like stables. I remember laughing together with Agori saying 'we are just like Jesus.' Agori held Taehyun's hand, and I walked with Taesung on my back. It was tiring but the beautiful landscape and nature of Jeju-do was comforting.

In the eyes of a painter in refuge, the image of Seogwipo beach was a relaxing one, far removed from the war. A beach that revealed black colored basalt at low tide. Island coming to view beyond the sea, horizon coming to view beyond the island. Children playing naked at the beach. Children fishing, children swimming, and children catching crabs mingling with each other. The fishing children inserting bait on the bamboo fishing line, and casting their fishing line between the pitch-black rocks. This was the traditional fishing method of Jeju-do.

Children, fish, crab, family and so on, important subjects in Lee Jungseop's works, were naturally recreated in a space called Seogwipo. The one year in Seogwipo was the longest period that Lee Jungseop's family lived together after taking refuge. This is because when they moved to Busan in December 1951, there was no place available for the family to live together so they lived separately, then his wife and two sons left for Japan the next year in June. To Lee Jungseop's eyes who hung out at the beach almost every day, the children from Seogwipo net fishing[5] at the beach gave him inspirations. At the time, the sea was a playground full of toys for children.

According to Yamamoto Masako, during their days in Seogwipo, the family went to the beach together to play and catch crabs. Food was scarce at the time, so they ate the crabs as side dishes. Apparently, Lee Jungseop felt sorry that they had to eat crabs as side dishes, so since then he began to draw crabs a lot. The subject 'crab' was selected at Seogwipo, and crabs appear like family in Lee Jungseop's paintings.[*]

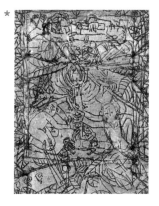

5   Refers to tying a fishing wire to a bamboo branch, using shrimp
    as bait, and catching fish between coast rocks of Jeju-do. This is
    a fishing method that can be enjoyed by both adult and children
    together. 'Gomang' is 'goomeong(hole)' in Jeju language.

★   *Family and Portrait*, 1950s, Incising and oil paint on tinfoil,
    15×11.3cm. Lee Jungseop Art Museum collection.

Among the works by Lee Jungseop, *Landscape on Jeju Island* (1950s), which he created in recollection of Seogwipo and the time together with his family, was a drawing piece that he sent to his family in Japan along with his letter. Fish and children already appear in the postcard paintings from the 1940s. These reflect the memories from the beach of Wonsan, which had a deep connection to Lee Jungseop. Yet the fish icon that he drew after their years in Seogwipo are very realistic. Noticing that the series of fish, painted with a nude woman in 1941, are drawn big and long, which is a different icon from the fish and children that were painted following the Seogwipo days, one can tell that the fish species are different.

In *Landscape on Jeju Island,* the spatiality of Seogwipo stands out. With the appearance of the temporality of the happiest family days, the longing for his family in Japan and memories of Seogwipo overlap. This is an artwork that contains Lee Jungseop's earnest hopes of reuniting with his family.*

The following letter was sent by Lee Jungseop from Daecheong-dong Busan to Yamamoto Masako, and it shows that the *Landscape on Jeju Island* painting was sent together.**

> My precious Namduk!!!
> I happily received your letters dated June 17, June 22, and June 25. The ship
> is extremely delayed… so I am very exhausted. Your letters embrace my heart
> tenderly, always gives Daehyang great support. The decision will be made soon
> so please do not worry. Please tell Taehyun and Taesung that Daddy is very
> happy that they are nice children. This is a memory of the Jeju-do crabs. Please
> show them to Taehyun and Taesung.
>
> Please keep sending me letters.

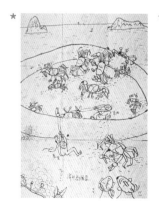

\*   *Landscape on Jeju Island,*
1950s, Ink on paper,
35.5x25.3cm. Private
collection.

\*\* Letter from Lee Jungseop
to his wife, 1953, Pen
on paper, 35x25cm. Lee
Jungseop Art Museum
collection.

Yamamoto Masako, to make Lee Jungseop come to Japan, Lee Jungseop, to draw paintings next to his wife and two sons in Japan, countless letters were sent back and forth, but in the end, Lee Jungseop could not head to Japan and met his death alone in Korea. At the time, Yamamoto Masako did not want to be separated from Lee Jungseop, but left based on the promise to meet again.

> I really did not want to go back to Japan. But I could not be at my father's deathbed when he was dying, and my elder son Taehyun and I (later diagnosed with tuberculosis) were not healthy, Tears kept falling but believing that we will meet again, I made a big decision and left for Japan first. In 1953 when Agori came to Japan for a week with a crew license, we never imagined that the shipping company would go out of business. At the time, we parted under the faith that we will meet again. But the shipping company failed, and Agori's path to Japan was blocked. Agori was a sweet man to me and my children. When the children called out to 'Daddy' while Agori was painting, I would stop the children to not disturb him while working, but Agori always replied 'yes' even as he painted, he really loved the children. I have lived always thinking about the smiling face of Agori playing with the children and the image of Agori painting artworks at his atelier. The two children that Agori left behind, they have maintained my mind's balance. So I never thought about remarriage and lived on. I loved the color and format of Agori's paintings, and most of all I loved the chicken paintings because my zodiac sign is chicken. In any case, I loved all of Agori's paintings.

The following is the image of Father Lee Jungseop remembered by second son Lee Taesung.

> When father came to Japan in 1953, father picked me up and put me on his lap. In father's perspective it was a father-son hug since about a year, but for me, that was the only memory I have of my father. My father was called 'Agori,' and just like the nickname, he had a long jaw and a friendly looking face.

The following is a letter sent by Park Youngja,[6] wife of Lee Jungseop's cousin Lee Kwangsuk, an attorney, 10 years ago from Seattle USA. A part of it is introduced.

---

6   Park Youngja graduated from Nagoya University, and taught at Jinmyeong Girls' High School and Sookmyung Girls' High School. Lee Kwangsuk graduated from Law at Waseda University, passed the Japanese higher civil service examination, worked as a chief prosecuting attorney at Seoul District Court, then served as a lawyer.

At the end of 1954, Jungseop came to a friend's house in Nusang-dong with all of his paintings. It was to complete his work for the solo exhibition to be held at Midopa Department Store Art Gallery early next year. Perhaps he was missing his wife and children back in Japan, so there were a lot of family paintings. A family with two children catching crabs at the Jeju-do shores, I cannot recall the title but there was one big work that I liked which had a family walking in refuge through heavy snow, which was so realistic. (⋯) I prayed hard for his works to be sold as much as possible, to be able to go see his family. I heard that a lot of people bought works from this exhibition, but there was not much money returned for the paintings. Unable to retrieve money for his paintings, he gathered the not many left paintings and headed for Daegu, to paint a bit more and hold an exhibition there. There was a pumpkin painting which he set aside from the exhibit at Midopa Department Store Art Gallery because he did not like it, but said would fix it up for exhibit. I had a lot of the tinfoil paintings in my storage, but I sent it all back at the time. I remember the incomplete pumpkin painting was a good piece, looking at it made my heart get wide open and refreshed. He painted more works in Daegu to prepare for his solo exhibition, but I heard that not much came around from it, and the remaining paintings did not get handled and eventually disappeared. I also heard that he caught some illness and got worse.

I visited Yamamoto Masako quite frequently since 2009. The first time I met her and even now, she is neat as ever, and she seems like a shy girl even at her old age. Even now Yamamoto Masako calls Lee Jungseop 'Agori,' and whenever 'Lee Jungseop' is brought up, her face lightens up and her eyes sparkle like gems. This text is a handwritten message sent by Yamamoto Masako to Lee Jungseop Art Museum in 2016 for *The 100th Anniversary of Lee Jungseop: The Name that I love*(Lee Jungseop Art Museum, July 12, 2016-January 25, 2017).★

Dear all and Agori,
I still call my deceased husband Lee Jungseop as Agori. If he was alive, he would have been 100 years old this year. I am also 95 years old now. Agori should be a happy man, receiving so much love from Koreans. My children and I are also happy people, to have received Agori's love. Thank you. Agori.

# 회화
## Painting

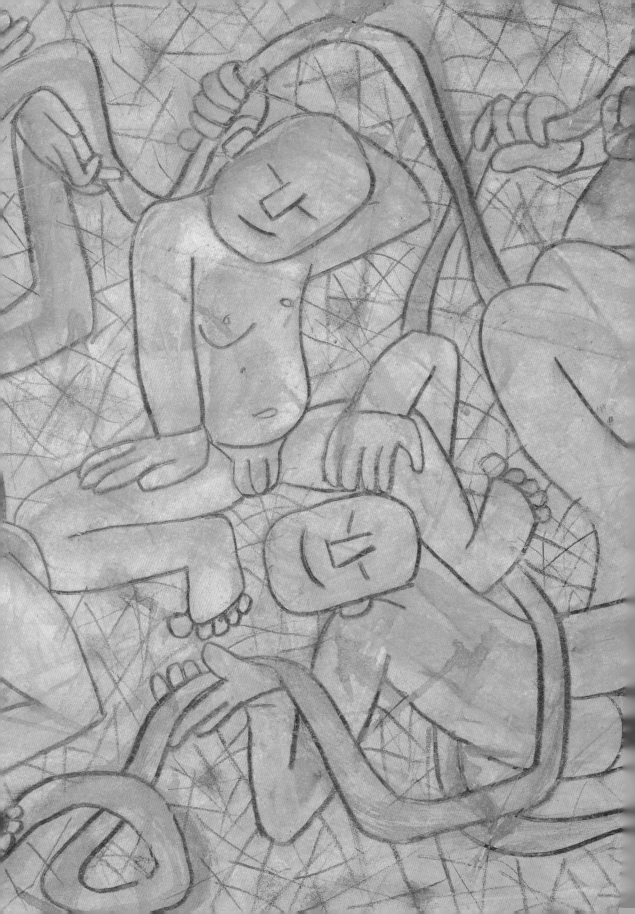

회화는 채색화, 판화, 소묘를 통칭하며, 1940년대 원산에서 그린 연필화와 1950년대 제주, 부산, 통영, 서울, 대구에서 제작한 작품을 포괄한다. 2018년까지 확인된 이중섭의 회화는 296점이며, 이 중 국립현대미술관에서 소장하고 있는 작품은 42점(채색화 36점, 판화 1점, 소묘 5점)이다. 이중섭이 동일 도상을 반복적으로 사용하고 작품에 연도 정보도 남아 있지 않아 1951년 서귀포 시기부터 1956년 타계까지 그린 주요 작품을 새와 닭, 풍경, 소, 아이들, 가족 등으로 분류했고, 세부 구성 안에서 제작 시기의 선후를 살폈다. 소를 그린 연필화와 유화, 〈두 아이와 물고기와 게〉와 같이 다른 재료와 기법으로 그려낸 작품들을 비교해볼 수 있다.

Colored paintings, prints, drawings are collectively called paintings, which include pencil drawings created at Wonsan in the 1940s, and artworks created at Jeju-do, Busan, Tongyeong, Seoul and Daegu in the 1950s. 296 pieces of Lee Jungseop paintings were identified up to 2018, and among them, 42 pieces were owned by MMCA (36 colored paintings, 1 print, 5 drawings). Lee Jungseop used the same icon repetitively, and on most works the year information does not remain, therefore his major works that were drawn between his days at Seogwipo in 1951 up to his death in 1956 were sorted by bird and chicken, landscape, bull, children, family and so on, and the order of the painting date was observed within the details. Artworks that were drawn with different materials and techniques can be compared, such as the pencil drawings and oil paintings of the bull, and *Two Children and Fish and Crab*.

〈여인〉, 1942, 종이에 연필, 41.2×25.6cm. 국립현대미술관 이건희컬렉션.
*Woman*, 1942, Pencil on paper, 41.2×25.6cm. MMCA Lee Kun-hee collection.

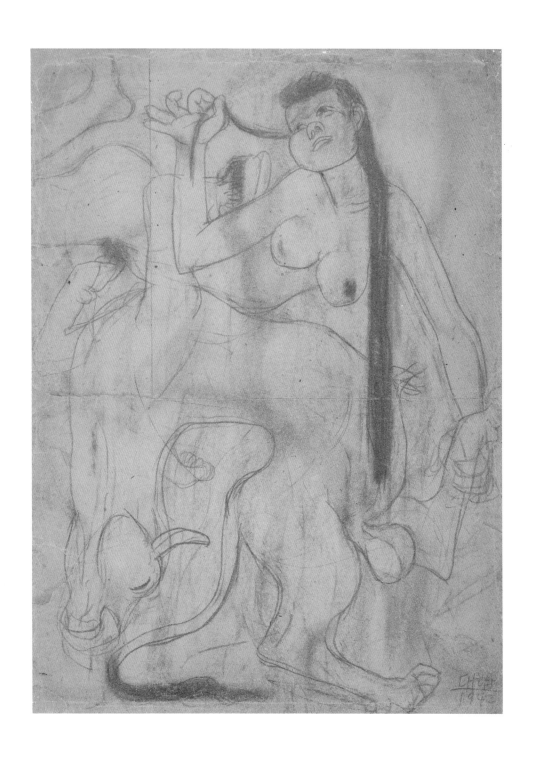

〈소와 여인〉, 1942, 종이에 연필, 41×29.7cm. 국립현대미술관 이건희컬렉션.
*Bull and Woman*, 1942, Pencil on paper, 41×29.7cm. MMCA Lee Kun-hee collection.

〈소년〉, 1942-1945, 종이에 연필, 26.2×18.3cm. 국립현대미술관 소장.
*A Boy*, 1942-1945, Pencil on paper, 26.2×18.3cm. MMCA collection.

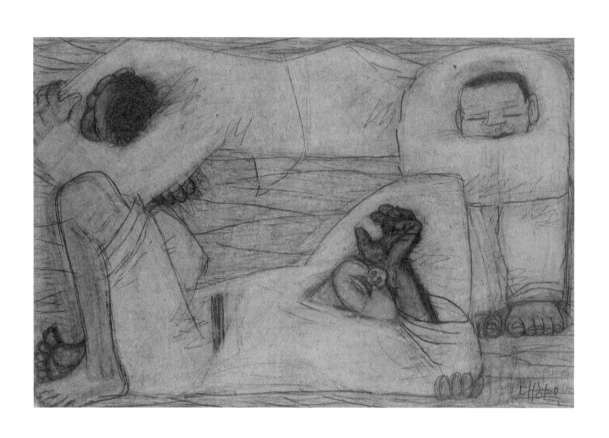

〈세 사람〉, 1942–1945, 종이에 연필, 18.3×27.7cm. 국립현대미술관 소장.

*Three People*, 1942–1945, Pencil on paper, 18.3×27.7cm. MMCA collection.

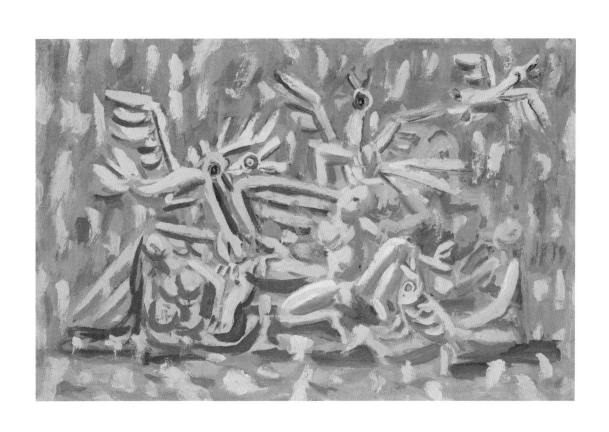

〈가족과 첫눈〉, 1950년대 전반, 종이에 유채, 32×49.5cm. 국립현대미술관 이건희컬렉션.
*Family and the First Snow*, 1950s, Oil on paper, 32×49.5cm. MMCA Lee Kun-hee collection.

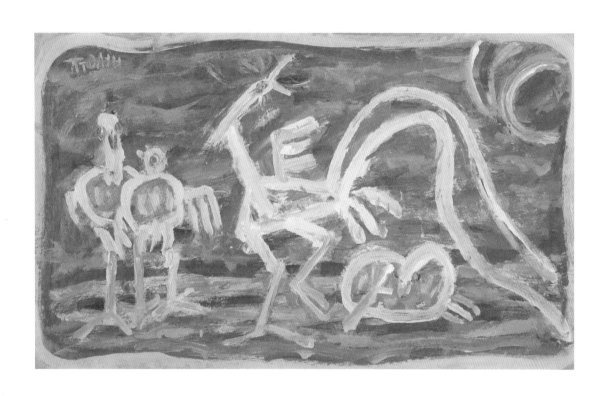

〈닭과 병아리〉, 1950년대 전반, 종이에 유채, 30.5×51cm. 국립현대미술관 이건희컬렉션.
*Chicken and Chicks*, 1950s, Oil on paper, 30.5×51cm. MMCA Lee Kun-hee collection.

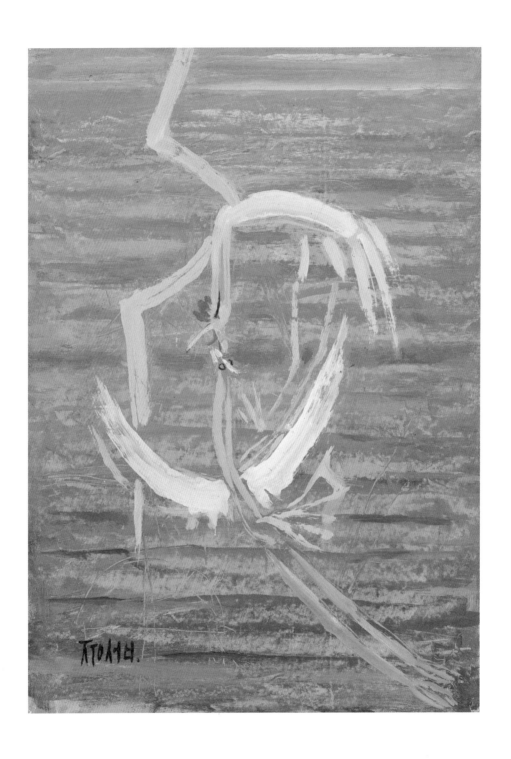

〈부부〉, 1953, 종이에 유채, 40×28cm. 국립현대미술관 소장, 한용구·박명자 기증.

*A Couple*, 1953, Oil on paper, 40×28cm. MMCA collection, donated by Han Yonggu, Park Myung-ja.

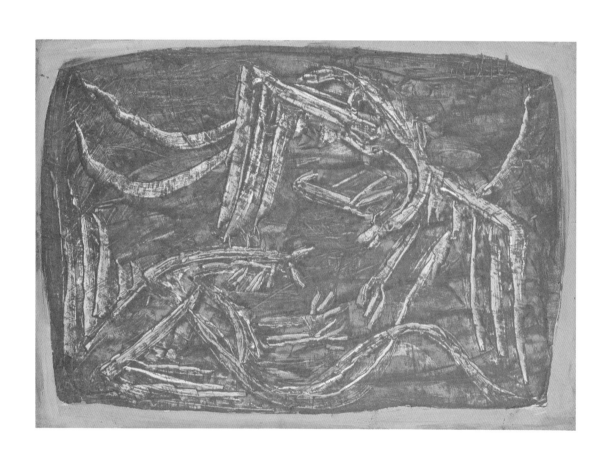

〈투계〉, 1955, 종이에 유채, 28.5×40.5cm. 국립현대미술관 소장.
*Fighting Fowls*, 1955, Oil on paper, 28.5×40.5cm. MMCA collection.

〈나무와 까치가 있는 풍경〉, 1950년대 전반, 종이에 유채, 40.7×28.3cm. 국립현대미술관 이건희컬렉션.
*Landscape with Trees and Magpie*, 1950s, Oil on paper, 40.7×28.3cm. MMCA Lee Kun-hee collection.

〈황소〉, 1950년대 전반, 종이에 유채, 26.5×36.7cm. 국립현대미술관 이건희컬렉션.
*Bull*, 1950s, Oil on paper, 26.5×36.7cm. MMCA Lee Kun-hee collection.

〈소〉, 1950년대 전반, 종이에 연필, 26×33cm. 국립현대미술관 이건희컬렉션.

*Bull*, 1950s, Pencil on paper, 26×33cm. MMCA Lee Kun-hee collection.

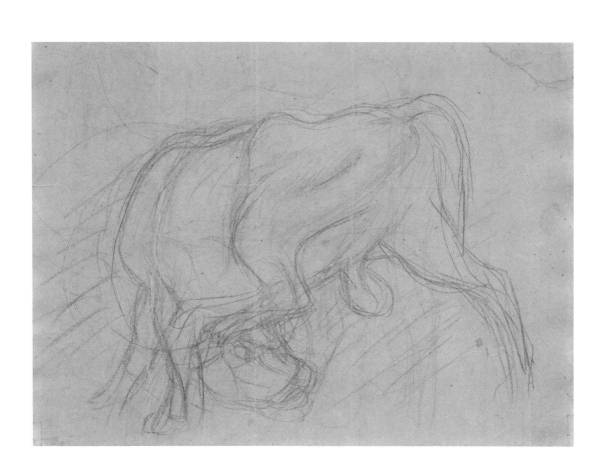

〈물고기와 게와 아이들〉, 1950년대 전반, 종이에 채색, 크레용, 19.3×26.3cm. 국립현대미술관 이건희컬렉션.
*Fish and Crab and Children*, 1950s, Color and crayon on paper, 19.3×26.3cm. MMCA Lee Kun-hee collection.

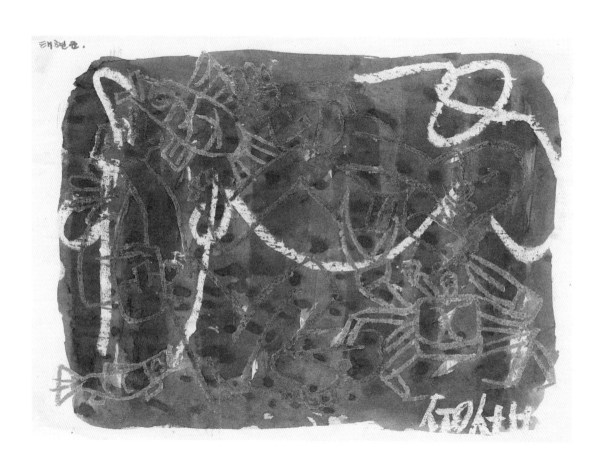

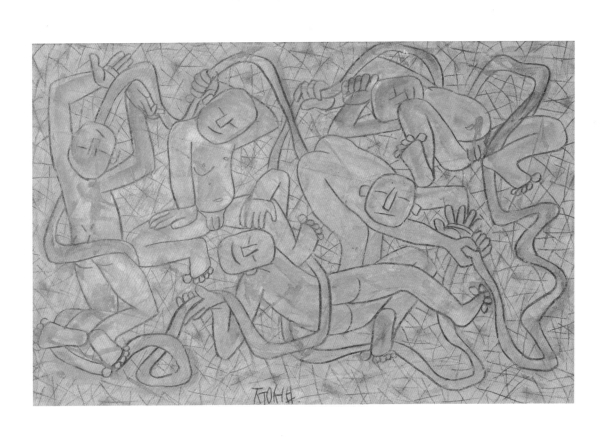

〈다섯 아이와 끈〉, 1950년대 전반, 종이에 연필, 유채, 33.5×51cm. 국립현대미술관 이건희컬렉션.
*Five Children and Rope*, 1950s, Pencil and oil on paper, 33.5×51cm. MMCA Lee Kun-hee collection.

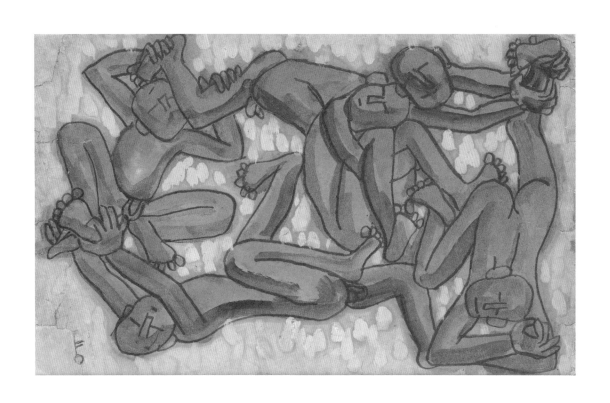

〈다섯 명의 아이들〉, 1950년대 전반, 종이에 연필, 유채, 26.5×43.5cm. 국립현대미술관 이건희컬렉션.
*Five Children*, 1950s, Pencil and oil on paper, 26.5×43.5cm. MMCA Lee Kun-hee collection.

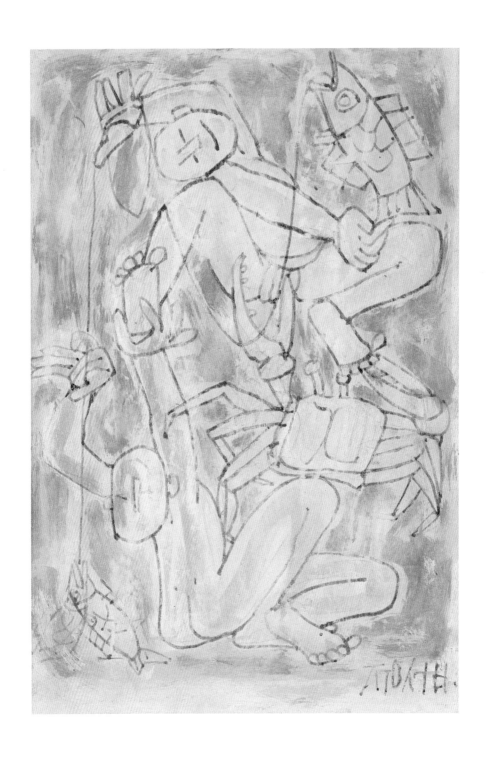

〈두 아이와 물고기와 게〉, 1950년대 전반, 종이에 유채, 25.8×19cm. 국립현대미술관 소장.
*Two Children and Fish and Crab*, 1950s, Oil on paper, 25.8×19cm. MMCA collection.

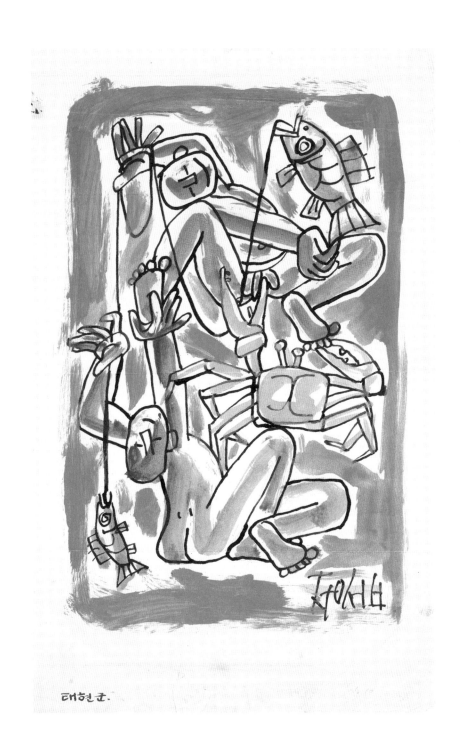

태현군.

〈두 아이와 물고기와 게〉, 1950년대 전반, 종이에 펜, 유채, 32.8×20.3cm. 국립현대미술관 이건희컬렉션.
*Two Children and Fish and Crab*, 1950s, Pen and oil on paper, 32.8×20.3cm. MMCA Lee Kun-hee collection.

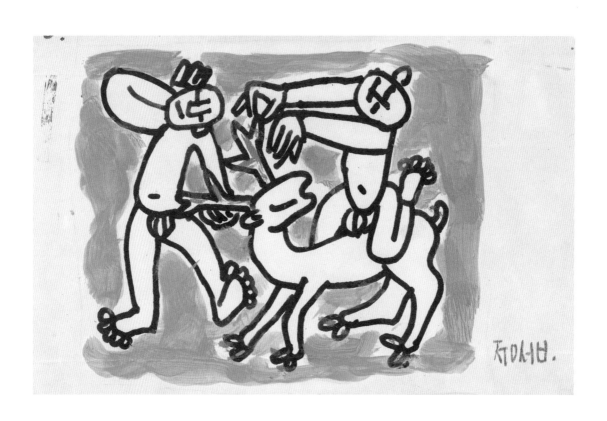

〈사슴과 두 어린이〉, 1950년대 전반, 종이에 펜, 유채, 12×19.7cm. 국립현대미술관 이건희컬렉션.
*Deer and Two Children*, 1950s, Pen and oil on paper, 12×19.7cm, MMCA Lee Kun-hee collection.

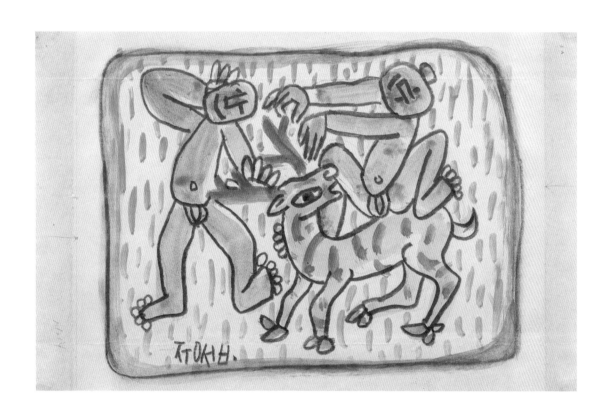

〈사슴과 두 어린이〉, 1950년대 전반, 종이에 연필, 유채, 13.7×19.8cm. 국립현대미술관 이건희컬렉션.
*Deer and Two Children*, 1950s, Pen and oil on paper, 13.7×19.8cm. MMCA Lee Kun-hee collection.

〈다섯 어린이〉, 1950년대 전반, 종이에 펜, 유채, 24.3×18.2cm. 국립현대미술관 이건희컬렉션.
*Five Children*, 1950s, Pen and oil on paper, 24.3×18.2cm. MMCA Lee Kun-hee collection.

내. 태현군.

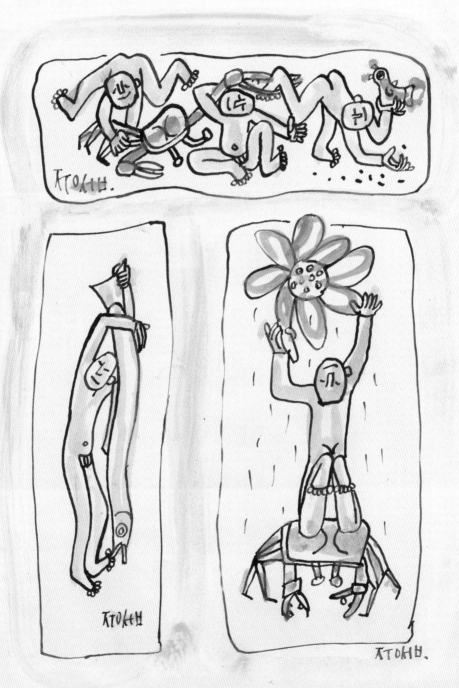

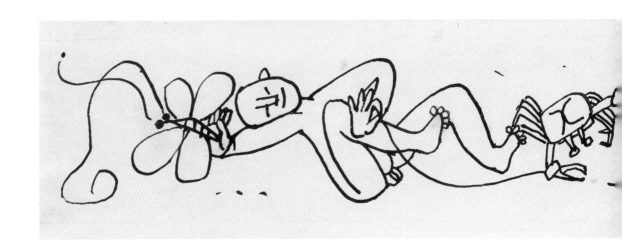

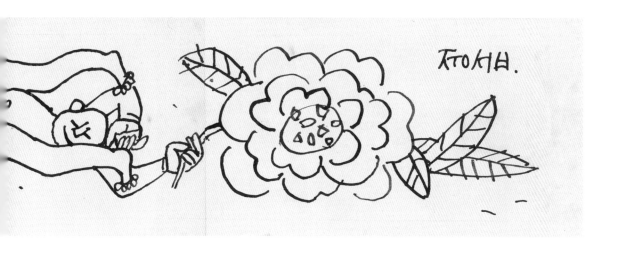

〈꽃과 어린이와 게〉, 1950년대 전반, 종이에 펜, 7×38.5cm. 국립현대미술관 이건희컬렉션.
*Flower and Children and Crab*, 1950s, Pen on paper, 7×38.5cm. MMCA Lee Kun-hee collection.

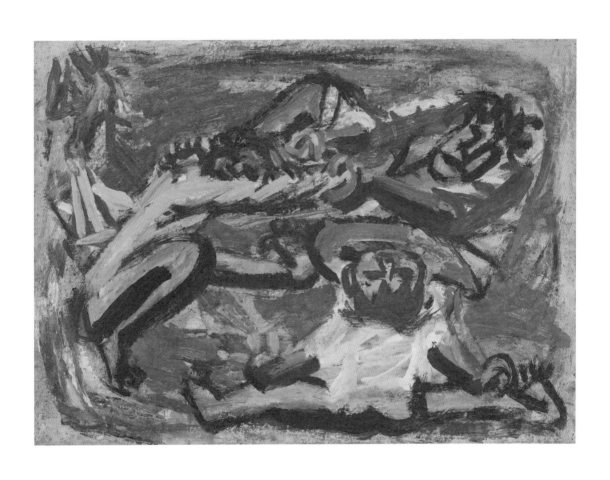

〈아버지와 두 아들〉, 1950년대 전반, 종이에 유채, 30×41cm. 국립현대미술관 이건희컬렉션.
*Father and Two Sons*, 1950s, Oil on paper, 30×41cm. MMCA Lee Kun-hee collection.

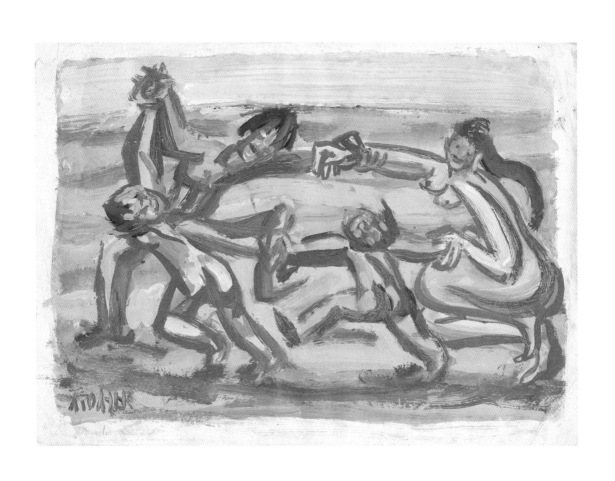

〈춤추는 가족〉, 1950년대 전반, 종이에 유채, 22×29.7cm. 국립현대미술관 이건희컬렉션.
*Dancing Family*, 1950s, Oil on paper, 22×29.7cm. MMCA Lee Kun-hee collection.

〈춤추는 가족〉, 1950년대 전반, 종이에 유채, 40.3×28cm. 국립현대미술관 이건희컬렉션.
*Dancing Family*, 1950s, Oil on paper, 40.3×28cm. MMCA Lee Kun-hee collection.

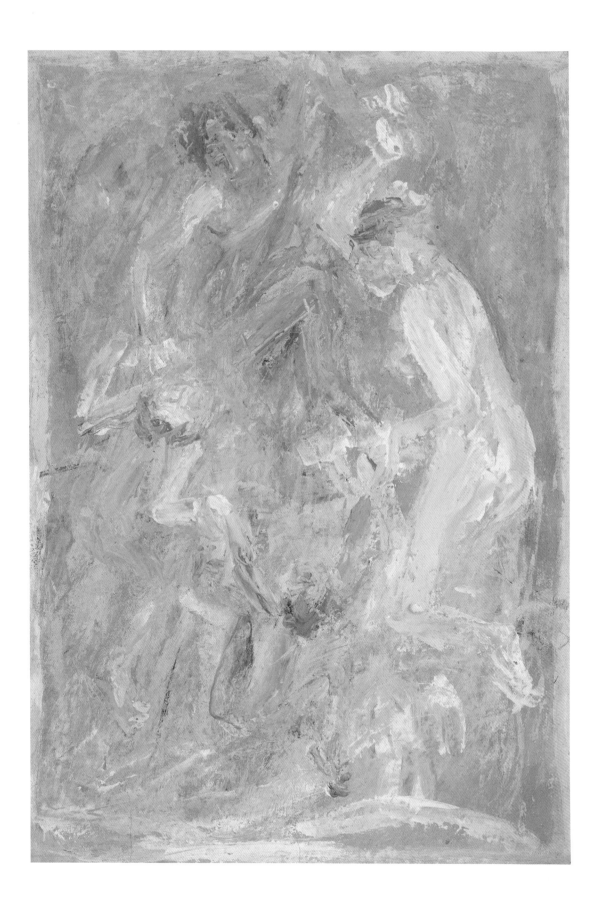

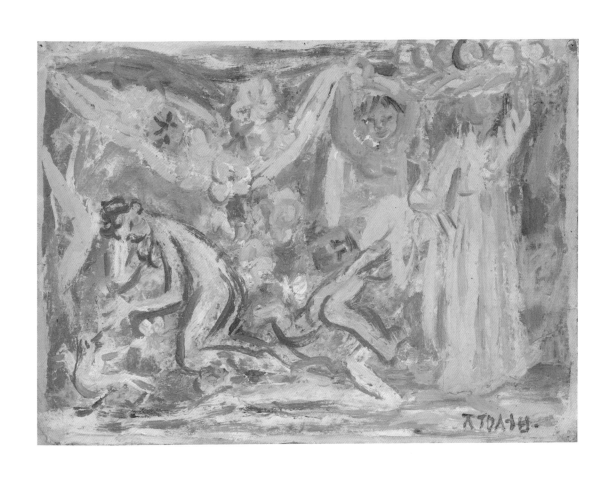

〈가족〉(양면화, 앞), 1950년대 전반, 종이에 유채, 26.5×35.5cm. 국립현대미술관 이건희컬렉션.
*Family*(Double-sided, front), 1950s, Oil on paper, 26.5×35.5cm. MMCA Lee Kun-hee collection.

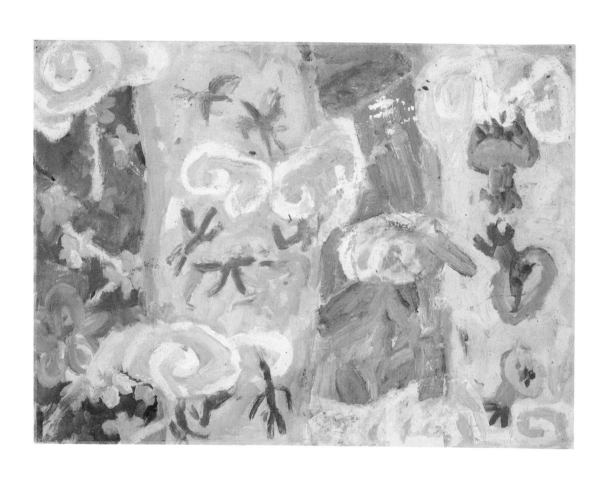

〈사계〉(양면화, 뒤), 1950년대 전반, 종이에 유채, 26.5×35.5cm. 국립현대미술관 이건희컬렉션.
*Four Seasons* (Double-sided, back), 1950s, Oil on paper, 26.5×35.5cm. MMCA Lee Kun-hee collection.

〈판잣집 화실〉, 1950년대 전반, 종이에 펜, 유채, 크레용, 26.6×20cm. 국립현대미술관 이건희컬렉션.
*Studio in the Shack*, 1950s, Pen, oil and crayon on paper, 26.6×20cm. MMCA Lee Kun-hee collection.

〈현해탄〉, 1950년대 전반, 종이에 펜, 유채, 크레용, 13.7×21.5cm. 국립현대미술관 이건희컬렉션.
*Hyunhaetan Sea*, 1950s, Pen, oil and crayon on paper, 13.7×21.5cm. MMCA Lee Kun-hee collection.

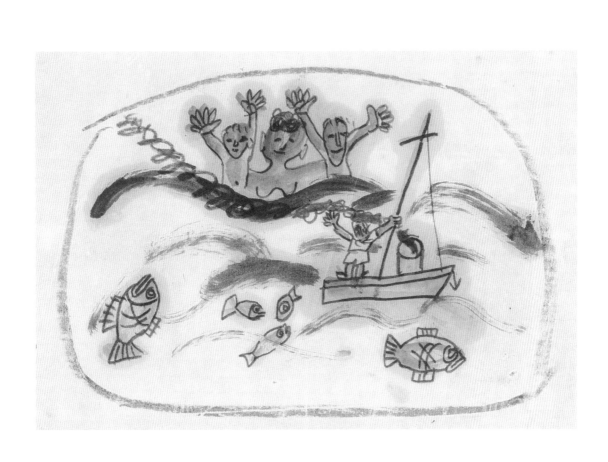

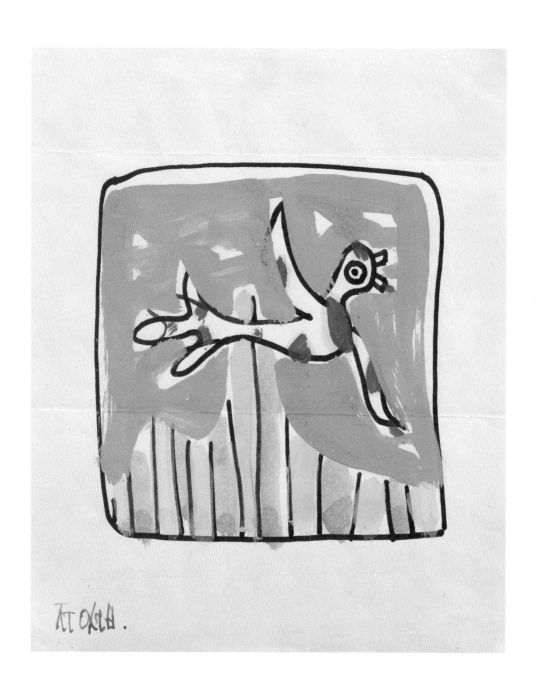

〈새〉, 1950년대 전반, 종이에 유채, 22.5×19cm. 국립현대미술관 이건희컬렉션.
*Bird*, 1950s, Oil on paper, 22.5×19cm. MMCA Lee Kun-hee collection.

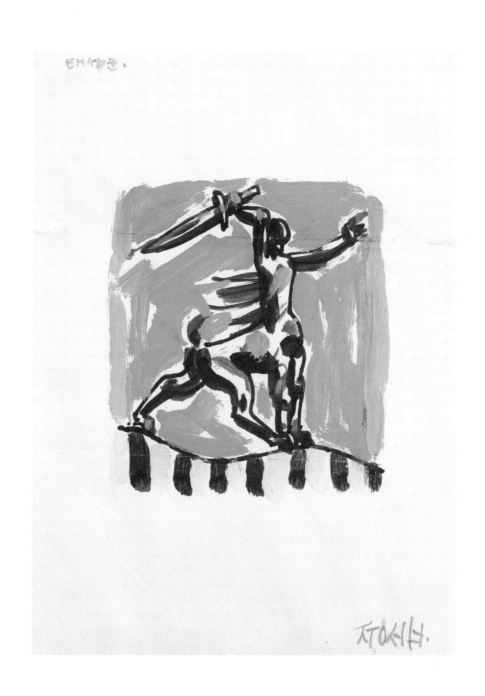

〈꿈에 본 병사〉, 1950년대 전반, 종이에 펜, 유채, 29.5×19.5cm. 국립현대미술관 이건희컬렉션.
*Soldier in my Dream*, 1950s, Pen and oil on paper, 29.5×19.5cm, MMCA Lee Kun-hee collection.

〈꽃과 손〉, 1950년대 전반, 종이에 펜, 유채, 26.3×19cm. 국립현대미술관 이건희컬렉션.
*Flower and Hand*, 1950s, Pen and oil on paper, 26.3×19cm. MMCA Lee Kun-hee collection.

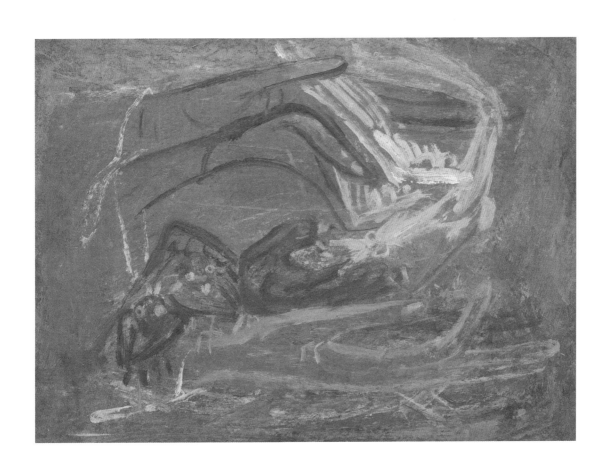

〈손과 새들〉, 1950년대 전반, 장판지에 유채, 29×39.3cm. 국립현대미술관 이건희컬렉션.
*Hand and Birds*, 1950s, Oil on floor sheet, 29×39.3cm. MMCA Lee Kun-hee collection.

〈호박〉, 1954, 종이에 유채, 39×26.5cm(위), 15.5×25.5cm(아래). 국립현대미술관 소장.
*Pumpkin*, 1954, Oil on paper, 39×26.5cm(top), 15.5×25.5cm(bottom). MMCA collection.

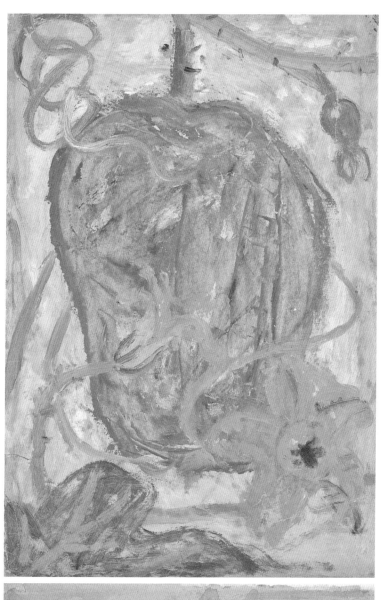

〈물놀이 하는 아이들〉, 1950년대 전반, 종이에 유채, 30×40cm. 국립현대미술관 이건희컬렉션.
*Children Playing in the Water*, 1950s, Oil on paper, 30×40cm. MMCA Lee Kun-hee collection.

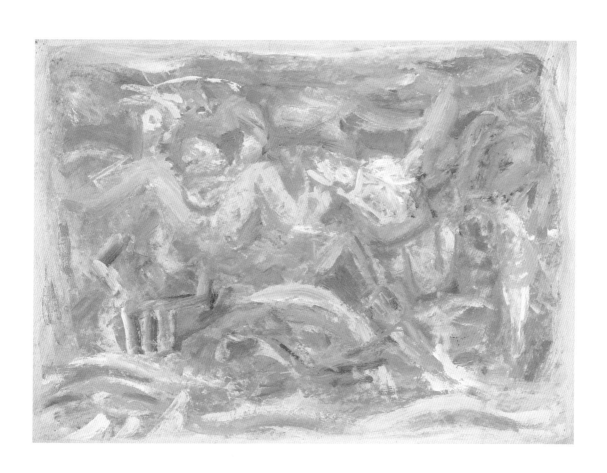

〈정릉 풍경〉, 1956, 종이에 연필, 유채, 크레용, 43.5×29.3cm. 국립현대미술관 소장.
*Landscape of Jeongneung, Seoul*, 1956, Pencil, oil and crayon on paper, 43.5×29.3cm. MMCA collection.

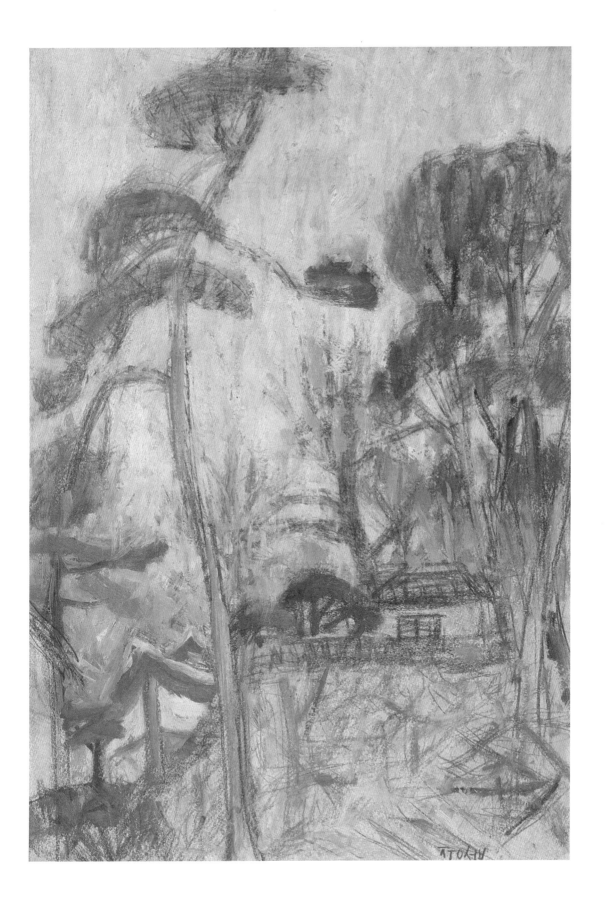

# 엽서화
## Postcard Painting

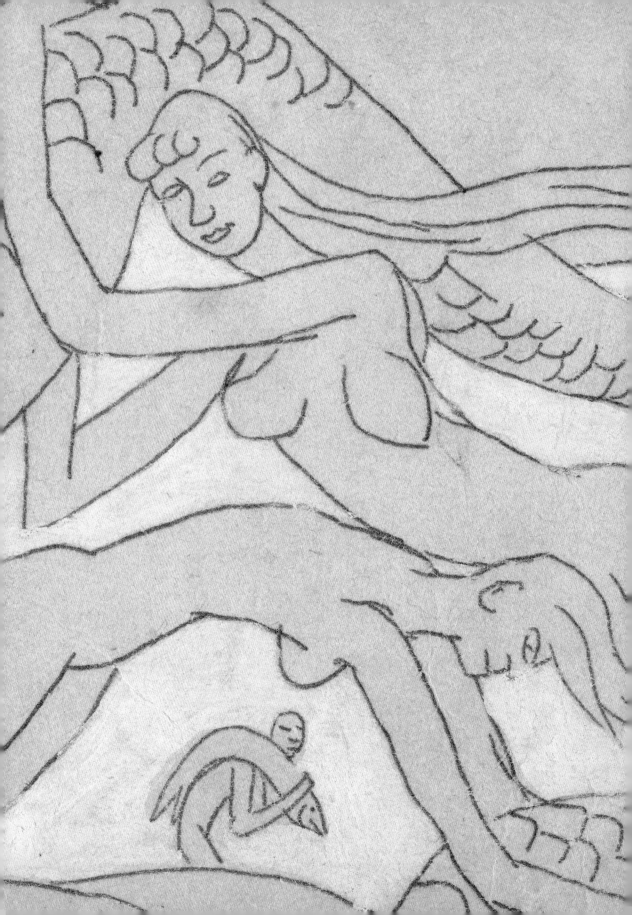

이중섭은 1937년 일본 도쿄의 문화학원에 입학하고, 1939년 한 해 후배인 야마모토 마사코를 처음 만났다. 그는 후일 아내가 되는 야마모토 마사코에게 1940년부터 1943년까지 다수의 그림엽서를 그려 보냈는데, 9×14cm의 관제엽서 앞면에는 그림을 그리고 뒷면에는 주소를 남겼다. 현재까지 남아 있는 엽서화는 총 88점이며, 이를 연도별로 구분하면 1940년에 1점, 1941년에 75점, 1942년 9점, 1943년에 보낸 것이 3점이다. 이 그림들은 1979년 열린 《이중섭 작품전》에서 처음 소개되었다. 엽서화는 일본 유학 시절 김환기, 문학수, 유영국 등과 함께 활동하던 자유미술가협회의 추상 및 초현실주의 경향을 엿볼 수 있는 중요한 자료다.

In 1937, Lee Jungseop enrolled at Bunka Gakuin in Tokyo Japan, where he first met Yamamoto Masako, one year his junior, in 1939. To his future wife Yamamoto Masako, he sent multiple postcard paintings between 1940 and 1943, drawing on the front side of the 9×14cm government postcard and leaving the address on the back side. The postcard paintings that currently remain are a total of 88 pieces; classified by year, there is 1 piece in 1940, 75 pieces in 1941, 9 pieces in 1942, and 3 pieces sent in 1943. These paintings were first introduced at *The Lee Jungseop Exhibition* held in 1979. These are important works that provide a glimpse into the abstract and surrealist tendency of Free Artists Association, which he was actively part of during his study days in Japan, together with Kim Whanki, Mun Haksu, and Yoo Youngkuk.

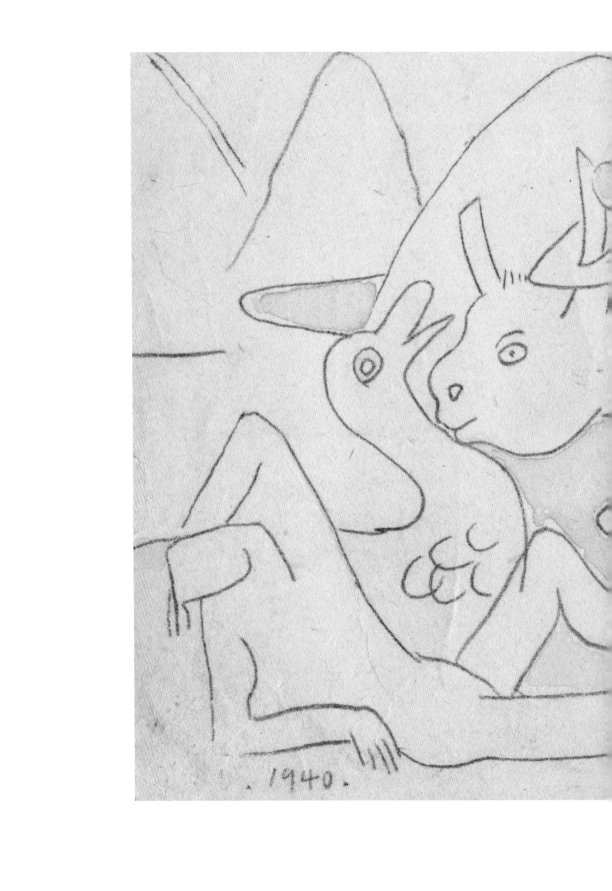
1940.

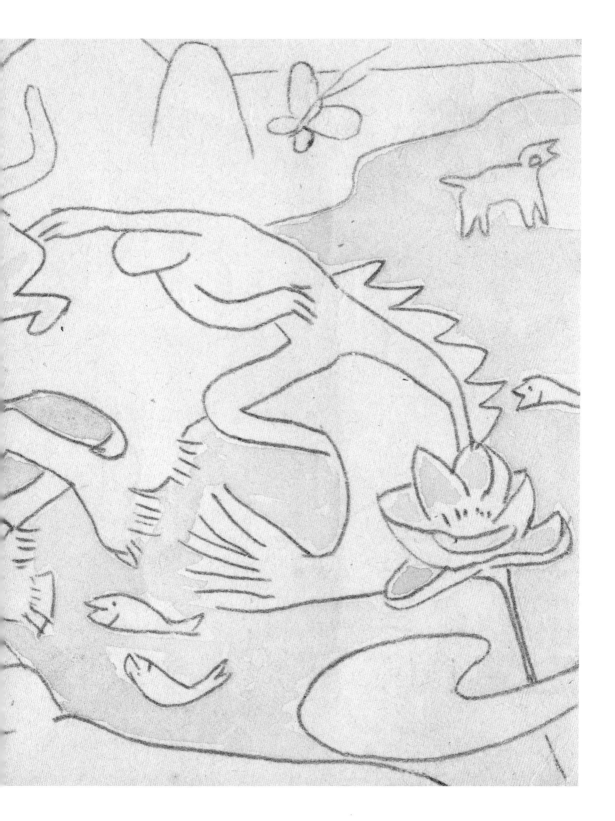

〈상상의 동물과 사람들〉, 1940, 종이에 먹지그림, 채색, 9×14cm. 국립현대미술관 이건희컬렉션.
*Imaginary Animals and People*, 1940, Carbon paper painting and color on paper, 9×14cm. MMCA Lee Kun-hee collection.

〈동물과 두 사람〉, 1941, 종이에 펜, 채색, 14×9cm. 국립현대미술관 이건희컬렉션.

*Animals and Two People*, 1941, Pen and color on paper, 14×9cm. MMCA Lee Kun-hee collection.

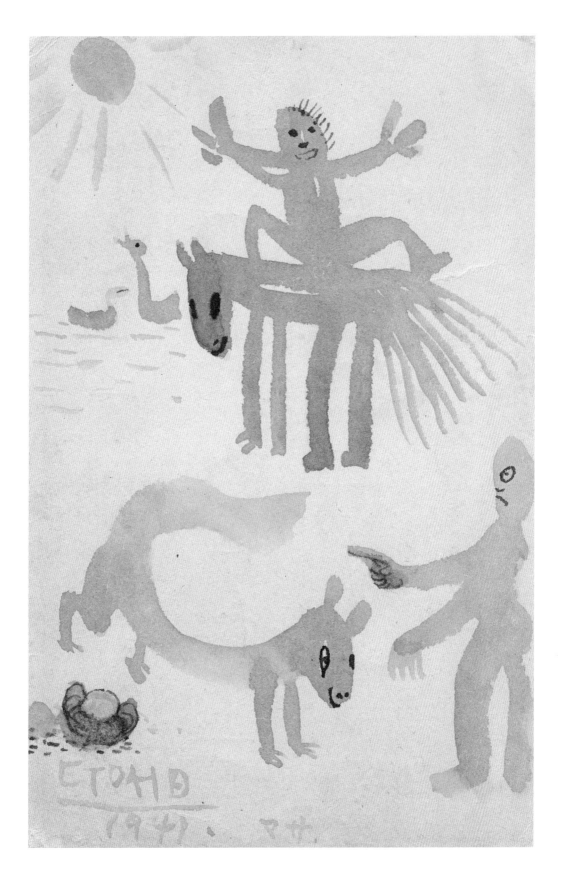

〈과일 따는 사람들〉, 1941, 종이에 펜, 채색, 14×9cm. 국립현대미술관 이건희컬렉션.
*People Picking Fruits*, 1941, Pen and color on paper, 14×9cm. MMCA Lee Kun-hee collection.

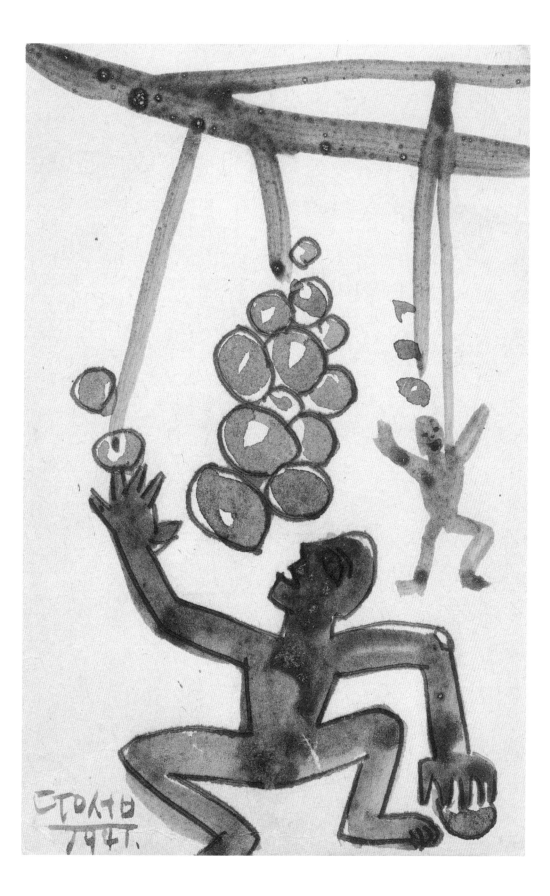

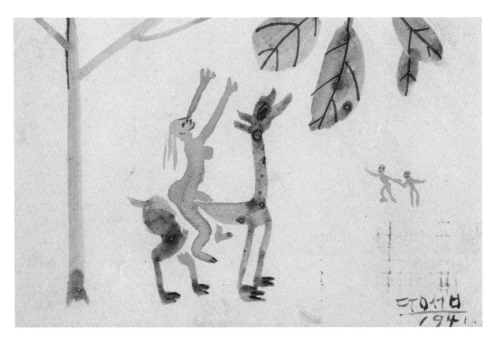

〈과일나무 아래에서〉, 1941, 종이에 채색, 9×14cm. 국립현대미술관 이건희컬렉션.
*Beneath the Fruit Tree*, 1941, Color on paper, 9×14cm. MMCA Lee Kun-hee collection.

〈나뭇잎을 따는 여인〉, 1941, 종이에 펜, 채색, 9×14cm. 국립현대미술관 이건희컬렉션.
*Woman Picking Leaves*, 1941, Pen and color on paper, 9×14cm. MMCA Lee Kun-hee collection.

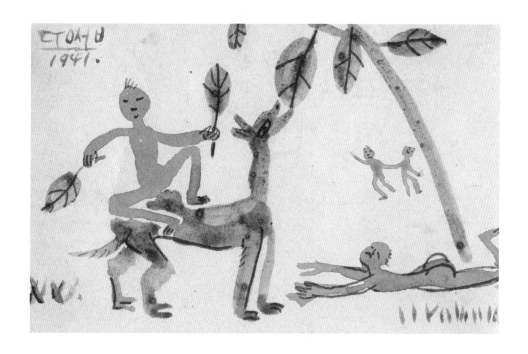

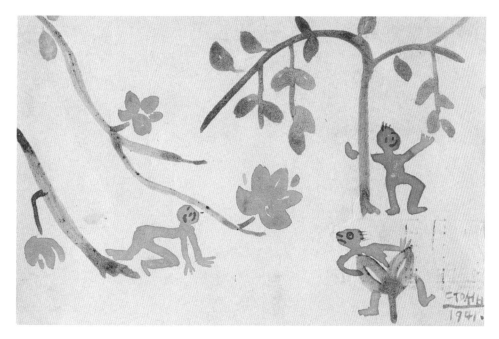

〈나뭇잎을 따는 사람〉, 1941, 종이에 펜, 구아슈, 9×14cm. 국립현대미술관 이건희컬렉션.
*People Picking Leaves*, 1941, Pen and gouache on paper, 9×14cm. MMCA Lee Kun-hee collection.

〈꽃나무와 아이들〉, 1941, 종이에 펜, 채색, 9×14cm. 국립현대미술관 이건희컬렉션.
*Flower Tree and Children*, 1941, Pen and color on paper, 9×14cm. MMCA Lee Kun-hee collection.

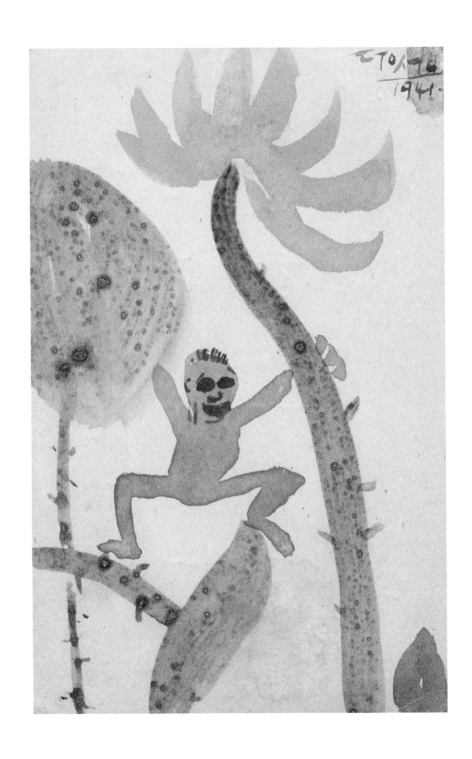

〈연꽃과 아이〉, 1941, 종이에 펜, 채색, 14×9cm. 국립현대미술관 이건희컬렉션.
*Lotus Flower and Child*, 1941, Pen and color on paper, 14×9cm. MMCA Lee Kun-hee collection.

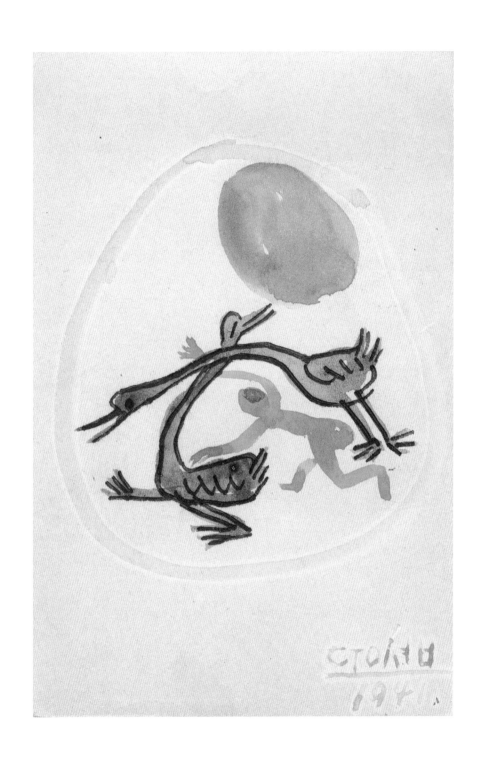

〈오리 두 마리와 아이〉, 1941, 종이에 펜, 채색, 14×9cm. 국립현대미술관 이건희컬렉션.
*Two Ducks and Child*, 1941, Pen and color on paper, 14×9cm. MMCA Lee Kun-hee collection.

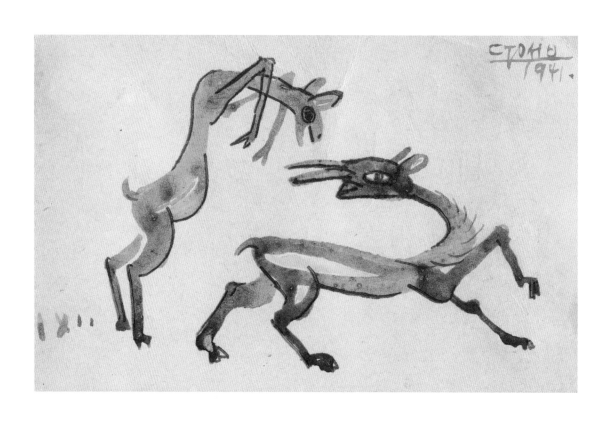

〈두 마리 동물〉, 1941, 종이에 펜, 채색, 9×14cm. 국립현대미술관 이건희컬렉션.
*Two Animals*, 1941, Pen and color on paper, 9×14cm. MMCA Lee Kun-hee collection.

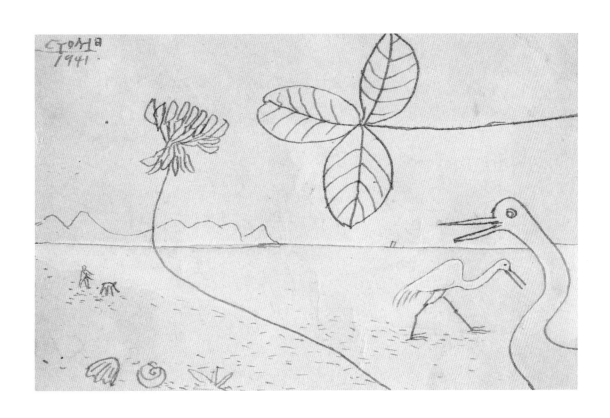

〈바닷가의 토끼풀과 새〉, 1941, 종이에 펜, 채색, 9×14cm. 국립현대미술관 이건희컬렉션.

*Clover and Bird at Seaside*, 1941, Pen and color on paper, 9×14cm. MMCA Lee Kun-hee collection.

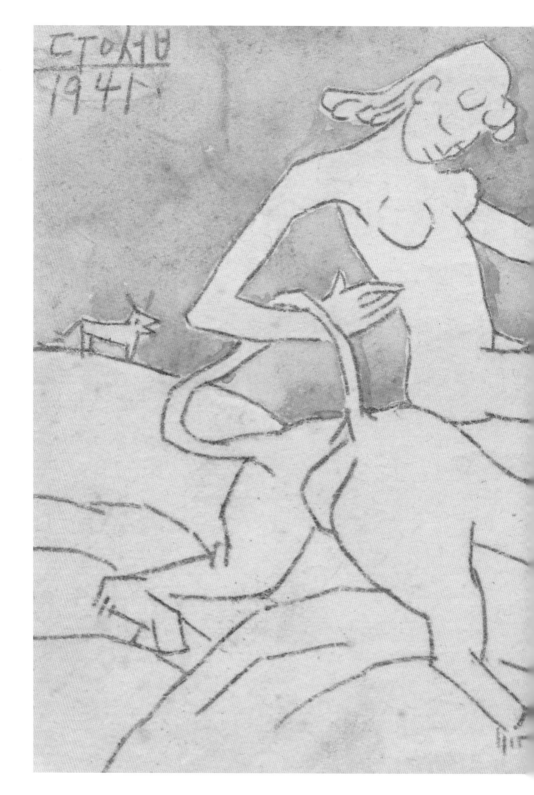

〈상상의 동물과 여인〉, 1941, 종이에 먹지그림, 채색, 9×14cm. 국립현대미술관 이건희컬렉션.
*Imaginary Animals and Woman*, 1941, Carbon paper painting and color on paper, 9×14cm. MMCA Lee Kun-hee collection.

〈세 아이〉, 1941, 종이에 펜, 14×9cm. 국립현대미술관 이건희컬렉션.
*Three Children*, 1941, Pen on paper, 14×9cm. MMCA Lee Kun‑hee collection.

СТОНЬ
1941.

〈물고기와 여인들〉, 1941, 종이에 먹지그림, 구아슈, 9×14cm. 국립현대미술관 이건희컬렉션.
*Fish and Women*, 1941, Carbon paper painting and gouache on paper, 9×14cm. MMCA Lee Kun-hee collection.

〈물고기와 여인과 아이〉, 1941, 종이에 먹지그림, 구아슈, 9×14cm. 국립현대미술관 이건희컬렉션.
*Fish and Woman and Child*, 1941, Carbon paper painting and gouache on paper, 9×14cm. MMCA Lee Kun-hee collection.

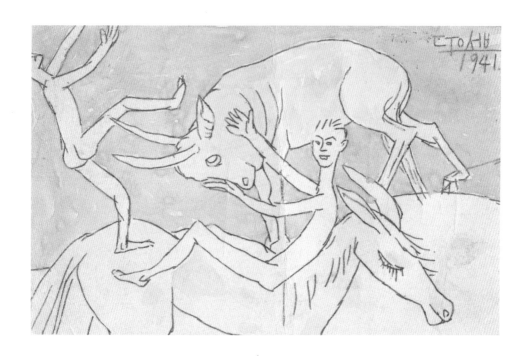

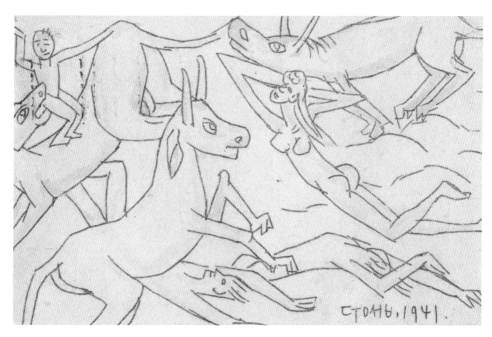

〈소와 말과 두 남자〉, 1941, 종이에 먹지그림, 채색, 9×14cm. 국립현대미술관 이건희컬렉션.
*Bull and Horse and Two Men*, 1941, Carbon paper painting and color on paper, 9×14cm. MMCA Lee Kun-hee collection.

〈동물과 사람들〉, 1941, 종이에 먹지그림, 채색, 9×14cm. 국립현대미술관 이건희컬렉션.
*Animals and People*, 1941, Carbon paper painting and color on paper, 9×14cm. MMCA Lee Kun-hee collection.

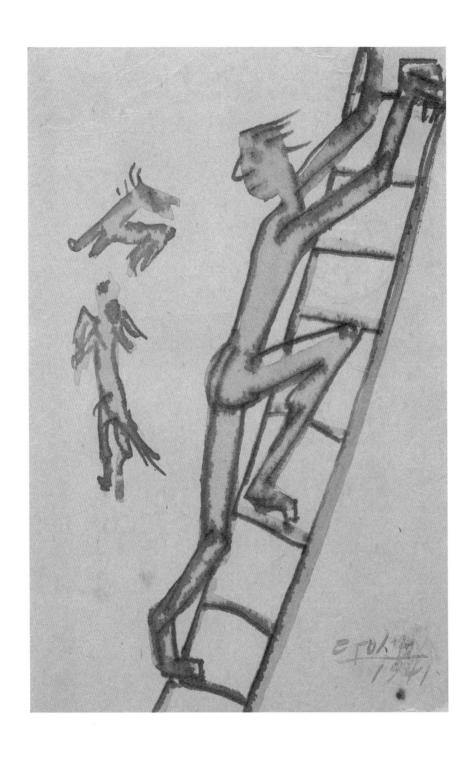

〈사다리를 타는 남자〉, 1941, 종이에 펜, 채색, 14×9cm. 국립현대미술관 이건희컬렉션.

*Man Climbing Ladder*, 1941, Pen and color on paper, 14×9cm. MMCA Lee Kun-hee collection.

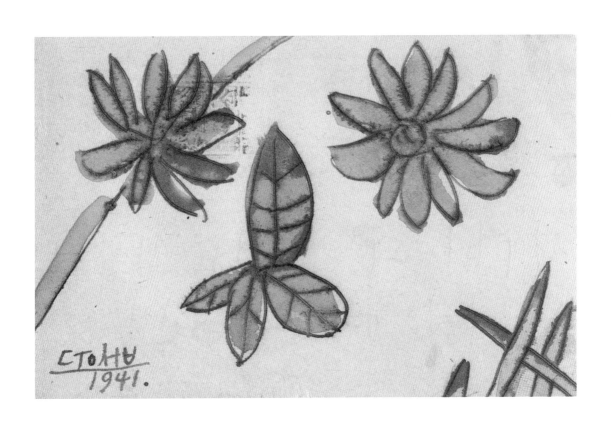

〈토끼풀〉, 1941, 종이에 펜, 채색, 9×14cm. 국립현대미술관 이건희컬렉션.

*Clover*, 1941, Pen and color on paper, 9×14cm. MMCA Lee Kun-hee collection.

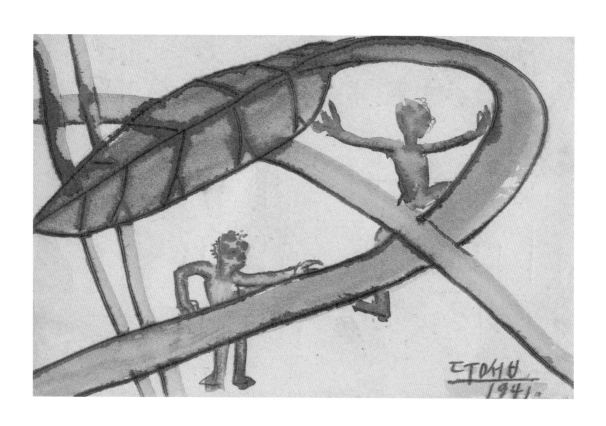

〈나뭇잎과 두 아이〉, 1941, 종이에 펜, 채색, 9×14cm. 국립현대미술관 이건희컬렉션.
*Leaf and Two Children*, 1941, Pen and color on paper, 9×14cm. MMCA Lee Kun-hee collection.

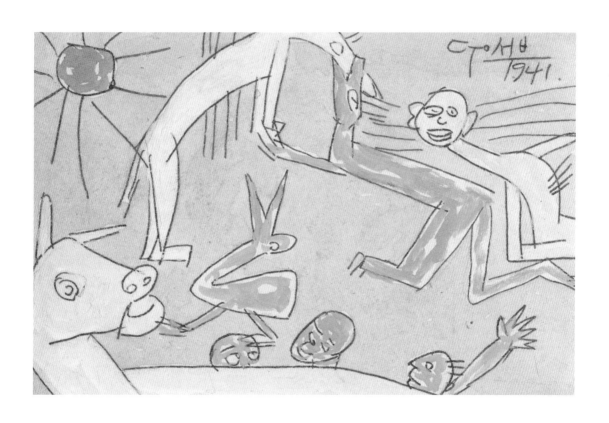

〈동물과 아이들〉, 1941, 종이에 먹지그림, 유채, 구아슈, 9×14cm. 국립현대미술관 이건희컬렉션.

*Animals and Children*, 1941, Carbon paper painting, oil and gouache on paper, 9×14cm. MMCA Lee Kun-hee collection.

〈원과 삼각형〉, 1941, 종이에 펜, 구아슈, 14×9cm. 국립현대미술관 이건희컬렉션.

*Circle and Triangle*, 1941, Pen and gouache on paper, 14×9cm. MMCA Lee Kun-hee collection.

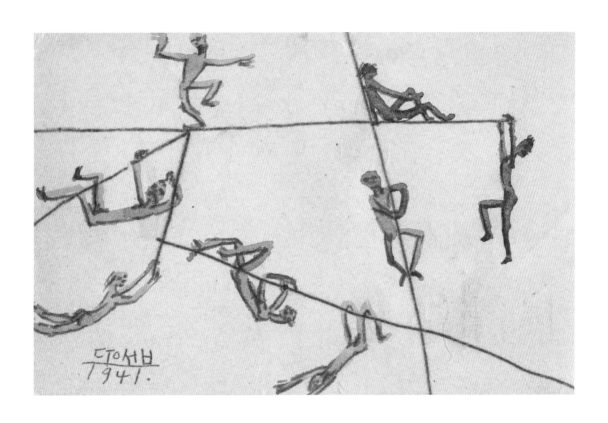

〈줄 타는 사람들〉, 1941, 종이에 펜, 채색, 9×14cm. 국립현대미술관 이건희컬렉션.

*People on Tightropes*, 1941, Pen and color on paper, 9×14cm. MMCA Lee Kun-hee collection.

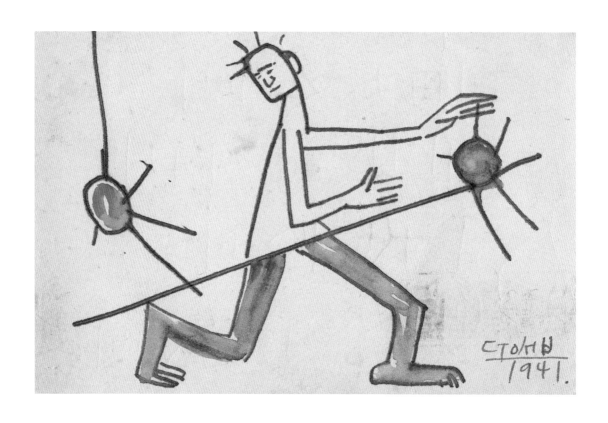

〈걷는 사람〉, 1941, 종이에 펜, 채색, 9×14cm. 국립현대미술관 이건희컬렉션.
*Person Walking*, 1941, Pen and color on paper, 9×14cm. MMCA Lee Kun-hee collection.

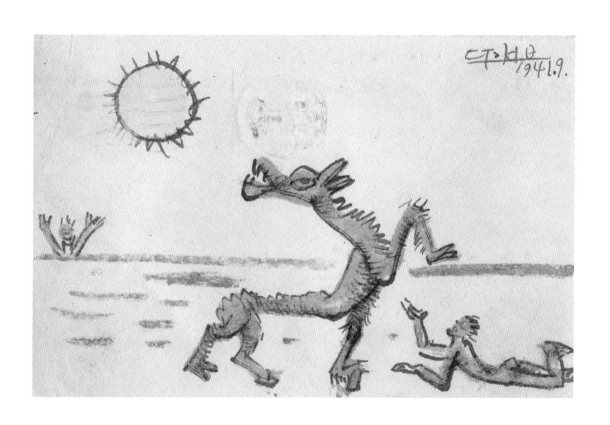

〈바닷가의 해와 동물〉, 1941, 종이에 펜, 크레용, 9×14cm. 국립현대미술관 이건희컬렉션.
*Sun and Animal at Seaside*, 1941, Pen and crayon on paper, 9×14cm. MMCA Lee Kun-hee collection.

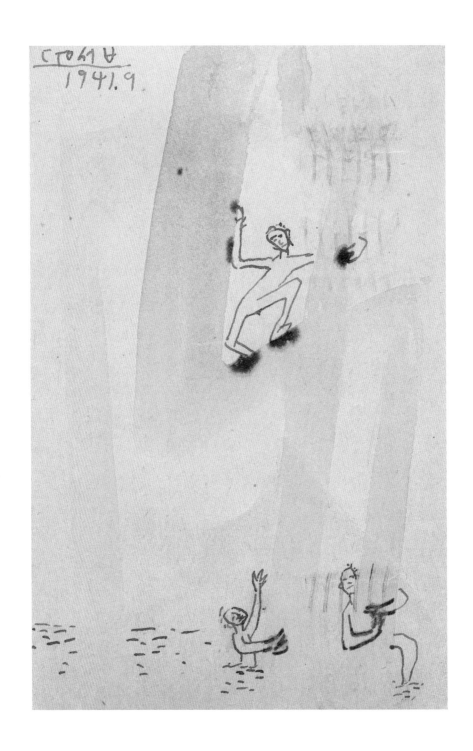

〈물놀이하는 아이들〉, 1941, 종이에 펜, 채색, 14×9cm. 국립현대미술관 이건희컬렉션.
*Children Playing in the Water*, 1941, Pen and color on paper, 14×9cm. MMCA Lee Kun-hee collection.

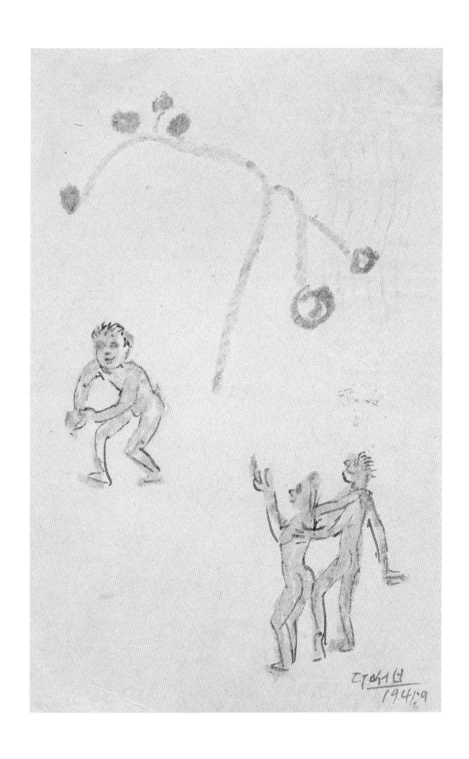

〈과일나무와 사람들〉, 1941, 종이에 펜, 크레용, 14×9cm. 국립현대미술관 이건희컬렉션.
*Fruit Tree and People*, 1941, Pen and crayon on paper, 14×9cm. MMCA Lee Kun-hee collection.

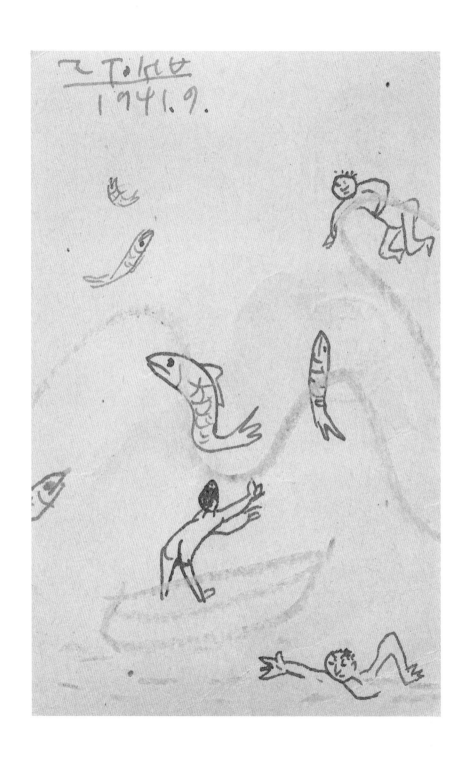

〈파도타기〉, 1941, 종이에 펜, 크레용, 14×9cm. 국립현대미술관 이건희컬렉션.
*Riding the Waves*, 1941, Pen and crayon on paper, 14×9cm. MMCA Lee Kun-hee collection.

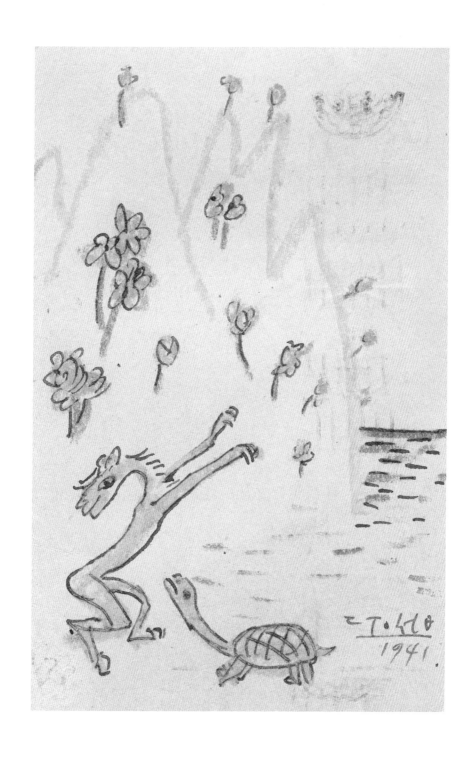

〈꽃동산과 동물들〉, 1941, 종이에 펜, 색연필, 14×9cm. 국립현대미술관 이건희컬렉션.
*Flowery Hill and Animals*, 1941, Pen and color pencil on paper, 14×9cm. MMCA Lee Kun-hee collection.

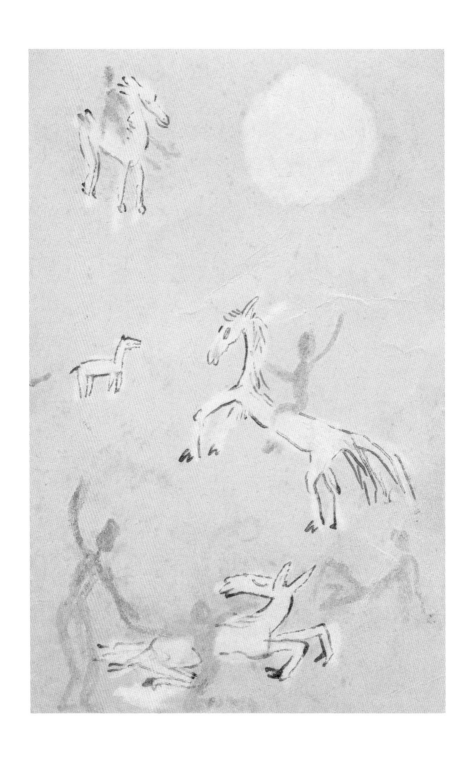

〈달과 말을 탄 사람들〉, 1941, 종이에 펜, 크레용, 14×9cm. 국립현대미술관 이건희컬렉션.
*Moon and People Riding Horses*, 1941, Pen and crayon on paper, 14×9cm. MMCA Lee Kun-hee collection.

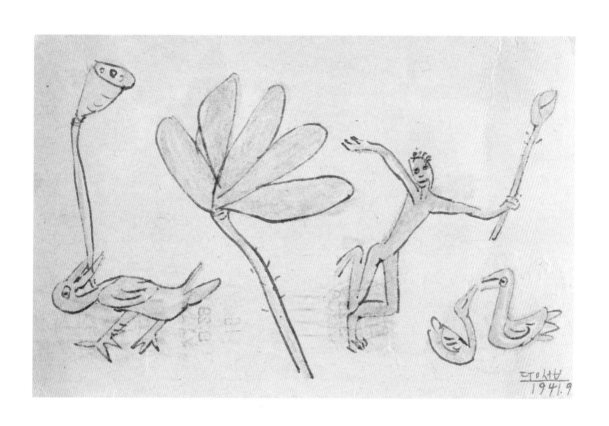

〈연꽃과 새와 아이〉, 1941, 종이에 펜, 크레용, 9×14cm. 국립현대미술관 이건희컬렉션.

*Lotus Flower and Bird and Child*, 1941, Pen and crayon on paper, 9×14cm. MMCA Lee Kun-hee collection.

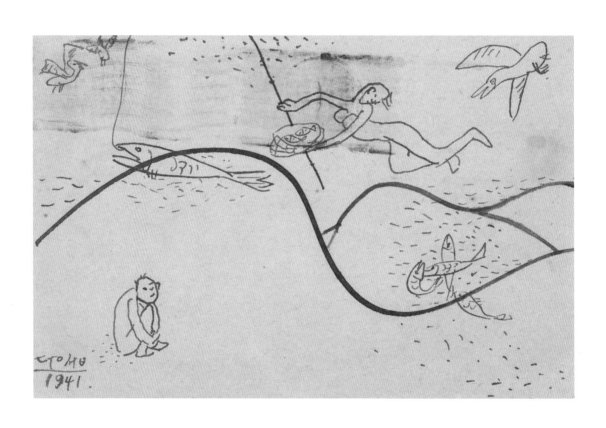

〈낚시하는 여인〉, 1941, 종이에 펜, 9×14cm. 국립현대미술관 이건희컬렉션.
*Woman Fishing*, 1941, Pen on paper, 9×14cm. MMCA Lee Kun-hee collection.

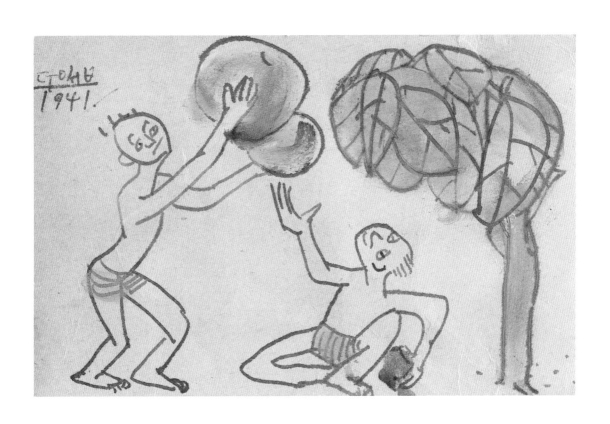

〈과일과 두 아이〉, 1941, 종이에 펜, 채색, 9×14cm. 국립현대미술관 이건희컬렉션.
*Fruits and Two Children*, 1941, Pen and color on paper, 9×14cm. MMCA Lee Kun-hee collection.

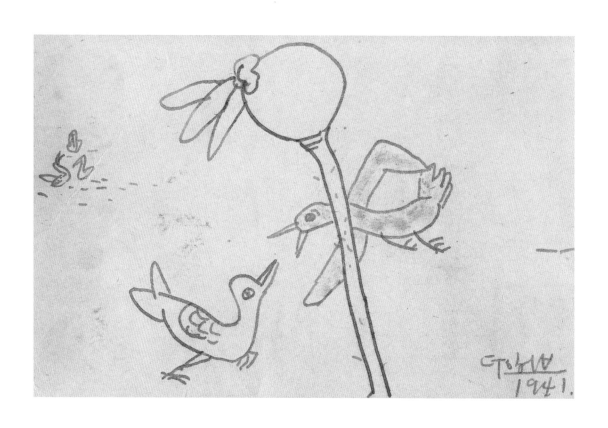

〈연밥과 오리〉, 1941, 종이에 펜, 채색, 9×14cm. 국립현대미술관 이건희컬렉션.
*Lotus Pip and Duck*, 1941, Pen and color on paper, 9×14cm. MMCA Lee Kun-hee collection.

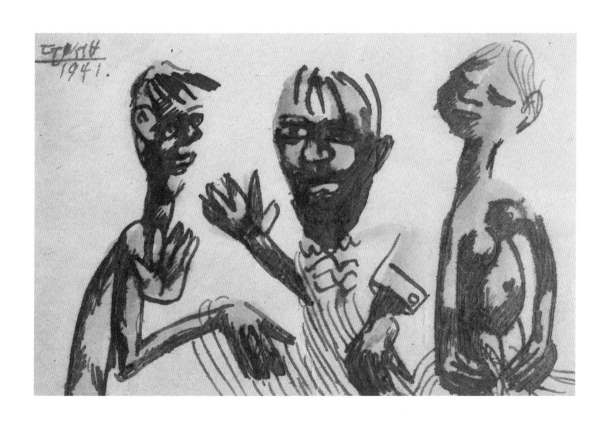

〈세 사람〉, 1941, 종이에 펜, 채색, 9×14cm. 국립현대미술관 이건희컬렉션.
*Three People*, 1941, Pen and color on paper, 9×14cm. MMCA Lee Kun-hee collection.

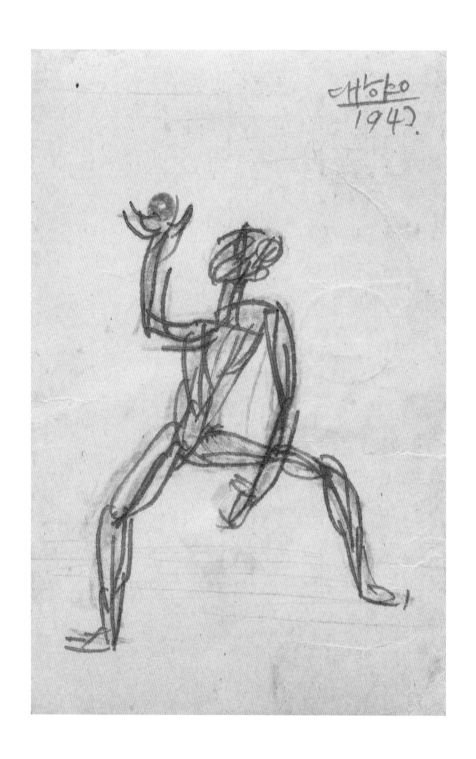

〈물건을 들고 있는 남자〉, 1942, 종이에 펜, 크레용, 14×9cm. 국립현대미술관 이건희컬렉션.

*Man Holding an Object*, 1942, Pen and crayon on paper, 14×9cm. MMCA Lee Kun-hee collection.

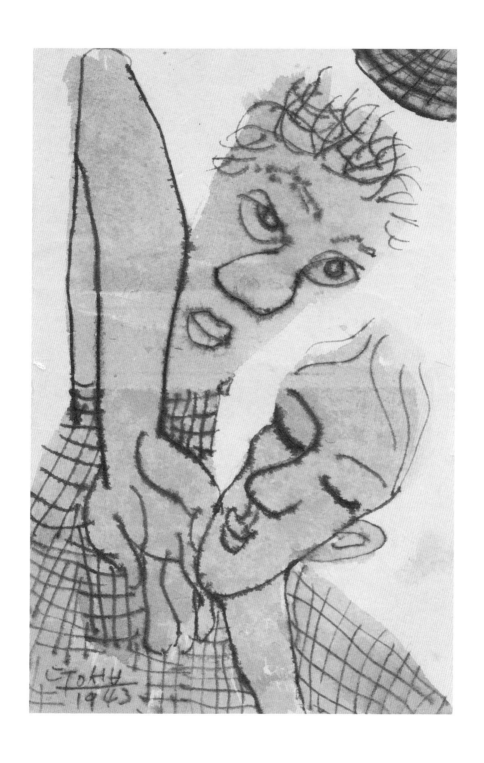

〈두 사람〉, 1943, 종이에 펜, 채색, 14×9cm. 국립현대미술관 이건희컬렉션.
*Two People*, 1943, Pen and color on paper, 14×9cm. MMCA Lee Kun-hee collection.

# 은지화
## Tinfoil Painting

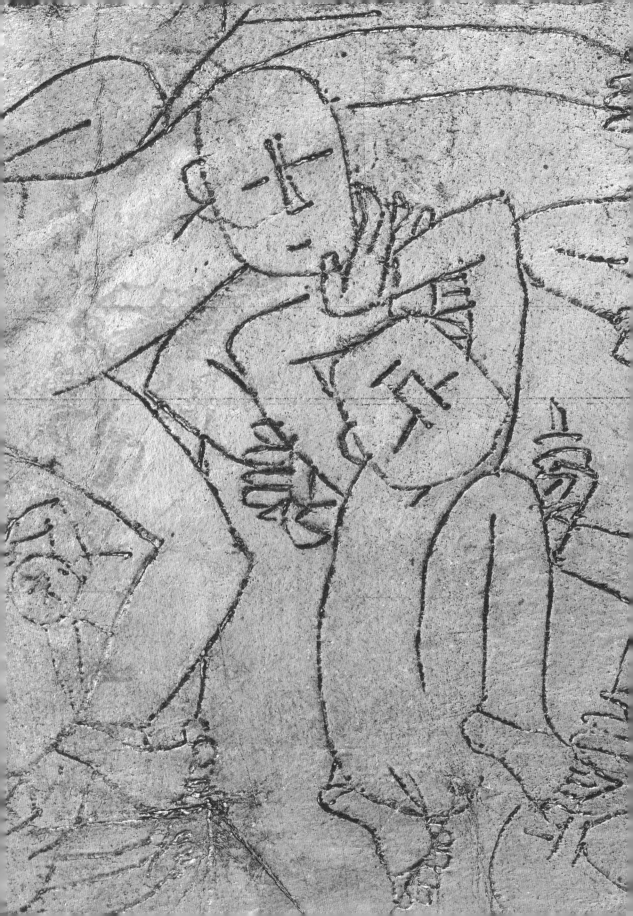

은지화는 이중섭의 작품 세계에서 가장 독자적인 분야다. 그가 언제부터 은지화를 그렸는지에 대한 의견은 주변인의 회고에 따라 조금씩 다르지만 1952년 6월 가족을 일본으로 떠나보낸 이후 시작해 1955년 1월 서울에서 열린 《이중섭 작품전》까지 제작한 것으로 추정된다. 이중섭은 담배를 포장하는 알루미늄 속지에 철필이나 못 등으로 윤곽선을 눌러 그린 다음, 검정 또는 흑갈색 물감이나 먹물을 솜, 헝겊 따위로 문질러 선이 도드라지게 보이도록 했다. 그 결과 은박지 종이의 광택과 음각 선에 묻혀들어간 짙은 선이 흡사 상감기법을 연상케 한다.

Tinfoil paintings are the most independent field in Lee Jungseop's art career. Opinions on when he started drawing tinfoil paintings are slightly different depending on the reminiscence of his surrounding people, but it is assumed that he began in June 1952 after he sent his family away to Japan, and painted up until *The Lee Jungseop Exhibition* was held in 1955. Lee Jungseop pressed down with steel pencil or nail to draw outlines on aluminum paper from cigarette packaging, then used umber pigment or ink to rub with cotton wool or piece of cloth to highlight the outline. As a result, the gloss of the tinfoil paper, the thick line covered within the engraving, is reminiscent of similar inlaying techniques.

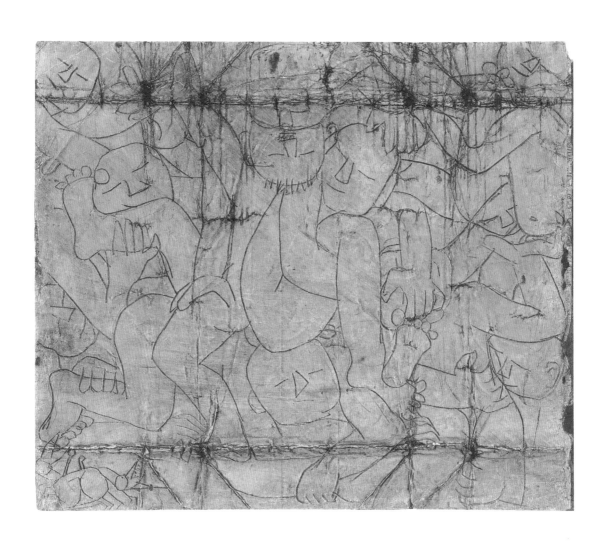

〈아이들〉(양면화, 앞), 1950년대 전반, 은지에 새김, 유채, 15.5×18.5cm. 국립현대미술관 이건희컬렉션.

*Children* (Double-sided, front), 1950s, Incising and oil paint on tinfoil, 15.5×18.5cm. MMCA Lee Kun-hee collection.

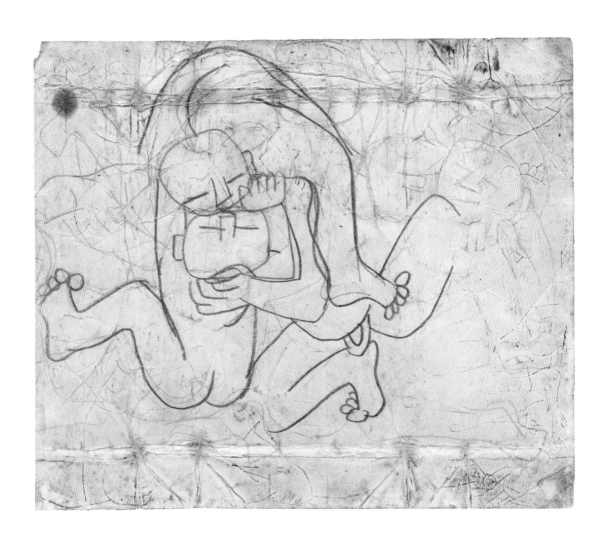

〈아이들〉(양면화, 뒤), 1950년대 전반, 은지에 새김, 유채, 15.5×18.5cm. 국립현대미술관 이건희컬렉션.
*Children*(Double-sided, back), 1950s, Incising and oil paint on tinfoil, 15.5×18.5cm. MMCA Lee Kun-hee collection.

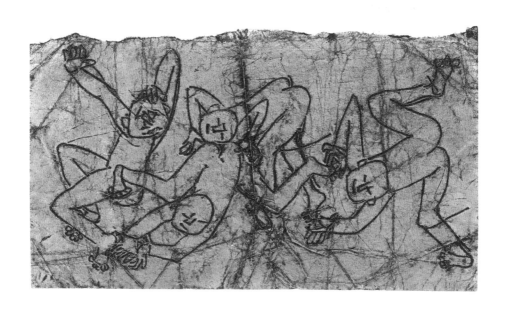

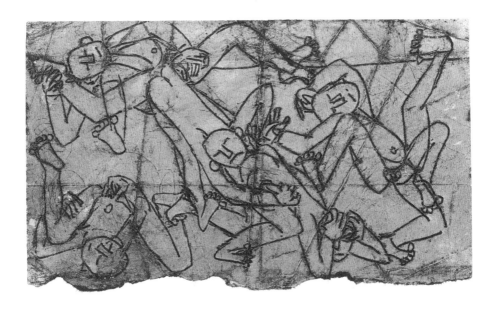

〈네 아이들〉, 1950년대 전반, 은지에 새김, 유채, 8.8×15cm. 국립현대미술관 이건희컬렉션.
*Four Children*, 1950s, Incising and oil paint on tinfoil, 8.8×15cm. MMCA Lee Kun‑hee collection.

〈다섯 아이들〉, 1950년대 전반, 은지에 새김, 유채, 9×15.2cm. 국립현대미술관 이건희컬렉션.
*Five Children*, 1950s, Incising and oil paint on tinfoil, 9×15.2cm. MMCA Lee Kun‑hee collection.

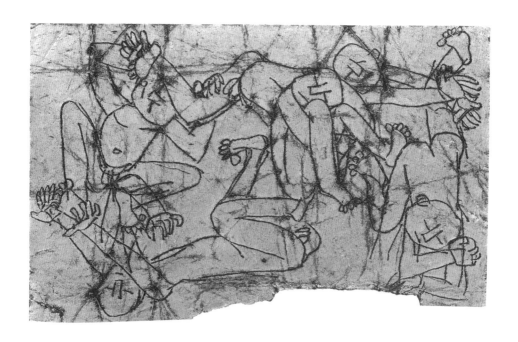

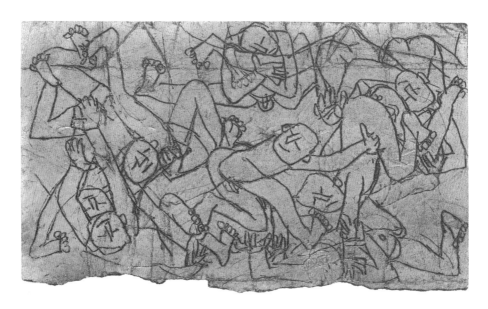

〈다섯 아이들〉, 1950년대 전반, 은지에 새김, 유채, 9.5×15cm. 국립현대미술관 이건희컬렉션.
*Five Children*, 1950s, Incising and oil paint on tinfoil, 9.5×15cm. MMCA Lee Kun-hee collection.

〈아이들〉, 1950년대 전반, 은지에 새김, 유채, 9×15.2cm. 국립현대미술관 이건희컬렉션.
*Children*, 1950s, Incising and oil paint on tinfoil, 9×15.2cm. MMCA Lee Kun-hee collection.

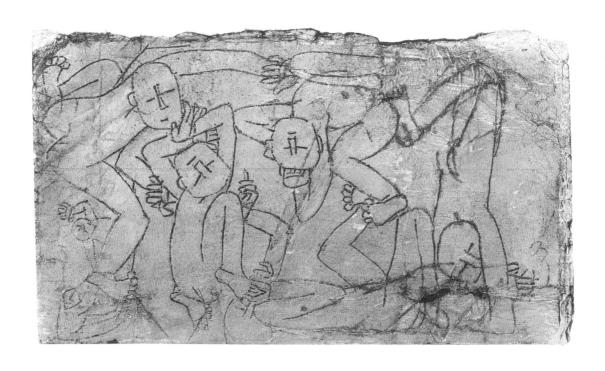

〈다섯 아이들〉, 1950년대 전반, 은지에 새김, 유채, 8.5×15cm. 국립현대미술관 이건희컬렉션.
*Five Children*, 1950s, Incising and oil paint on tinfoil, 8.5×15cm. MMCA Lee Kun-hee collection.

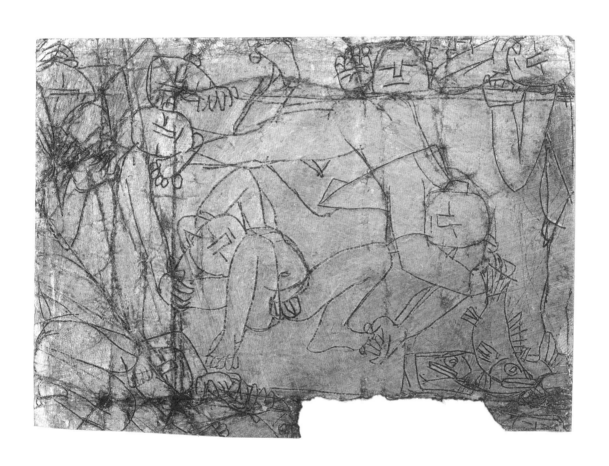

〈한 쌍의 물고기와 아이들〉, 1950년대 전반, 은지에 새김, 유채, 10.8×15.2cm. 국립현대미술관 이건희컬렉션.
*A Pair of Fish and Children*, 1950s, Incising and oil paint on tinfoil, 10.8×15.2cm. MMCA Lee Kun-hee collection.

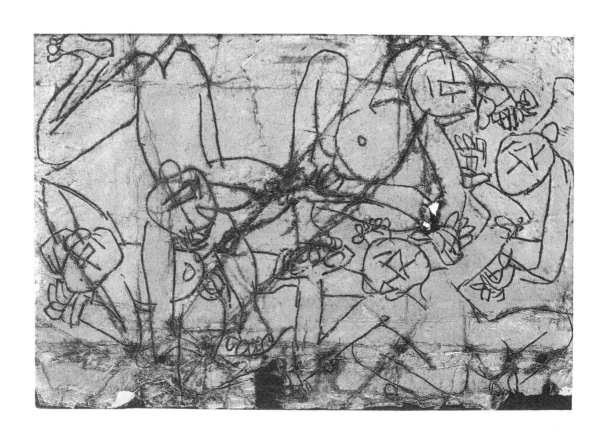

〈다섯 아이들〉, 1950년대 전반, 은지에 새김, 유채, 10×15cm. 국립현대미술관 이건희컬렉션.
*Five Children*, 1950s, Incising and oil paint on tinfoil, 10×15cm. MMCA Lee Kun-hee collection.

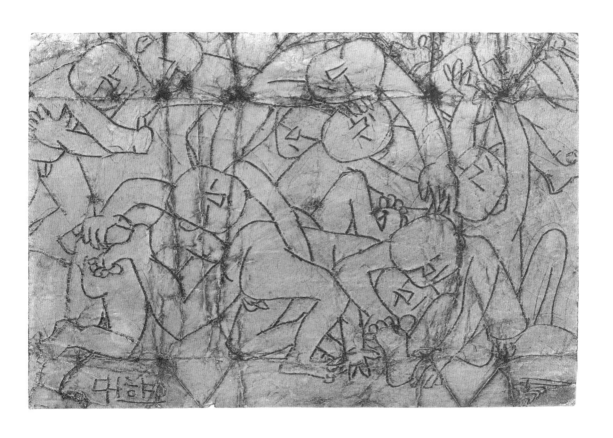

〈열 명의 아이들〉, 1950년대 전반, 은지에 새김, 유채, 10×15.2cm, 국립현대미술관 이건희컬렉션.
*Ten Children*, 1950s, Incising and oil paint on tinfoil, 10×15.2cm, MMCA Lee Kun-hee collection.

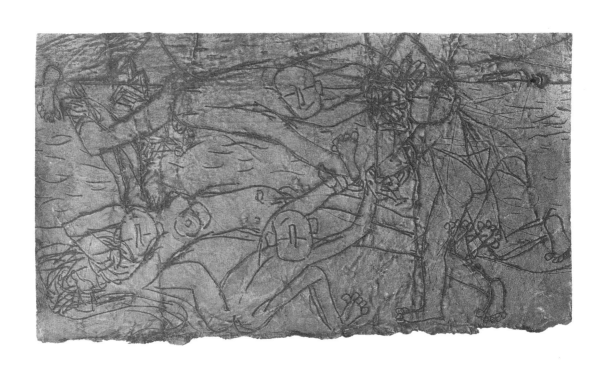

〈가족〉, 1950년대 전반, 은지에 새김, 유채, 8.5×15cm. 국립현대미술관 소장.

*Family*, 1950s, Incising and oil paint on tinfoil, 8.5×15cm. MMCA collection.

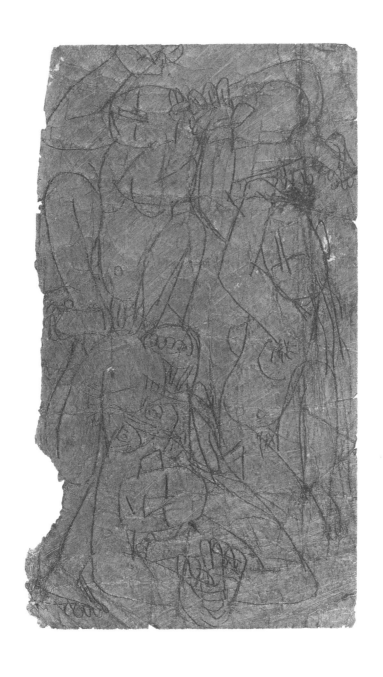

〈물고기와 아이들〉, 1950년대 전반, 은지에 새김, 유채, 15×9cm. 국립현대미술관 소장.
*Fish and Children*, 1950s, Incising and oil paint on tinfoil, 15×9cm, MMCA collection.

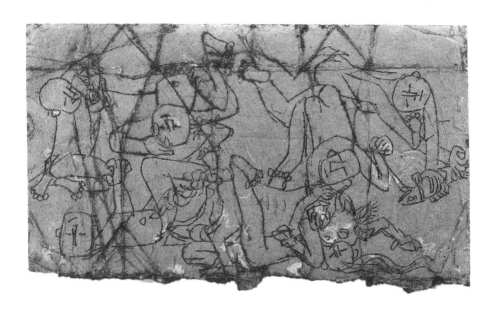

〈소와 여인과 아이들〉, 1950년대 전반, 은지에 새김, 유채, 9×15cm. 국립현대미술관 이건희컬렉션.
*Bull and Woman and Children*, 1950s, Incising and oil paint on tinfoil, 9×15cm. MMCA Lee Kun‑hee collection.

〈여인과 아이들〉, 1950년대 전반, 은지에 새김, 유채, 10×15cm. 국립현대미술관 이건희컬렉션.
*Woman and Children*, 1950s, Incising and oil paint on tinfoil, 10×15cm. MMCA Lee Kun‑hee collection.

〈끈과 아이들〉, 1950년대 전반, 은지에 새김, 유채, 8.8×15.2cm. 국립현대미술관 이건희컬렉션.
*Rope and Children*, 1950s, Incising and oil paint on tinfoil, 8.8×15.2cm. MMCA Lee Kun-hee collection.

〈엄마와 아이들〉, 1950년대 전반, 은지에 새김, 유채, 10×15cm. 국립현대미술관 이건희컬렉션.
*Mother and Children*, 1950s, Incising and oil paint on tinfoil, 10×15cm. MMCA Lee Kun-hee collection.

〈가족〉, 1950년대 전반, 은지에 새김, 유채, 10×15cm. 국립현대미술관 이건희컬렉션.
*Family*, 1950s, Incising and oil paint on tinfoil, 10×15cm. MMCA Lee Kun-hee collection.

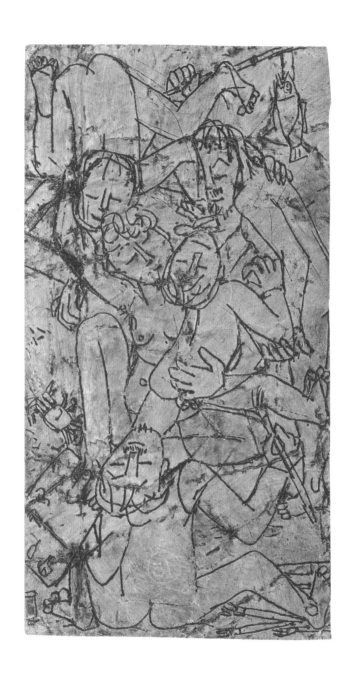

〈가족을 그리는 화가〉, 1950년대 전반, 은지에 새김, 유채, 15.2×8cm, 국립현대미술관 이건희컬렉션.
*Artist Drawing His Family*, 1950s, Incising and oil paint on tinfoil, 15.2×8cm, MMCA Lee Kun-hee collection.

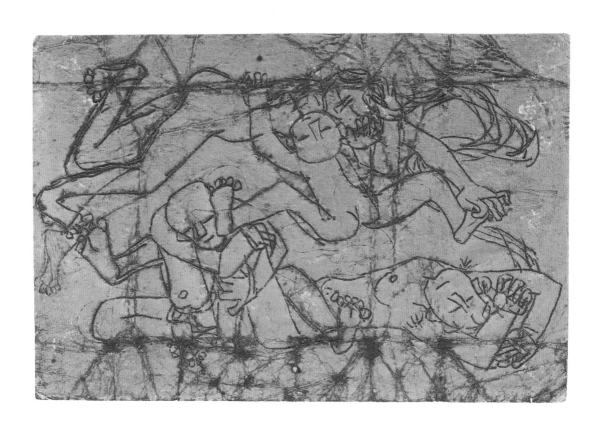

〈가족〉, 1950년대 전반, 은지에 새김, 유채, 10×15.2cm. 국립현대미술관 이건희컬렉션.
*Family*, 1950s, Incising and oil paint on tinfoil, 10×15.2cm. MMCA Lee Kun‑hee collection.

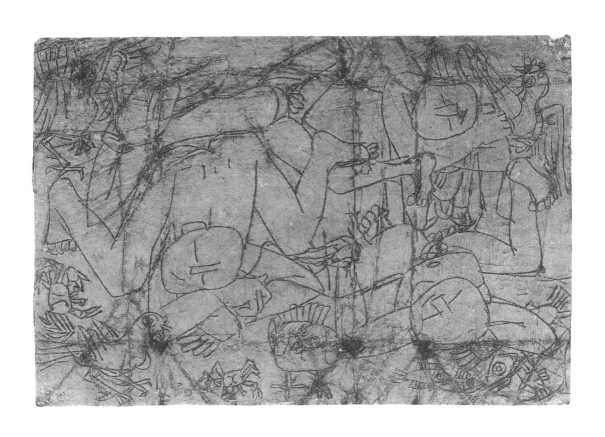

〈게와 물고기와 새와 아이들〉, 1950년대 전반, 은지에 새김, 유채, 10×15cm. 국립현대미술관 이건희컬렉션.

*Crab and Fish and Bird and Children*, 1950s, Incising and oil paint on tinfoil, 10×15cm. MMCA Lee Kun-hee collection.

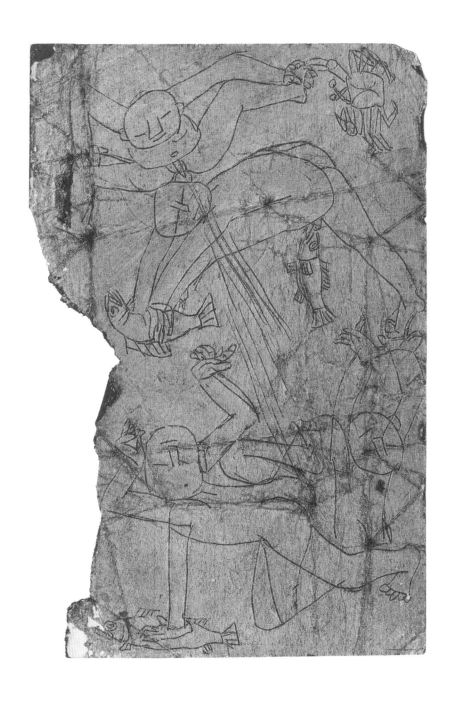

〈물고기와 게와 아이들〉, 1950년대 전반, 은지에 새김, 유채, 15.2×9.1cm. 국립현대미술관 이건희컬렉션.
*Fish and Crab and Children*, 1950s, Incising and oil paint on tinfoil, 15.2×9.1cm. MMCA Lee Kun-hee collection.

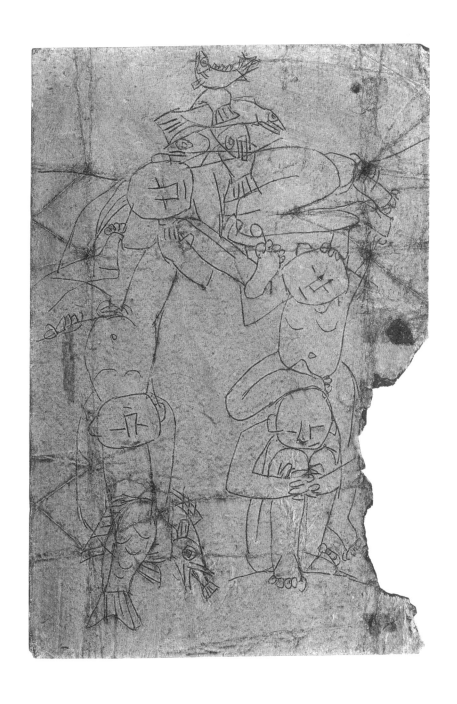

〈물고기와 아이들〉, 1950년대 전반, 은지에 새김, 유채, 15×10cm, 국립현대미술관 이건희컬렉션.
*Fish and Children*, 1950s, Incising and oil paint on tinfoil, 15×10cm, MMCA Lee Kun‑hee collection.

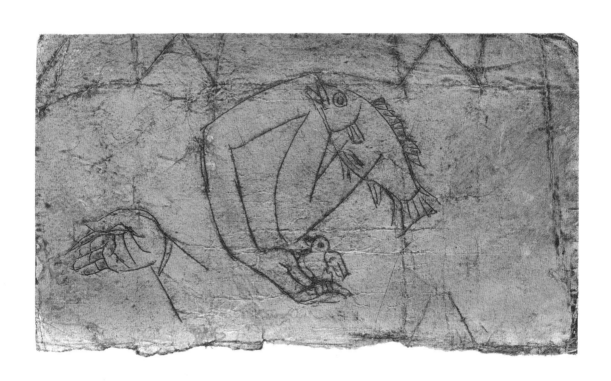

〈물고기와 새와 손〉, 1950년대 전반, 은지에 새김, 유채, 8.5×15cm. 국립현대미술관 이건희컬렉션.

*Fish and Bird and Hand*, 1950s, Incising and oil paint on tinfoil, 8.5×15cm. MMCA Lee Kun‑hee collection.

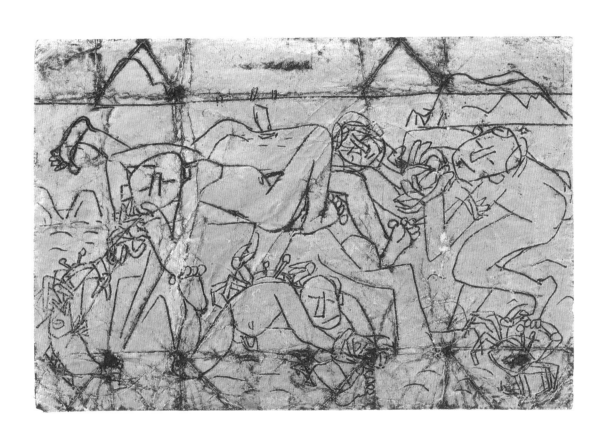

〈게와 가족〉, 1950년대 전반, 은지에 새김, 유채, 10×15cm. 국립현대미술관 이건희컬렉션.
*Crab and Family*, 1950s, Incising and oil paint on tinfoil, 10×15cm. MMCA Lee Kun-hee collection.

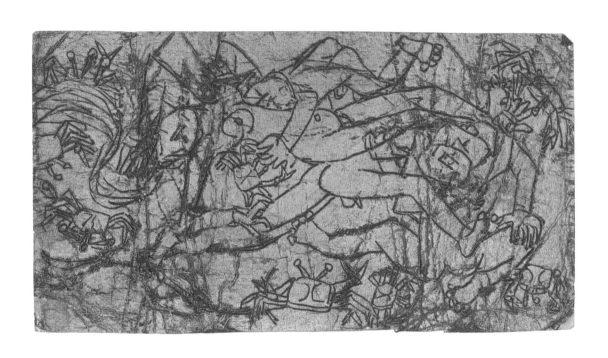

〈게와 가족〉, 1950년대 전반, 은지에 새김, 유채, 8×15cm. 국립현대미술관 이건희컬렉션.

*Crab and Family*, 1950s, Incising and oil paint on tinfoil, 8×15cm. MMCA Lee Kun-hee collection.

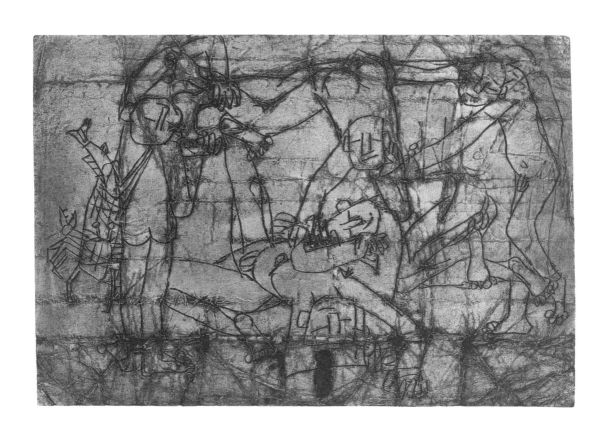

〈물고기와 게와 아이들〉, 1950년대 전반, 은지에 새김, 유채, 10×15cm. 국립현대미술관 이건희컬렉션.
*Fish and Crab and Children*, 1950s, Incising and oil paint on tinfoil, 10×15cm. MMCA Lee Kun-hee collection.

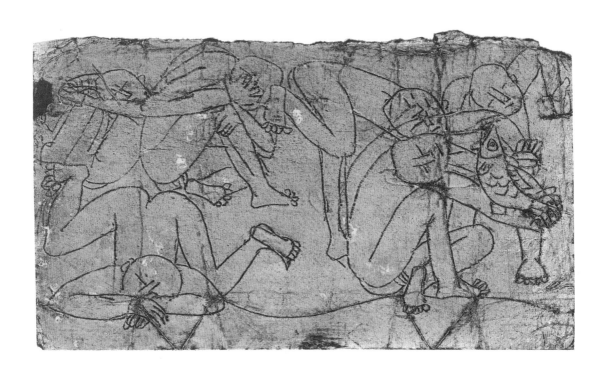

〈물고기와 아이들〉, 1950년대 전반, 은지에 새김, 유채, 8.6×15cm. 국립현대미술관 이건희컬렉션.
*Fish and Children*, 1950s, Incising and oil paint on tinfoil, 8.6×15cm. MMCA Lee Kun-hee collection.

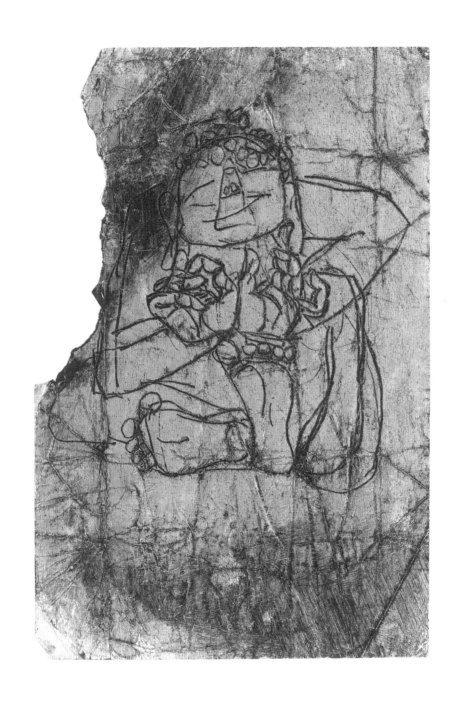

〈부처〉, 1950년대 전반, 은지에 새김, 유채, 15×10cm. 국립현대미술관 이건희컬렉션.
*Buddha*, 1950s, Incising and oil paint on tinfoil, 15×10cm. MMCA Lee Kun-hee collection.

# 편지화
## Letter Painting

悔い無く
悔い無く
生れたけの
私の天使よ
着々げん

くせず函工
最愛の蜜、
天使に変
ほりあげ

이중섭은 1952년 6월 아내인 야마모토 마사코와 두 아들을 일본으로 떠나보냈다. 그해 말부터 1955년 말까지 이중섭은 야마모토 마사코와 두 아들에게 수많은 편지를 보냈다. 편지에는 가족에 대한 그리움, 두 아들의 학교생활, 1955년 개인전을 준비하는 과정, 일본으로 건너가기 위한 노력 등이 기술되어 있다. 1955년 4월 대구에서 열린 《이중섭 작품전》 이후 급격히 쇠약해진 몸과 정신 상태로 인해 편지는 점차 줄어들었고, 가족에게서 오는 편지도 읽어보지 않았다고 한다. 편지에 그림을 곁들인 편지화는 2018년 기준 42점이 확인되었다. 이중섭이 회화와 은지화에서 즐겨 그리던 닭과 새, 물고기와 게, 아이들, 가족을 그리는 화가의 도상은 편지화에서도 쉽게 찾아볼 수 있다.

Lee Jungseop sent away his wife Yamamoto Masako and two sons to Japan in June 1952. From late that year to the end of 1955, Lee Jungseop sent countless letters to Yamamoto Masako and his two sons. The longing for his children, the two son's school life, the progress of preparing his solo exhibition in 1955, the efforts to go over to Japan, were described in these letters. After *The Lee Jungseop Exhibition* was held in 1955, due to his rapidly declining body and mind conditions, his letters gradually lessened and he could not even read the letters from his family. Letter paintings, paintings added to the letter, are identified at 42 pieces as of 2018. The icons chicken and bird, fish and crab, children, family, which Lee Jungseop frequently drew on paintings and tinfoil paintings, can easily be found in letter paintings as well.

당신이 사랑하는 유일한 사람 이 아고리는 머리가 점점 맑아지고 눈은 더욱더 밝아져서,

너무도 자신감이 넘치고 또 흘러 넘쳐 번득이는 머리와 반짝이는 눈빛으로

그리고 또 그리고 표현하고 또 표현하고 있어요.

끝없이 훌륭하고…

끝없이 다정하고…

나만의 아름답고 상냥한 천사여… 더욱더 힘을 내서 더욱더 건강하게 지내줘요.

화공 이중섭은 반드시 가장 사랑하는 현처 남덕 씨를 행복한 천사로 하여 드높고 아름답고

끝없이 넓게 이 세상에 돋을새김해 보이겠어요.

자신만만 자신만만.

나는 우리 가족과 선량한 모든 사람들을 위해서 진실로 새로운 표현을, 위대한 표현을

계속할 것이라오.

내 사랑하는 아내 남덕 천사 만세 만세.

The sole person that you love, this Agori, my head is getting clearer and my eyes brighter,
my confidence is strong and overflowing, with gleaming mind and glittering eyes
I am painting and again painting, expressing and again expressing.
Endlessly honorable…
Endlessly affectionate…
My one and only beautiful and kind angel… Please stay strong and stay healthy all the more.
I, painter Lee Jungseop, with my loving wife Namduk the happy angel, will surely make a high,
beautiful and endlessly vast emboss on the world.
Self-confidence, self-confidence.
For my family and all essentially good people, I will truthfully continue to make new expressions,
great expressions.
My lovely wife Namduk angel, hooray hooray.

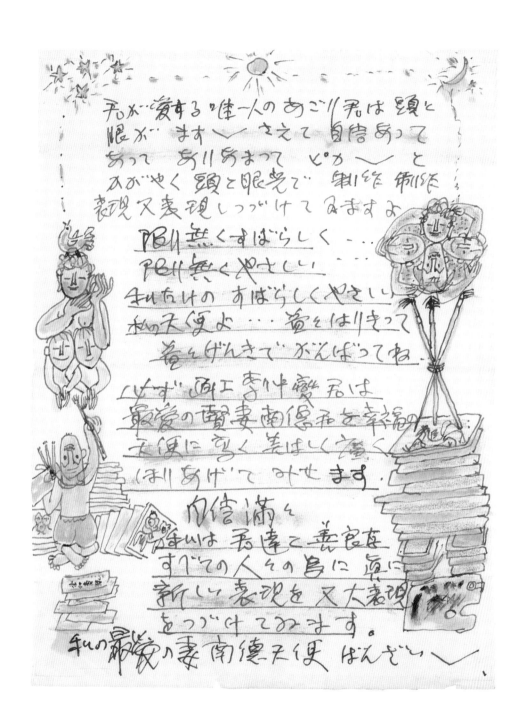

〈부인에게 보낸 편지〉, 1954, 종이에 잉크, 색연필, 26.5×21cm, 국립현대미술관 소장.
*A Letter to My Wife*, 1954, Ink and color pencil on paper, 26.5×21cm, MMCA collection.

아주 잘 그렸어요!
또 잘 그려서 보내주세요.
아빠 ㅈㅇㅓㅂ

Very well drawn!
Please send me your drawings more.
Dad Jungseop

〈나비와 비둘기〉, 1950년대 전반, 종이에 펜, 유채, 크레용, 26.5×19cm. 국립현대미술관 이건희컬렉션.
*Butterfly and Pigeons*, 1950s, Pen, oil and crayon on paper, 26.5×19cm. MMCA Lee Kun-hee collection.

야스카타군
아빠 ㅈㅇ서ㅂ

Dear Yasukata
Dad Jungseop

〈비둘기와 손〉, 1950년대 전반, 종이에 펜, 유채, 26.5×19.5cm. 국립현대미술관 이건희컬렉션.
*Pigeon and Hand*, 1950s, Pen and oil on paper, 26.5×19.5cm. MMCA Lee Kun-hee collection.

작가 약력
Biography

작품 목록
List of works

이중섭 Lee Jungseop(1953)

## 이중섭 李仲燮, 1916-1956

이중섭은 일제강점기인 1916년 9월 16일 평안남도 평원군의 부유한 가정에서 태어났다. 그는 평양의 공립종로보통학교(지금의 초등학교)를 다닌 후, 평안북도 정주의 오산고등보통학교에서 서양화가 임용련에게 미술을 배웠다. 그는 1936년 제국미술학교 서양화과에 입학했으나 이듬해 자유로운 학풍의 도쿄 문화학원으로 옮겨 미술을 전공했다. 1943년 태평양전쟁으로 상황이 점점 심각해지자 귀국해 원산에서 작품 활동을 했고, 한국전쟁이 일어나면서 1950년 가족을 데리고 남한으로 내려왔다. 부산, 제주도 등지에서 피란 생활을 하던 중 생활고로 1952년 일본인 아내 야마모토 마사코(한국 이름 이남덕)와 두 아들을 일본으로 떠나보냈다. 1954년 진주, 1955년 서울 미도파백화점 화랑 및 대구 미국공보원에서 개인전을 열며 작품 활동에 매진했으나 그리워하는 가족을 만나지 못한 채 영양실조와 간경화 등 병고에 시달렸고 1956년 무연고자로 생을 마감했다.

## Lee Jungseop, 1916-1956

Lee Jungseop was born on September 16, 1916, to a rich family household in Pyungwon-gun, Pyeongannam-do, during the Japanese colonial period. He attended Jongno Public School (present-day elementary school) in Pyongyang, and learned art from the Western painting artist Yim Yongryun at Osan High School in Jeongju, Pyeonganbuk-do. He enrolled at the Western Painting Department of Teikoku Art School in 1936, but the following year he transferred to the more liberal Bunka Gakuin to study art. When conditions gradually worsened due to the Pacific War in 1943, he returned to Korea and carried on with his work in Wonsan, then with the Korean War outbreak in 1950 he fled to South Korea with his family. Living as refugees in Busan, Jeju-do and other cities, his Japanese wife Yamamoto Masako (Korean name Lee Namduk) and two sons get sent away to Japan in 1952 due to hardships of life. He pushed forward with his art making by holding solo exhibitions at Jinju in 1954, Midopa Department Store Art Gallery, Seoul and United States Information Service (USIS), Daegu in 1955. But unable to meet his family he'd been longing for, he suffered from illness such as malnutrition and hepatitis, and his life ended in 1956 with no family or friends on his bedside.

# 이중섭 연보 Biography

| | | |
|---|---|---|
| **1916** | | 9월 16일 아버지 장수 이씨 이희주(李熙周)와 어머니 안악 이씨 사이의 3남매 중 막내로 태어남. 본적은 함경남도(咸鏡南道) 원산(元山) 장촌동(場村洞) 220번지. |
| **1918** | 3세 | 부친 이희주가 사망함. 이후 평양의 부유한 상인 집안 출신인 어머니가 과수원을 경영하면서 3남매를 유복하게 키움. |
| **1920** | 5세 | 서당에 취학한 후 사생에 열중함. |
| **1923** | 8세 | 3월 평양 외가로 이주한 뒤, 평양 공립종로보통학교에 입학함. 동기로 화가 김병기와 작가 황순원이 있고, 선배로는 작가 김이석과 시나리오 작가 오영진이 있음. |
| **1925** | 10세 | 김병기의 아버지인 김찬영의 작업실을 출입하며 각종 화구와 『더 스튜디오』(The Studio) 같은 유명 미술서적을 접하고 큰 자극을 받음. |
| **1930** | 15세 | 3월 정주의 오산고등보통학교에 입학함. 미술부에 가입하여 화가 문학수를 알게 됨. |
| **1931** | 16세 | 미국 예일대학교에서 미술을 전공하고 오산고등보통학교에 부임한 임용련에게 미술 교육을 받음. 한글 자모로 구성된 회화적 구성을 시도함. |
| **1932** | 17세 | 형 이중석이 사업을 위해 가족과 함께 원산으로 이주함. 9월 《제3회 전조선남녀학생작품전람회》(동아일보사, 9.21.–9.27.) 중등부에 〈촌가〉(村家)가 입선함. |
| **1933** | 18세 | 9월 《제4회 전조선남녀학생작품전람회》(동아일보사, 9.22.–10.1.) 중등부에 〈풍경〉과 〈원산시가〉(元山市街)가 입선함. 팔 골절로 1년 휴학함. |
| **1934** | 19세 | 오산고등보통학교에 복학함. |
| **1935** | 20세 | 9월 《제6회 전조선남녀학생작품전람회》(동아일보사, 9.21.–9.30.) 중등부에 〈내호〉(內湖)가 입선함. |
| **1936** | 21세 | 2월 오산고등보통학교를 졸업한 후, 4월 일본 도쿄 교외 제국미술학교 서양화과에 입학함. |
| **1937** | 22세 | 4월 일본 도쿄 문화학원에 입학함. |
| **1938** | 23세 | 5월 《제2회 자유미술가협회전》(일본미술협회, 5.22.–5.31.)에 〈소묘A〉, 〈소묘B〉, 〈소묘C〉, 〈작품 1〉, 〈작품 2〉 5점 입선함. |
| **1939** | 24세 | 한 해 후배인 야마모토 마사코를 만남. |
| **1940** | 25세 | 5월 《제4회 자유미술가협회전》(일본미술협회, 5.22.–5.31.)에 〈서 있는 소〉, 〈누워 있는 여자〉, 〈소의 머리〉, 〈작품 1〉, 〈작품 2〉 5점 입선함. 10월 《기원 2600년 기념 미술창작가협회 경성전》(부민관, 10.12.–10.16.)에 〈소의 머리〉, 〈서 있는 소〉, 〈망월〉(望月), 〈산 풍경〉 4점 출품함. 김환기는 이중섭에 대해 "우리 화단에 일등의 빛나는 존재였다"라고 찬사를 보냄. 12월 25일 야마모토 마사코에게 그림을 그려 넣은 엽서를 처음 발송함. |
| **1941** | 26세 | 3월 도쿄 문화학원을 졸업함. 3월 이쾌대와 함께 조선신미술가협회를 창설한 뒤 도쿄(3월)와 경성(5월)에서 열린 창립전에 〈연못이 있는 풍경〉을 출품함. 4월 《제5회 미술창작가협회전》(일본미술협회, 4.10.–4.21.)에 〈망월〉, 〈소와 여인〉이 입선함. 미술창작가협회 회우 자격을 얻음. 야마모토 마사코에게 75점의 엽서를 보냄. 9월–12월 보낸 엽서에는 '소탑'(素塔)이라는 아호를 사용함. |

〈서 있는 소〉(1940),《제4회 자유미술가협회전》
《기원 2600년 기념 미술창작가협회 경성전》

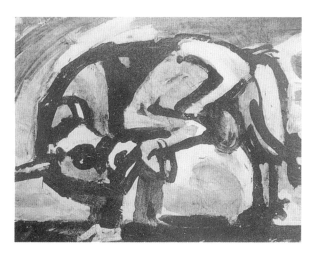

〈작품〉(1940),《제4회 자유미술가협회전》

〈망월〉(1940),《기원 2600년 기념 미술창작가협회 경성전》

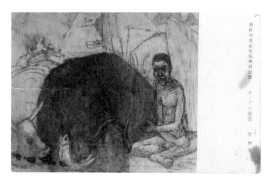

〈연못이 있는 풍경〉(1941),《제1회 조선신미술가협회전》

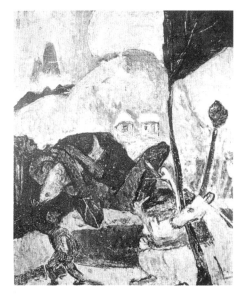

〈망월〉(1941),《제5회 미술창작가협회전》

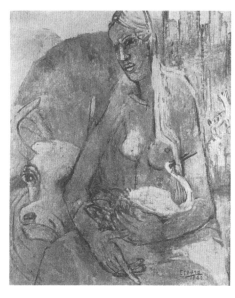

〈소와 여인〉(1941),《제5회 미술창작가협회전》

| 1942 | 27세 | 4월《제6회 미술창작가협회전》(일본미술협회, 4.4.-4.12.)에 회우 자격으로〈소와 아이〉,〈봄〉, |
|------|------|--------------------------------------------------------------------|

**1942**   27세   4월《제6회 미술창작가협회전》(일본미술협회, 4.4.-4.12.)에 회우 자격으로〈소와 아이〉,〈봄〉,
〈소묘〉,〈목동〉,〈지일〉(遲日) 등을 출품함.
7월 원산에서 야마모토 마사코에게 보낸 엽서〈여인〉에 '대향'이란 아호를 사용함.

**1943**   28세   3월《제7회 미술창작가협회전》(일본미술협회, 3.25.-4.1.) 회우 자격으로 유화〈소와 여인〉,〈여인〉,
〈망월〉과〈소묘〉6점 등 총 9점을 출품함.
한신태양사에서 제정한 제4회 태양상(조선예술상 개칭)을 수상함.

**1944**   29세   징집을 피하기 위해 원산의 고아원에서 아이들을 가르침.

**1945**   30세   5월 20일을 전후로 원산에서 야마모토 마사코와 혼례를 올림. 길진섭, 최재덕, 조규봉, 오장환,
양명문 등이 참석함.
야마모토 마사코에게 '남쪽에서 온 덕이 많은 여자'라는 뜻의 '남덕'이라는 이름을 지어줌.
원산 교외의 과수원 창고를 개조해 작업실로 꾸미고 작품 활동에 몰입함.
8월 조선미술건설본부 회원으로 가입함.
9월 김영주와 함께 원산미술협회를 결성함.
10월《해방기념미술전람회》(덕수궁미술관, 10.20.-10.30.)에 참가하기 위해〈소년〉,〈세 사람〉을
가지고 왔으나 시일이 늦어 출품하지 못함.
11월 미도파백화점의 지하실 벽화를 최재덕과 공동 제작함.

**1946**   31세   1월 이쾌대가 신미술가협회를 확대해 결성한 독립미술협회에 참여함.
1월《전재동포구제 두방(斗方)전람회》(자유신문사 주최, 정자옥화랑)에 작품을 출품함.
3월 북조선예술총연맹 산하의 원산미술동맹 부위원장으로 선임됨.
4월 초 원산여자사범학교의 도화교사로 부임했으나 1-2주만에 그만둠.
4월-6월 광석동 산턱의 고아원에서 미술교사로 활동함.
봄에 첫아들이 태어났으나 해를 넘기지 못하고 디프테리아로 사망함.
8월 8·15기념《제1회 해방기념종합전람회》(평양)에〈하얀 별을 안고 하늘을 날으는 어린이〉를
출품함.

**1947**   32세   8월《제1차 전국미술전람회》(평양)에 출품함.

**1948**   33세   2월 9일 둘째 아들 태현(泰賢)이 태어남.

**1949**   34세   원산 근처의 송도원에 작업실을 마련하고 하루 종일 소를 관찰하면서 연필 소묘 등을 많이 함.
8월 16일 셋째 아들 태성(泰成)이 태어남.

**1950**   35세   6월 25일 한국전쟁이 발발하자 소개령에 따라 가족과 함께 과수원으로 이주함.
전쟁 직후 형 이광석은 인민군에게 체포되어 행방불명됨.
11월 원산신미술가협회를 결성하고 초대 위원장에 취임함.
12월 6일 노모를 남긴 채 야마모토 마사코와 두 아들, 조카 이영진과 함께 원산항에서 월남함.
12월 9일 부산에 도착해 남구 감만동 부두의 피난민 수용소에 배치되었고, 1개월 동안
부두노동자로 일함.

**1951**   36세   1월 15일 정부의 수용피란민 소개정책으로 인해 제주도로 이주함.
서귀포시의 알자리 동산마을 이장인 송태주, 김순복 부부의 집(서귀포시 서귀동 512-1번지) 곁방
한 칸을 얻어 생활함.
10월 대한오페라단 창작 오페라 「콩쥐팥지」(부산극장, 10.20.)의 무대장치 및 소품 제작에 참여함.
12월 가족과 함께 부산으로 이주함.

**1952**  37세  1월 김환기, 남관《2인전》(부산 뉴서울다방)에 참석함. 부산의 전시회나 다방 등에서 박고석, 박생광, 전혁림 등과 교유함.

2월 국방부 정훈국 산하의 종군화가단에 가입함.

3월 삼일절경축기념《제4회 미술전람회》(대한미술협회 주최, 부산 망향다방, 3.1.-3.15.)에 〈봄〉을 출품함.

3.1기념《제4회 종군화가미술전》(국방부 종군화가단 주최, 부산 대도회다원, 3.7.-3.20.)에 참가함.

6월 17일 야마모토 마사코와 두 아들이 제3차 송환선을 타고 일본으로 건너감.

7월 구상의 저서 『민주고발』 표지화 시안을 제작함.

10월 무렵 은지화 제작에 열중함.

12월《제1회 기조전》(其潮展)(부산 르네상스다방, 12.22.-12.28.)에 〈작품 A〉, 〈작품 B〉, 〈작품 C〉를 출품함.

12월 - 1952년 3월 부산 남구 문현동 박고석의 판잣집에 거주하며 미군 부대에서 부두노동자로 일함.

**1953**  38세  4월 하순 부산으로 귀환함.

5월《제3회 신사실파전》(부산 임시 국립박물관, 5.26.-6.4.)에 〈굴뚝 1〉, 〈굴뚝 2〉를 출품함.

7월 하순 구상이 마련해준 해운공사 소속 선원증으로 도쿄에 있는 가족을 일주일간 방문함. 이때 야마모토 마사코에게 70여 점의 은지화를 전달함.

11월 공예가 유강렬의 초청으로 통영의 나전칠기기술원에서 교사로 근무함.

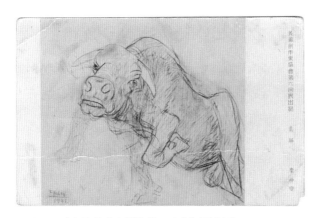

〈소묘〉(1941), 《제6회 미술창작가협회전》(1942), 현재 작품명 〈소〉

원산에서의 결혼식(1945)

〈망월〉(1943), 《제7회 미술창작가협회전》

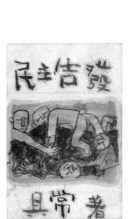

『민주고발』(1952) 표지화 시안

《제1회 기조전》(1952) 리플릿

**1954** 39세 1월 일본에 있는 가족을 만날 희망을 품으며 안정된 환경에서 전시회 작품 제작에 몰두함.

3월 통영 일대의 풍경화 제작에 몰두함.

5월 유강렬, 장윤성과《3인전》(통영 호심다방)을, 강신석, 김환기, 남관, 박고석, 양달석과《6인전》(마산 비원다방)을 개최함.

5월 진주에서 박생광과 생활하며《이중섭 개인전》(진주 카나리아다방)에 10여 점을 출품함.

6월 상경 후 소설가 김이석의 집에 잠시 머물다 7월 종로구 누상동에 있는 정치열의 집 2층으로 이영진과 함께 이사함.

6월 한국전쟁 4주년 기념《제6회 대한미술협회전》(경복궁미술관, 6.25.-7.20.)에〈소〉,〈닭〉,〈달과 까마귀〉를 출품함. 이 중〈소〉를 이승만 대통령이 구입해 미국으로 가져감.

7월 천일백화점 화랑 개관 기념《현대미술작가전》(천일화랑)에 초대되어 출품함.

9월 문중섭 대령의 전투수기『저격능선』의 표지화를 제작함.

11월 마포구 신수동에 위치한 이광석 옆집으로 이사함. 에드거 앨런 포의 소설『황금충』의 표지화를 제작함.

**1955** 40세 1월 개인전《이중섭 작품전》(미도파백화점 화랑, 1.18.-1.27.)을 개최함. 작품 45점을 전시해 약 20여 점을 판매함.『황금충』이 출간됨.

2월 작품 판매 수금에 열중하였으나 실적은 부진함.

4월 개인전《이중섭 작품전》(대구 미국공보원, 4.11.-4.16.)을 개최함.

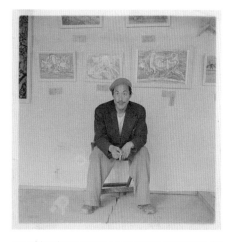

《3인전》(1954)에서의 이중섭. 국립현대미술관 미술연구센터 소장, 유강열 컬렉션, 장정순·신영옥 기증.

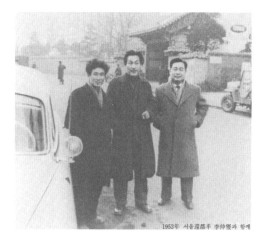

《제6회 대한미술협회전》(1954)에서의 이중섭

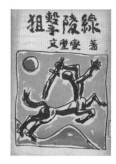

『저격능선』(1954)

『황금충』(1955)

『현대문학』(1955)

서울에서 가져온 작품 20여 점과 대구에서 제작한 회화 10여 점, 은지화 10여 점을 포함해 총 40여 점을 전시함.

4월 『현대문학』의 속표지화와 목차화를 제작하는 와중에 개인전 준비도 진행함.

7월 영양실조와 거식증이 생겨 구상이 대구 성가병원에 입원시킴.

야마모토 마사코와의 편지 소통은 중단되었으나 〈자화상〉을 제작해 자신의 건재함을 확인시키고자 함.

8월 이광석과 김이석이 이중섭을 데리고 상경해 수도육군병원에 입원시킴.

10월 성베드루 신경정신과 병원으로 옮겼고, 그림 치료를 받고 호전되어 12월 하순에 퇴원함.

12월 박고석이 살고 있던 정릉으로 옮겨 한묵, 조영암과 생활함.

**1956**  41세  1월–7월 정릉에 거주하면서 잡지 삽화와 표지화를 다수 제작함.

7월 초순 거식증 및 분열 증세를 보여 청량리 뇌병원에 입원함.

7월 중순 간염진단을 받고 서대문 서울적십자병원에 입원함.

9월 6일 무연고자로 사망함.

11월 8일 망우역사문화공원에 유골의 일부가 안치되었고, 일부는 구상이 1957년 9월 야마모토 마사코에게 전달함.

망우역사문화공원에 차근호 제작 '이중섭 화백 기념비'를 제막함.

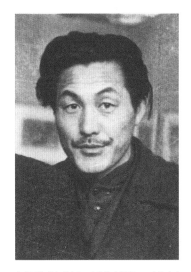

《이중섭 작품전》(미도파백화점 화랑, 1955)에서의 이중섭

《이중섭 작품전》(미도파백화점 화랑, 1955) 리플릿

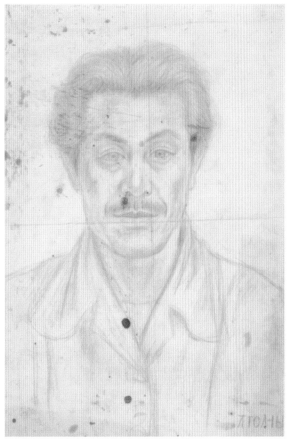

〈자화상〉, 1955, 종이에 연필, 48.5×31cm. 개인 소장.

| 1957 | 3월 《화백 이중섭 유품전》(부산 밀크샵, 3.15.-3.24.)이 개최됨. |
|------|------|
| 1958 | 10월 문화훈장에 추서됨. |
| 1960 | 《이중섭 유작전》(부산 로타리다방)이 개최됨. |
| 1962 | 11월 《한국현대미술가유작전》(중앙공보관, 11.26.-12.2.)에 이중섭의 작품 22점이 출품됨. |
| 1967 | 9월 6일 한국미술협회 주최로 '이중섭 화백 10주기 추도식'(예총화랑)이 열림. |
| 1971 | 9월 「이중섭의 생애와 예술」(조정자, 홍익대학교 석사학위 논문)이 발표됨. |
| 1972 | 3월 《15주기 기념 이중섭 작품전》(현대화랑, 3.20.-4.9.)이 개최됨.<br>〈황소〉, 〈도원〉을 비롯해 11점의 은지화 등 총 91점이 전시됨. |
| 1973 | 10월 『이중섭 그 예술과 생애』(고은, 민음사)가 출간됨. |
| 1975 | 3월 영화 「이중섭」(감독 곽정환)이 개봉함. |
| 1976 | 10월 『이중섭』(이구열 편저, 효문사)이 출간됨. |
| 1978 | 7월 《미발표 이중섭 작품전》(부산 국제화랑, 7.12.-7.30.)이 개최됨.<br>〈환희〉, 〈꽃잎 속의 새〉 등 유화 및 소묘 18점이 전시됨. |
| 1979 | 4월 《이중섭 작품전》(미도파백화점 화랑, 4.15.-5.15.)이 개최됨.<br>야마모토 마사코가 소장한 엽서화 88점, 은지화 68점이 처음으로 공개됨.<br>소묘, 수채, 유채 40여 점 포함 총 200여 점을 전시함. |
| 1980 | 7월 『이중섭 서한집-그릴 수 없는 사랑의 빛깔까지도』(이중섭 지음, 박재삼 옮김, 한국문학사)가 출간됨. |
| 1985 | 5월 《이중섭 미공개 작품전》(동숭미술관, 5.10.-6.19.)이 개최됨.<br>유화 17점, 스케치화 21점, 삽화 8점 등 총 48점이 출품됨. |
| 1986 | 6월 《30주기 특별기획 이중섭전》(호암갤러리, 6.16.-8.17.)이 개최됨.<br>유화 41점, 소묘 50점, 은지화 70점, 엽서화 80점, 총 241점이 출품됨.<br>8월 이중섭기념사업회, '이중섭미술상' 제정을 추진함. |
| 1989 | 12월 제1회 이중섭미술상 시상(수상자 황용엽). |
| 1991 | 10월 「길 떠나는 가족」(김의경 극작, 이윤택 연출, 문예회관대극장, 10.1.-10.6.) 공연 후 서울연극제 최우수상을 수상함. |
| 1995 | 서귀포시에 '화가 이중섭 표석'을 제막함. |
| 1996 | 3월 '이중섭기념관' 개관 및 '이중섭거리'가 지정됨.<br>9월 6일 이중섭기념사업회, '이중섭 화백 40주기 추모회'(조선일보미술관)를 개최함. |
| 1997 | 4월 서귀포시에서 '서귀동 512-1번지'의 이중섭 고택을 매입하고, 7월 1950년대식 초가집 복원을 개시함.<br>9월 6일 열린 거주지 복원 기념식(서귀포시, 조선일보사 공동주최)에 야마모토 마사코, 이영진, 구상 등이 참석함. |
| 1998 | 10월 서귀포시에서 '제1회 이중섭 예술제'를 개최함. |
| 1999 | 1월 《이중섭 특별전》(현대화랑, 1.21.-3.9.)이 개최됨. 〈자화상〉 등 약 60점을 전시함.<br>4월 문화관광부, '이중섭거리'를 '이중섭 문화의 거리'로 변경 지정함. |
| 2000 | 2월 『이중섭』(오광수, 시공사)이 출간됨.<br>7월 『이중섭 평전』(최석태, 돌베개)이 출간됨.<br>10월 『아름다운 사람 이중섭』(전인권, 문학과지성사)이 출간됨. |
| 2002 | 11월 '이중섭전시관'을 신축 개관함. 이후 2003년 7월 '이중섭미술관'으로 명칭을 변경함. |
| 2005 | 5월 《이중섭 드로잉: 그리움의 편린들》(삼성미술관Leeum, 5.19.-8.28.)이 개최됨. |

| | |
|---|---|
| **2011** | 4월 『이중섭 1916-1956: 편지와 그림들』(이중섭 지음, 박재삼 옮김, 다빈치, 개정판 2판)이 출간됨. |
| **2014** | 9월 『이중섭 평전』(최열, 돌베개)이 출간됨. |
| **2015** | 1월 《이중섭의 사랑, 가족》(현대화랑, 1.6.-2.22.)이 개최됨. |
| **2016** | 6월 탄생 100주년 기념전 《이중섭, 백년의 신화》(국립현대미술관 덕수궁, 6.3.-10.3.)가 개최됨. |
| | 9월 다큐멘터리 영화 「두 개의 조국, 하나의 사랑-이중섭의 아내」(감독 사카이 아츠코)(酒井充子)가 개봉함. |
| | 10월 《이중섭, 백년의 신화》(부산시립미술관, 10.20.-2017.2.26.)가 개최됨. |
| **2017** | 4월 다큐멘터리 영화 「이중섭의 눈」(감독 김희철)이 개봉함. |
| **2022** | 8월 《MMCA 이건희컬렉션 특별전: 이중섭》(국립현대미술관 서울, 8.12.-2023.4.23.)이 개최됨. |

《화백 이중섭 유품전》(1957) 현수막

'이중섭 화백 10주기 추도식'(1967)

《15주기 기념 이중섭 작품전》
(1972) 포스터

《미발표 이중섭 작품전》
(1978) 리플릿

《이중섭 작품전》
(1979) 포스터

《이중섭 미공개 작품전》(1985) 포스터

《30주기 특별기획 이중섭전》(1986) 포스터

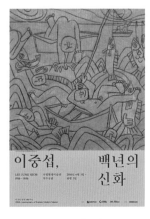

《이중섭, 백년의 신화》(2016) 포스터

# 작품 목록 List of Works

## 회화 Painting

068 〈여인〉, 1942, 종이에 연필, 41.2×25.6cm. 국립현대미술관 이건희컬렉션.
*Woman*, 1942, Pencil on paper, 41.2×25.6cm. MMCA Lee Kun-hee collection.

069 〈소와 여인〉, 1942, 종이에 연필, 41×29.7cm. 국립현대미술관 이건희컬렉션.
*Bull and Woman*, 1942, Pencil on paper, 41×29.7cm. MMCA Lee Kun-hee collection.

070 〈소년〉, 1942-1945, 종이에 연필, 26.2×18.3cm. 국립현대미술관 소장.
*A Boy*, 1942-1945, Pencil on paper, 26.2×18.3cm. MMCA collection.

071 〈세 사람〉, 1942-1945, 종이에 연필, 18.3×27.7cm. 국립현대미술관 소장.
*Three People*, 1942-1945, Pencil on paper, 18.3×27.7cm. MMCA collection.

072 〈가족과 첫눈〉, 1950년대 전반, 종이에 유채, 32×49.5cm. 국립현대미술관 이건희컬렉션.
*Family and the First Snow*, 1950s, Oil on paper, 32×49.5cm. MMCA Lee Kun-hee collection.

073 〈닭과 병아리〉, 1950년대 전반, 종이에 유채, 30.5×51cm. 국립현대미술관 이건희컬렉션.
*Chicken and Chicks*, 1950s, Oil on paper, 30.5×51cm. MMCA Lee Kun-hee collection.

074 〈부부〉, 1953, 종이에 유채, 40×28cm. 국립현대미술관 소장, 한용구·박명자 기증.
*A Couple*, 1953, Oil on paper, 40×28cm. MMCA collection, donated by Han Yonggu, Park Myung-ja.

075 〈투계〉, 1955, 종이에 유채, 28.5×40.5cm. 국립현대미술관 소장.
*Fighting Fowls*, 1955, Oil on paper, 28.5×40.5cm. MMCA collection.

076 〈나무와 까치가 있는 풍경〉, 1950년대 전반, 종이에 유채, 40.7×28.3cm. 국립현대미술관 이건희컬렉션.
*Landscape with Trees and Magpie*, 1950s, Oil on paper, 40.7×28.3cm. MMCA Lee Kun-hee collection.

078 〈황소〉, 1950년대 전반, 종이에 유채, 26.5×36.7cm. 국립현대미술관 이건희컬렉션.
*Bull*, 1950s, Oil on paper, 26.5×36.7cm. MMCA Lee Kun-hee collection.

080 〈소〉, 1950년대 전반, 종이에 연필, 26×33cm. 국립현대미술관 이건희컬렉션.
*Bull*, 1950s, Pencil on paper, 26×33cm. MMCA Lee Kun-hee collection.

082 〈물고기와 게와 아이들〉, 1950년대 전반, 종이에 채색, 크레용, 19.3×26.3cm. 국립현대미술관 이건희컬렉션.
*Fish and Crab and Children*, 1950s, Color and crayon on paper, 19.3×26.3cm. MMCA Lee Kun-hee collection.

084 〈다섯 아이와 끈〉, 1950년대 전반, 종이에 연필, 유채, 33.5×51cm. 국립현대미술관 이건희컬렉션.
*Five Children and Rope*, 1950s, Pencil and oil on paper, 33.5×51cm. MMCA Lee Kun-hee collection.

085 〈다섯 명의 아이들〉, 1950년대 전반, 종이에 연필, 유채, 26.5×43.5cm. 국립현대미술관 이건희컬렉션.
*Five Children*, 1950s, Pencil and oil on paper, 26.5×43.5cm. MMCA Lee Kun-hee collection.
*1쇄 도판의 방향을 바로잡았습니다. The orientation of the image has been corrected.

086 〈두 아이와 물고기와 게〉, 1950년대 전반, 종이에 유채, 25.8×19cm. 국립현대미술관 소장.
*Two Children and Fish and Crab*, 1950s, Oil on paper, 25.8×19cm. MMCA collection.

087 〈두 아이와 물고기와 게〉, 1950년대 전반, 종이에 펜, 유채, 32.8×20.3cm. 국립현대미술관 이건희컬렉션.
*Two Children and Fish and Crab*, 1950s, Pen and oil on paper, 32.8×20.3cm. MMCA Lee Kun-hee collection.

088 〈사슴과 두 어린이〉, 1950년대 전반, 종이에 펜, 유채, 12×19.7cm. 국립현대미술관 이건희컬렉션.
*Deer and Two Children*, 1950s, Pen and oil on paper, 12×19.7cm. MMCA Lee Kun-hee collection.

089 〈사슴과 두 어린이〉, 1950년대 전반, 종이에 연필, 유채, 13.7×19.8cm. 국립현대미술관 이건희컬렉션.
*Deer and Two Children*, 1950s, Pen and oil on paper, 13.7×19.8cm. MMCA Lee Kun-hee collection.

090 〈다섯 어린이〉, 1950년대 전반, 종이에 펜, 유채, 24.3×18.2cm. 국립현대미술관 이건희컬렉션.
*Five Children*, 1950s, Pen and oil on paper, 24.3×18.2cm. MMCA Lee Kun-hee collection.

092 〈꽃과 어린이와 게〉, 1950년대 전반, 종이에 펜, 7×38.5cm. 국립현대미술관 이건희컬렉션.
*Flower and Children and Crab*, 1950s, Pen on paper, 7×38.5cm. MMCA Lee Kun-hee collection.

094 〈아버지와 두 아들〉, 1950년대 전반, 종이에 유채, 30×41cm. 국립현대미술관 이건희컬렉션.
*Father and Two Sons*, 1950s, Oil on paper, 30×41cm. MMCA Lee Kun-hee collection.
*1쇄 도판의 방향을 바로잡았습니다. The orientation of the image has been corrected.

095 〈춤추는 가족〉, 1950년대 전반, 종이에 유채, 22×29.7cm. 국립현대미술관 이건희컬렉션.
*Dancing Family*, 1950s, Oil on paper, 22×29.7cm. MMCA Lee Kun-hee collection.

096 〈춤추는 가족〉, 1950년대 전반, 종이에 유채, 40.3×28cm. 국립현대미술관 이건희컬렉션.
*Dancing Family*, 1950s, Oil on paper, 40.3×28cm. MMCA Lee Kun-hee collection.

098 〈가족〉(양면화, 앞), 1950년대 전반, 종이에 유채, 26.5×35.5cm. 국립현대미술관 이건희컬렉션.
*Family*(Double-sided, front), 1950s, Oil on paper, 26.5×35.5cm. MMCA Lee Kun-hee collection.

099 〈사계〉(양면화, 뒤), 1950년대 전반, 종이에 유채, 26.5×35.5cm. 국립현대미술관 이건희컬렉션.
*Four Seasons*(Double-sided, back), 1950s, Oil on paper, 26.5×35.5cm. MMCA Lee Kun-hee collection.

100 〈판잣집 화실〉, 1950년대 전반, 종이에 펜, 유채, 크레용, 26.6×20cm. 국립현대미술관 이건희컬렉션.
*Studio in the Shack*, 1950s, Pen, oil and crayon on paper, 26.6×20cm. MMCA Lee Kun-hee collection.

102 〈현해탄〉, 1950년대 전반, 종이에 펜, 유채, 크레용, 13.7×21.5cm. 국립현대미술관 이건희컬렉션.
*Hyunhaetan Sea*, 1950s, Pen, oil and crayon on paper, 13.7×21.5cm. MMCA Lee Kun-hee collection.

104 〈새〉, 1950년대 전반, 종이에 유채, 22.5×19cm. 국립현대미술관 이건희컬렉션.
*Bird*, 1950s, Oil on paper, 22.5×19cm. MMCA Lee Kun-hee collection.

105 〈꿈에 본 병사〉, 1950년대 전반, 종이에 펜, 유채, 29.5×19.5cm. 국립현대미술관 이건희컬렉션.
*Soldier in my Dream*, 1950s, Pen and oil on paper, 29.5×19.5cm. MMCA Lee Kun-hee collection.

106 〈꽃과 손〉, 1950년대 전반, 종이에 펜, 유채, 26.3×19cm. 국립현대미술관 이건희컬렉션.
*Flower and Hand*, 1950s, Pen and oil on paper, 26.3×19cm. MMCA Lee Kun-hee collection.

107 〈손과 새들〉, 1950년대 전반, 장판지에 유채, 29×39.3cm. 국립현대미술관 이건희컬렉션.
*Hand and Birds*, 1950s, Oil on floor sheet, 29×39.3cm. MMCA Lee Kun-hee collection.

108 〈호박〉, 1954, 종이에 유채, 39×26.5cm(위), 15.5×25.5cm(아래). 국립현대미술관 소장.
*Pumpkin*, 1954, Oil on paper, 39×26.5cm(top), 15.5×25.5cm(bottom). MMCA collection.

110 〈물놀이 하는 아이들〉, 1950년대 전반, 종이에 유채, 30×40cm. 국립현대미술관 이건희컬렉션.
*Children Playing in the Water*, 1950s, Oil on paper, 30×40cm. MMCA Lee Kun-hee collection.

112 〈정릉 풍경〉, 1956, 종이에 연필, 유채, 크레용, 43.5×29.3cm. 국립현대미술관 소장.
*Landscape of Jeongneung, Seoul*, 1956, Pencil, oil and crayon on paper, 43.5×29.3cm. MMCA collection.

118 〈상상의 동물과 사람들〉, 1940, 종이에 먹지그림, 채색, 9×14cm. 국립현대미술관 이건희컬렉션.
*Imaginary Animals and People*, 1940, Carbon paper painting and color on paper, 9×14cm. MMCA Lee Kun-hee collection.

120 〈동물과 두 사람〉, 1941, 종이에 펜, 채색, 14×9cm. 국립현대미술관 이건희컬렉션.
*Animals and Two People*, 1941, Pen and color on paper, 14×9cm. MMCA Lee Kun-hee collection.

122 〈과일 따는 사람들〉, 1941, 종이에 펜, 채색, 14×9cm. 국립현대미술관 이건희컬렉션.
*People Picking Fruits*, 1941, Pen and color on paper, 14×9cm. MMCA Lee Kun-hee collection.

124 〈과일나무 아래에서〉, 1941, 종이에 채색, 9×14cm. 국립현대미술관 이건희컬렉션.
*Beneath the Fruit Tree*, 1941, Color on paper, 9×14cm. MMCA Lee Kun-hee collection.

124 〈나뭇잎을 따는 여인〉, 1941, 종이에 펜, 채색, 9×14cm. 국립현대미술관 이건희컬렉션.
*Woman Picking Leaves*, 1941, Pen and color on paper, 9×14cm. MMCA Lee Kun-hee collection.

125 〈나뭇잎을 따는 사람〉, 1941, 종이에 펜, 구아슈, 9×14cm. 국립현대미술관 이건희컬렉션.
*People Picking Leaves*, 1941, Pen and gouache on paper, 9×14cm. MMCA Lee Kun-hee collection.

125 〈꽃나무와 아이들〉, 1941, 종이에 펜, 채색, 9×14cm. 국립현대미술관 이건희컬렉션.
*Flower Tree and Children*, 1941, Pen and color on paper, 9×14cm. MMCA Lee Kun-hee collection.

126 〈연꽃과 아이〉, 1941, 종이에 펜, 채색, 14×9cm. 국립현대미술관 이건희컬렉션.
*Lotus Flower and Child*, 1941, Pen and color on paper, 14×9cm. MMCA Lee Kun-hee collection.

127 〈오리 두 마리와 아이〉, 1941, 종이에 펜, 채색, 14×9cm. 국립현대미술관 이건희컬렉션.
*Two Ducks and Child*, 1941, Pen and color on paper, 14×9cm. MMCA Lee Kun-hee collection.

128 〈두 마리 동물〉, 1941, 종이에 펜, 채색, 9×14cm. 국립현대미술관 이건희컬렉션.
*Two Animals*, 1941, Pen and color on paper, 9×14cm. MMCA Lee Kun-hee collection.

129 〈바닷가의 토끼풀과 새〉, 1941, 종이에 펜, 채색, 9×14cm. 국립현대미술관 이건희컬렉션.
*Clover and Bird at Seaside*, 1941, Pen and color on paper, 9×14cm. MMCA Lee Kun-hee collection.

130 〈상상의 동물과 여인〉, 1941, 종이에 먹지그림, 채색, 9×14cm. 국립현대미술관 이건희컬렉션.
*Imaginary Animals and Woman*, 1941, Carbon paper painting and color on paper, 9×14cm. MMCA Lee Kun-hee collection.

132 〈세 아이〉, 1941, 종이에 펜, 14×9cm. 국립현대미술관 이건희컬렉션.
*Three Children*, 1941, Pen on paper, 14×9cm. MMCA Lee Kun-hee collection.

134 〈물고기와 여인들〉, 1941, 종이에 먹지그림, 구아슈, 9×14cm. 국립현대미술관 이건희컬렉션.
*Fish and Women*, 1941, Carbon paper painting and gouache on paper, 9×14cm. MMCA Lee Kun-hee collection.

134 〈물고기와 여인과 아이〉, 1941, 종이에 먹지그림, 구아슈, 9×14cm. 국립현대미술관 이건희컬렉션.
*Fish and Woman and Child*, 1941, Carbon paper painting and gouache on paper, 9×14cm. MMCA Lee Kun-hee collection.

135 〈소와 말과 두 남자〉, 1941, 종이에 먹지그림, 채색, 9×14cm. 국립현대미술관 이건희컬렉션.
*Bull and Horse and Two Men*, 1941, Carbon paper painting and color on paper, 9×14cm. MMCA Lee Kun-hee collection.

135 〈동물과 사람들〉, 1941, 종이에 먹지그림, 채색, 9×14cm. 국립현대미술관 이건희컬렉션.
*Animals and People*, 1941, Carbon paper painting and color on paper, 9×14cm. MMCA Lee Kun-hee collection.

136 〈사다리를 타는 남자〉, 1941, 종이에 펜, 채색, 14×9cm. 국립현대미술관 이건희컬렉션.
*Man Climbing Ladder*, 1941, Pen and color on paper, 14×9cm. MMCA Lee Kun-hee collection.

137 〈토끼풀〉, 1941, 종이에 펜, 채색, 9×14cm. 국립현대미술관 이건희컬렉션.
*Clover*, 1941, Pen and color on paper, 9×14cm. MMCA Lee Kun-hee collection.

138 〈나뭇잎과 두 아이〉, 1941, 종이에 펜, 채색, 9×14cm. 국립현대미술관 이건희컬렉션.
*Leaf and Two Children*, 1941, Pen and color on paper, 9×14cm. MMCA Lee Kun-hee collection.

139 〈동물과 아이들〉, 1941, 종이에 먹지그림, 유채, 구아슈, 9×14cm. 국립현대미술관 이건희컬렉션.
*Animals and Children*, 1941, Carbon paper painting, oil and gouache on paper, 9×14cm. MMCA Lee Kun-hee collection.

140 〈원과 삼각형〉, 1941, 종이에 펜, 구아슈, 14×9cm. 국립현대미술관 이건희컬렉션.
*Circle and Triangle*, 1941, Pen and gouache on paper, 14×9cm. MMCA Lee Kun-hee collection.

141 〈줄 타는 사람들〉, 1941, 종이에 펜, 채색, 9×14cm. 국립현대미술관 이건희컬렉션.
*People on Tightropes*, 1941, Pen and color on paper, 9×14cm. MMCA Lee Kun-hee collection.

142 〈걷는 사람〉, 1941, 종이에 펜, 채색, 9×14cm. 국립현대미술관 이건희컬렉션.
*Person Walking*, 1941, Pen and color on paper, 9×14cm. MMCA Lee Kun-hee collection.

143 〈바닷가의 해와 동물〉, 1941, 종이에 펜, 크레용, 9×14cm. 국립현대미술관 이건희컬렉션.
*Sun and Animal at Seaside*, 1941, Pen and crayon on paper, 9×14cm. MMCA Lee Kun-hee collection.

144 〈물놀이하는 아이들〉, 1941, 종이에 펜, 채색, 14×9cm. 국립현대미술관 이건희컬렉션.
*Children Playing in the Water*, 1941, Pen and color on paper, 14×9cm. MMCA Lee Kun-hee collection.

145 〈과일나무와 사람들〉, 1941, 종이에 펜, 크레용, 14×9cm. 국립현대미술관 이건희컬렉션.
*Fruit Tree and People*, 1941, Pen and crayon on paper, 14×9cm. MMCA Lee Kun-hee collection.

146 〈파도타기〉, 1941, 종이에 펜, 크레용, 14×9cm. 국립현대미술관 이건희컬렉션.
*Riding the Waves*, 1941, Pen and crayon on paper, 14×9cm. MMCA Lee Kun-hee collection.

147 〈꽃동산과 동물들〉, 1941, 종이에 펜, 색연필, 14×9cm. 국립현대미술관 이건희컬렉션.
*Flowery Hill and Animals*, 1941, Pen and color pencil on paper, 14×9cm. MMCA Lee Kun-hee collection.

148 〈달과 말을 탄 사람들〉, 1941, 종이에 펜, 크레용, 14×9cm. 국립현대미술관 이건희컬렉션.
*Moon and People Riding Horses*, 1941, Pen and crayon on paper, 14×9cm. MMCA Lee Kun-hee collection.

149 〈연꽃과 새와 아이〉, 1941, 종이에 펜, 크레용, 9×14cm. 국립현대미술관 이건희컬렉션.
*Lotus Flower and Bird and Child*, 1941, Pen and crayon on paper, 9×14cm. MMCA Lee Kun-hee collection.

150 〈낚시하는 여인〉, 1941, 종이에 펜, 9×14cm. 국립현대미술관 이건희컬렉션.
*Woman Fishing*, 1941, Pen on paper, 9×14cm. MMCA Lee Kun-hee collection.

151 〈과일과 두 아이〉, 1941, 종이에 펜, 채색, 9×14cm. 국립현대미술관 이건희컬렉션.
*Fruits and Two Children*, 1941, Pen and color on paper, 9×14cm. MMCA Lee Kun-hee collection.

152 〈연밥과 오리〉, 1941, 종이에 펜, 채색, 9×14cm. 국립현대미술관 이건희컬렉션.
*Lotus Pip and Duck*, 1941, Pen and color on paper, 9×14cm. MMCA Lee Kun-hee collection.

153 〈세 사람〉, 1941, 종이에 펜, 채색, 9×14cm. 국립현대미술관 이건희컬렉션.
*Three People*, 1941, Pen and color on paper, 9×14cm. MMCA Lee Kun-hee collection.

154 〈물건을 들고 있는 남자〉, 1942, 종이에 펜, 크레용, 14×9cm. 국립현대미술관 이건희컬렉션.
*Man Holding an Object*, 1942, Pen and crayon on paper, 14×9cm. MMCA Lee Kun-hee collection.

155 〈두 사람〉, 1943, 종이에 펜, 채색, 14×9cm. 국립현대미술관 이건희컬렉션.
*Two People*, 1943, Pen and color on paper, 14×9cm. MMCA Lee Kun-hee collection.

160 〈아이들〉(양면화), 1950년대 전반, 은지에 새김, 유채, 15.5×18.5cm. 국립현대미술관 이건희컬렉션.
*Children* (Double-sided), 1950s, Incising and oil paint on tinfoil, 15.5×18.5cm. MMCA Lee Kun-hee collection.

162 〈네 아이들〉, 1950년대 전반, 은지에 새김, 유채, 8.8×15cm. 국립현대미술관 이건희컬렉션.
*Four Children*, 1950s, Incising and oil paint on tinfoil, 8.8×15cm. MMCA Lee Kun-hee collection.

162 〈다섯 아이들〉, 1950년대 전반, 은지에 새김, 유채, 9×15.2cm. 국립현대미술관 이건희컬렉션.
*Five Children*, 1950s, Incising and oil paint on tinfoil, 9×15.2cm. MMCA Lee Kun-hee collection.

163 〈다섯 아이들〉, 1950년대 전반, 은지에 새김, 유채, 9.5×15cm. 국립현대미술관 이건희컬렉션.
*Five Children*, 1950s, Incising and oil paint on tinfoil, 9.5×15cm. MMCA Lee Kun-hee collection.

163 〈아이들〉, 1950년대 전반, 은지에 새김, 유채, 9×15.2cm. 국립현대미술관 이건희컬렉션.
*Children*, 1950s, Incising and oil paint on tinfoil, 9×15.2cm. MMCA Lee Kun-hee collection.

164 〈다섯 아이들〉, 1950년대 전반, 은지에 새김, 유채, 8.5×15cm. 국립현대미술관 이건희컬렉션.
*Five Children*, 1950s, Incising and oil paint on tinfoil, 8.5×15cm. MMCA Lee Kun-hee collection.

165 〈한 쌍의 물고기와 아이들〉, 1950년대 전반, 은지에 새김, 유채, 10.8×15.2cm. 국립현대미술관 이건희컬렉션.
*A Pair of Fish and Children*, 1950s, Incising and oil paint on tinfoil, 10.8×15.2cm. MMCA Lee Kun-hee collection.

166 〈다섯 아이들〉, 1950년대 전반, 은지에 새김, 유채, 10×15cm. 국립현대미술관 이건희컬렉션.
*Five Children*, 1950s, Incising and oil paint on tinfoil, 10×15cm. MMCA Lee Kun-hee collection.

167 〈열 명의 아이들〉, 1950년대 전반, 은지에 새김, 유채, 10×15.2cm. 국립현대미술관 이건희컬렉션.
*Ten Children*, 1950s, Incising and oil paint on tinfoil, 10×15.2cm. MMCA Lee Kun-hee collection.

168 〈가족〉, 1950년대 전반, 은지에 새김, 유채, 8.5×15cm. 국립현대미술관 소장.
*Family*, 1950s, Incising and oil paint on tinfoil, 8.5×15cm. MMCA collection.

169 〈물고기와 아이들〉, 1950년대 전반, 은지에 새김, 유채, 15×9cm. 국립현대미술관 소장.
*Fish and Children*, 1950s, Incising and oil paint on tinfoil, 15×9cm. MMCA collection.

170 〈소와 여인과 아이들〉, 1950년대 전반, 은지에 새김, 유채, 9×15cm. 국립현대미술관 이건희컬렉션.
*Bull and Woman and Children*, 1950s, Incising and oil paint on tinfoil, 9×15cm. MMCA Lee Kun-hee collection.

170 〈여인과 아이들〉, 1950년대 전반, 은지에 새김, 유채, 10×15cm. 국립현대미술관 이건희컬렉션.
*Woman and Children*, 1950s, Incising and oil paint on tinfoil, 10×15cm. MMCA Lee Kun-hee collection.

171 〈끈과 아이들〉, 1950년대 전반, 은지에 새김, 유채, 8.8×15.2cm. 국립현대미술관 이건희컬렉션.
*Rope and Children*, 1950s, Incising and oil paint on tinfoil, 8.8×15.2cm. MMCA Lee Kun-hee collection.

171 〈엄마와 아이들〉, 1950년대 전반, 은지에 새김, 유채, 10×15cm. 국립현대미술관 이건희컬렉션.
*Mother and Children*, 1950s, Incising and oil paint on tinfoil, 10×15cm. MMCA Lee Kun-hee collection.

172 〈가족〉, 1950년대 전반, 은지에 새김, 유채, 10×15cm. 국립현대미술관 이건희컬렉션.
*Family*, 1950s, Incising and oil paint on tinfoil, 10×15cm. MMCA Lee Kun-hee collection.

173 〈가족을 그리는 화가〉, 1950년대 전반, 은지에 새김, 유채, 15.2×8cm. 국립현대미술관 이건희컬렉션.
*Artist Drawing His Family*, 1950s, Incising and oil paint on tinfoil, 15.2×8cm. MMCA Lee Kun-hee collection.

174 〈가족〉, 1950년대 전반, 은지에 새김, 유채, 10×15.2cm. 국립현대미술관 이건희컬렉션.
*Family*, 1950s, Incising and oil paint on tinfoil, 10×15.2cm. MMCA Lee Kun-hee collection.

175 〈게와 물고기와 새와 아이들〉, 1950년대 전반, 은지에 새김, 유채, 10×15cm. 국립현대미술관 이건희컬렉션.
*Crab and Fish and Bird and Children*, 1950s, Incising and oil paint on tinfoil, 10×15cm. MMCA Lee Kun-hee collection.

176 〈물고기와 게와 아이들〉, 1950년대 전반, 은지에 새김, 유채, 15.2×9.1cm. 국립현대미술관 이건희컬렉션.
*Fish and Crab and Children*, 1950s, Incising and oil paint on tinfoil, 15.2×9.1cm. MMCA Lee Kun-hee collection.

177 〈물고기와 아이들〉, 1950년대 전반, 은지에 새김, 유채, 15×10cm. 국립현대미술관 이건희컬렉션.
*Fish and Children*, 1950s, Incising and oil paint on tinfoil, 15×10cm. MMCA Lee Kun-hee collection.

178 〈물고기와 새와 손〉, 1950년대 전반, 은지에 새김, 유채, 8.5×15cm. 국립현대미술관 이건희컬렉션.
*Fish and Bird and Hand*, 1950s, Incising and oil paint on tinfoil, 8.5×15cm. MMCA Lee Kun-hee collection.

179 〈게와 가족〉, 1950년대 전반, 은지에 새김, 유채, 10×15cm. 국립현대미술관 이건희컬렉션.
*Crab and Family*, 1950s, Incising and oil paint on tinfoil, 10×15cm. MMCA Lee Kun-hee collection.

180 〈게와 가족〉, 1950년대 전반, 은지에 새김, 유채, 8×15cm. 국립현대미술관 이건희컬렉션.
*Crab and Family*, 1950s, Incising and oil paint on tinfoil, 8×15cm. MMCA Lee Kun-hee collection.

181 〈물고기와 게와 아이들〉, 1950년대 전반, 은지에 새김, 유채, 10×15cm. 국립현대미술관 이건희컬렉션.
*Fish and Crab and Children*, 1950s, Incising and oil paint on tinfoil, 10×15cm. MMCA Lee Kun-hee collection.

182 〈물고기와 아이들〉, 1950년대 전반, 은지에 새김, 유채, 8.6×15cm. 국립현대미술관 이건희컬렉션.
*Fish and Children*, 1950s, Incising and oil paint on tinfoil, 8.6×15cm. MMCA Lee Kun-hee collection.

183 〈부처〉, 1950년대 전반, 은지에 새김, 유채, 15×10cm. 국립현대미술관 이건희컬렉션.
*Buddha*, 1950s, Incising and oil paint on tinfoil, 15×10cm. MMCA Lee Kun-hee collection.

## 편지화 Letter Painting

188 〈부인에게 보낸 편지〉, 1954, 종이에 잉크, 색연필, 26.5×21cm. 국립현대미술관 소장.
*A Letter to My Wife*, 1954, Ink and color pencil on paper, 26.5×21cm. MMCA collection.

190 〈나비와 비둘기〉, 1950년대 전반, 종이에 펜, 유채, 크레용, 26.5×19cm. 국립현대미술관 이건희컬렉션.
*Butterfly and Pigeons*, 1950s, Pen, oil and crayon on paper, 26.5×19cm. MMCA Lee Kun-hee collection.

191 〈비둘기와 손〉, 1950년대 전반, 종이에 펜, 유채, 26.5×19.5cm. 국립현대미술관 이건희컬렉션.
*Pigeon and Hand*, 1950s, Pen and oil on paper, 26.5×19.5cm. MMCA Lee Kun-hee collection.

# MMCA 이건희컬렉션 특별전
## 이중섭

2022.8.12.–2023.4.23.
국립현대미술관 서울, 1전시실

관장
윤범모

학예연구실장
직무대리
송수정

현대미술1과장
류지연

학예연구관
박수진

전시기획
우현정

전시진행
최한나

전시디자인
김소희, 홍예나

그래픽디자인
박휘윤

공간조성
윤해리, 김정은

운송·설치
정재환, 이길재, 추현지

작품출납
김은진, 강윤주

보존_서울·과천
범대건, 이남이, 조인애,
윤보경, 최윤정, 최양호

보존_청주
김미나, 최남선, 김태휘,
김해빛나

교육
강지영, 심효진, 정상연,
김혜정, 선진아, 안예리,
이슬기, 황호경

홍보·마케팅
이성희, 윤승연, 채지연,
김홍조, 김민주, 이민지,
기성미, 신나래, 장라윤,
김보윤

고객지원
이은수, 주다란, 황보경

사진
김국화, 김진현, 안희상

영상
미디어스코프

후원
신영증권

---

# MMCA Lee Kun-hee Collection
## LEE JUNG SEOP

August 12, 2022–April 23, 2023
Gallery 1, National Museum of Modern and Contemporary Art, Seoul

Director
Youn Bummo

Representative of
Chief Curator
Song Sujong

Head of Contemporary Art
Department 1
Liu Jienne

Senior Curator
Park Soojin

Curated by
Woo Hyunjung

Coordinated by
Choi Hanna

Exhibition Design
Kim Sohee, Hong Yena

Graphic Design
Park Hwiyoun

Space Construction
Yun Haeri, Kim Jungeun

Technical Coordination
Jeong Jaehwan, Lee Giljae,
Choo Hyunji

Collection Management
Kim Eunjin, Kang Yunju

Conservation–Seoul, Gwacheon
Beom Daegon, Lee Nami, Cho Inae,
Yoon Bokyung, Choi Yoonjeong,
Choi Yangho

Conservation–Cheongju
Kim Mina, Choi Namseon,
Kim Taehwi, Kim Haebichna

Education
Kang Jiyoung, Shim Hyojin,
Chung Sangyeon, Kim Heijeoung,
Sun Jina, An Yeri, Lee Seulki,
Hwang Hokyung

Public Communication and Marketing
Lee Sunghee, Yun Tiffany, Chae Jiyeon,
Kim Hongjo, Kim Minjoo, Lee Minjee,
Ki Sungmi, Shin Narae, Jang Layoon,
Kim Boyoon

Customer Service
Lee Eunsu, Ju Daran, Hwang Bokyung

Photography
Kim Kukhwa, Kim Jinhyeon,
Ahn Heesang

Film
mediascope

Sponsored by
SHINYOUNG SECURITIES

# MMCA 이건희컬렉션 특별전
# 이중섭

발행인
윤범모

편집인
송수정

제작총괄
류지연, 박수진

편집
우현정

편집지원
최한나

교정·교열
이승희

번역
박정선, 허문경

사진
김국화, 김진현, 안희상

도록디자인
유어북

인쇄·제본
세걸음

초판 발행
2022년 8월 12일

2판 발행
2022년 10월 31일

발행처
국립현대미술관
03062 서울시 종로구 삼청로 30
02 3701 9500
www.mmca.go.kr

ISBN 978-89-6303-326-6 (93600)
값 18,000원

본 도록은 국립현대미술관재단과
연계하여 제작을 진행하였습니다.

© 국립현대미술관, 2022
본 도록은 《MMCA 이건희컬렉션
특별전: 이중섭》(2022.8.12. – 2023.
4.23.)과 관련하여 발행되었습니다.
이 책에 실린 글과 사진의 저작권은
국립현대미술관, 저작권자 및 해당
저자에게 있습니다.
저작권법에 의해 보호를 받는
저작물이므로 무단 전재, 복제,
변형, 송신을 금합니다.

# MMCA Lee Kun-hee Collection
# LEE JUNG SEOP

Publisher
Youn Bummo

Production Director
Song Sujong

Managed by
Liu Jienne
Park Soojin

Edited by
Woo Hyunjung

Sub-edited by
Choi Hanna

Revision
Lee Seunghui

Translation
Park Jeongsun, Hur Moonkyoung

Photography
Kim Kukhwa, Kim Jinhyeon,
Ahn Heesang

Design
urbook

Printing & Binding
Seguleum

First edition publishing date
August 12, 2022

Second edition publishing date
October 31, 2022

Published by
National Museum of Modern and
Contemporary Art, Korea
30 Samcheong-ro, Jongno-gu, Seoul
03062, Korea
www.mmca.go.kr

ISBN 978-89-6303-326-6 (93600)
Price 18,000 KRW

This catalogue is published in association
with National Museum of Modern and
Contemporary Art Foundation, Korea

© National Museum of Modern and
Contemporary Art, Korea, 2022
This catalogue is published on the
occasion of *MMCA Lee Kun-hee
Collection: LEE JUNG SEOP*
(August 12, 2022–April 23, 2023).
No part of this publication may be
reproduced or transmitted in any form or
by any means, electronic or mechanical,
including photocopying, recording
or any other information storage and
retrieval system without prior permission
in writing from prospective copyright
holders.

국립현대미술관
National Museum of
Modern and Contemporary Art, Korea